# 中国设计欠缺的五堂课

徐敏聪 著

清华大学出版社
北京

本书封面贴有清华大学出版社防伪标签，无标签者不得销售。
版权所有，侵权必究。举报：010-62782989，beiqinquan@tup.tsinghua.edu.cn。

图书在版编目（CIP）数据

中国设计欠缺的五堂课 / 徐敏聪著. —北京：清华大学出版社，2024.10
ISBN 978-7-302-49742-4

Ⅰ. ①中… Ⅱ. ①徐… Ⅲ. ①设计-艺术教育-研究-中国-现代 Ⅳ. ① J06-4

中国版本图书馆 CIP 数据核字（2018）第 035803 号

责任编辑：甘　莉　王　琳
封面设计：傅瑞学
版式设计：李晓超
责任校对：王荣静
责任印制：杨　艳

出版发行：清华大学出版社
网　　址：https://www.tup.com.cn，https://www.wqxuetang.com
地　　址：北京清华大学学研大厦A座　　邮　编：100084
社　总　机：010-83470000　　邮　购：010-62786544
投稿与读者服务：010-62776969，c-service@tup.tsinghua.edu.cn
质量反馈：010-62772015，zhiliang@tup.tsinghua.edu.cn

印　刷　者：大厂回族自治县彩虹印刷有限公司
经　　销：全国新华书店
开　　本：170mm×230mm　　印　张：15.5　　字　数：327 千字
版　　次：2024 年 10 月第 1 版　　印　次：2024 年 10 月第 1 次印刷
定　　价：79.80 元

产品编号：076833-01

# 作者 徐敏聪 简介

徐敏聪是来自中国香港的室内设计师,从事该行业和设计教育已超过30年。他曾是国际知名建筑设计公司的合伙人,带领团队获得多个国际和国内设计奖项,曾获得"香港十大设计师"和"亚太十大酒店设计师"的称号。2021年,他被提名为华语设计领袖。

他经常到内地工作,亲身经历了内地设计行业的变化和中西文化的融合。

他毕业于香港理工大学设计系,获得设计学士学位,并在澳大利亚新英伦大学获得专业心理辅导硕士学位。他也是国际教练联盟的认证教练、迪拜CTA学院的认证高级专业教练、认证MBTI心理分析师及静观导师。他早年在设计杂志上提出了"设计师是心理学家"的概念,相信优秀的设计可以治愈人心、带来愉悦、平复情绪和激发思维,也为未来的人生铺就基础。他现为飞吻教练公司创始人,在商业和创造力教练的角色中帮助企业和个人发展领导力和设计思维,实现目标。他曾担任非营利机构中忧郁症患者的心理咨询师,是香港设计师协会注册室内设计师、国际生态联盟轮值会长和亚太酒店协会专家委员。

30年来,他受邀在国内外多所知名学府授课和演讲,包括清华大学、同济大学、厦门大学、香港大学专业进修学院等,并担任英国朴次茅斯大学、米兰理工大学和欧洲设计学院等的联合衔接学位课程导师,教授过的设计师及学生超过15,000人。

他积极参与各类设计活动和论坛,担任演讲者和专家评委。2016年,他参与了CCTV2节目《秘密大改造》第一季的拍摄,通过改善人民英雄的生活环境并带来惊喜,传递了正能量。

他希望继续为海内外华人设计师提供服务,培养更多有影响力的设计师,为人类带来更多美的体验。他通过启发人心的教练对话和经验分享,让多年的人生和工作经验能持续传播。

# 前言

2014年,在清华大学一次授课休息期间,一位设计专业的学生问我:"徐老师,为何不把你的授课内容记录成书?"这是一句很随意的简单提问,但提醒了我——事实上我从未想过这样做,这激发了我执笔写书的兴趣。于是我用3年的时间,把我过往为设计专业的学生和设计师们授课及演讲的内容、30年来与国内外企业合作的经验,以及多年来的生活感悟,一点一滴地记录下来,希望能将我的个人经验分享回馈设计师朋友。

3年的写作使我学会了如何让"无效"的时间变得"有效":每当在世界各地的候机室等待飞机起飞的时候,或是搭乘交通工具的片刻、等候儿子下课的间隙,抑或是从应酬中"溜走"偷得的时间,等等,我将这些时间都用来进行构思和写作。说到底,我要感谢那位同学的提醒,让我的经验多了一个可持续发展的出口。

设计除了需要分享作品、案例和研习,还要有研究心理学、经营管理、沟通技巧、文化、哲学和自我修养等内容,它们环环相扣地拼凑出一整套设计行业图谱。学生和设计师往往只关注作品的好坏与美丑,通过别人的案例来寻找灵感,缺乏好设计的创作机制,而无法对症下药。因此,我尝试探究设计方法和技巧之外的内容,总结出《中国设计欠缺的五堂课》,期望能够帮助设计师们厘清思路。

本书所谈的"欠缺"只是提出一些在设计过程中比较容易忽略的内容,但我认为可以从更多的思维角度去启发学生、设计师、企业领导以及对创意创业感兴趣的读者们。例如,设计过程以外对自身创造力的理解和修养,能凝聚企业文化的设计管理,维持商业竞争的制胜心态等,这些看似与设计师不相关的事,实则与设计过程息息相关。因此,我将我这方面的经验归纳为五堂课。

这不是一本有关设计方法的教科书,也不是一本设计作品集。它会告诉你设计美学以外,设计师常忽略的一些内容,比如创造力、胜利心态、自身修养、设计盲点、企业文化以及设计心理等。本书也不是一本只给某个领域的设计师阅读的书,因为我相信,只要从事设计创作的人,可能都曾经历过书中所描述的情景,有过一样的疑虑。

# 为什么中国设计会欠缺这 5 堂课?

从事室内设计与设计教育30余年以来,我曾与众多的国内外设计师、甲方和设计学生进行交流,他们让我看到在文化上的差异,最重要的是让我开始思考双方的欠缺之处,取长补短,共同进步。

希望通过这五堂课,设计师们能体会慢下来加速的智慧,回顾创作过程中曾忽略的细节,重新面对问题症结并寻找创造的动力。中国著名画家黄永玉接受采访时曾经谈道:当画家认认真真地、很诚心地不为了钱而画画的时候,钱反而会来,挡都挡不住。创意产业要追求的是"创造性的快乐",管理的是对创意有激情、对贡献社会有理想的团队,设计的是能深入民心的创作、可以传承人类智慧的作品,所以必须用心细嚼黄老的这番话,设计可是一门令人骄傲的非凡工作。

经济的快速发展令一些人变得急功近利,只求"成果"不在乎"过程",因此企业难以成长、人才流失,设计的质量亦无法掌控。当甲方的视野更开阔,对设计作品的要求更高的时候,设计企业的竞争优势在于它们独一无二的"过程"。可控的"过程"才能提供可控的设计人才、设计质量与经营模式。企业文化(员工的信念、行为、态度及价值观等)也会随着该过程而引导和形成。即使有一天市场变动了、企业的战略改变了、人事调整了,企业的文化根基也不会动摇。

过去在以"成果"为主导进行设计时,往往只要求达到目的,忽略了人为因素,不强调过程,因而取得优秀的设计成果带有偶然性,令成功难以复制、传承。不看重过程的设计企业是难以持续获得优秀设计成果的,成功与否仅仅取决于关系和运气。

举个例子,创意产业与其他行业不同,设计师往往是一群有"极端"个性的"怪人"。他们的情绪"时晴时阴",有时果断决绝,有时却优柔寡断。管理好设计师是一门学问,一些纯粹从事商业经营的CEO,甚至是从事设计行业多年的设计师,也未必能体会其中的奥妙。

> 当画家认认真真地、诚心地不为了钱而画画的时候,钱反而会来,挡都挡不住。

中国设计欠缺的五堂课

> 中国的设计目前面临
> "软硬失调"的问题，只有将软硬
> 技能糅合起来迎接时代的问题，
> 才能修成正果。

这五堂课的内容多是我个人经验和感悟的分享，而非严谨的学术理论，但如果恰巧能引起你的共鸣和触动，那将是一次最美丽的相遇。全书内容大致分为两部分，是"硬技能"与"软技能"的糅合。第一至第三堂课是"硬技能"课，是帮助设计师理解创造力、管理与胜利的技巧课；而第四和第五堂课则是"软技能"课，是帮助设计师发展同理心、发掘生活哲学与企业文化的修养课。

这些课程相辅相成，设计师的艺术修养决定了其实践技能水平的高下，而通过技能的积累和磨炼，设计师们的艺术修养会得到升华。中国的设计目前面临"软硬失调"的问题，只有将软硬技能糅合起来迎接时代的发展，才能修成正果。

五堂课的核心内容

第1堂课

第一堂课是要寻找创造力的源泉：激情。因为设计师没有了激情就像一辆没有汽油的兰博基尼，无法前进。

激情可引领"创造"或"破坏"，如果你还未发现自己的激情，可能是因为你害怕激情所带来的负面效应，如动乱或死亡等，而这是大部分人的价值观所不能接受的，但其实激情可能早已深藏暗涌，只是未被认同。当有一天激情被点燃，创造力被启动，你会为了守护这份激情而变得执着，行为也会变得与众不同，表现出以自我为中心，你的执着将会挑战你和别人的固有观念，或许还会令平庸的人害怕。人为何平庸？因为激情未被点燃。事实上，不论你对激情有多畏惧，如社会活动家玛姬·库恩所说"即使你的声音在颤抖，也要将你的想法说出来"。这样你的激情才有得见天日的一天。

创造力并不仅仅体现在文学或艺术创作上，当创造力被激情点燃的时候，你的行动和思维会为了配合它而显现方向和实践之路，并在最后凝聚成一股强大的驱动力。你会发现一些以往感到奇怪的想

前　言

法、疑虑、嗜好、白日梦或噩梦，等等，都找到了合理的解释，于是你会正式开启你非凡的人生。

人们认识的商数包括智商（IQ）、情商（EQ），而创造力的商数简称创商（CQ），是指人的思维能力、开放能力、创新能力和创造能力，体现在其概念产生的流畅度、想法的数量及其多样性。拥有高创商的人如同走钢线的表演者，无论受到何种不利环境因素的干扰，都能泰然处之，无惧钢丝的摇晃，很快就能找到安定自己的解决方案。如果要走"高创商"的路，就要有充分的心理准备：这条路上或许无人能理解你，你要忍受孤独，承担心灵创伤，直至你的精神外皮长出"角质层"，对应的情感"肌腱"变得强韧，你才能适应。所以把高创商形容为高创伤一点也不为过。在当下社会里，管理一千只温顺的白兔比管理一头另类的怪物容易，但你不要惧怕怪物，反而应该以同理心去尝试理解对方。

一旦决定朝着实践激情的路进发，就不要惧怕创作方案被否定，而放弃新思路。因为若你的想法已获大部分人的认同和接纳，那就说明它们没有对旧有观念带来冲击，并早已被消化理解。这样做，只能称为商业式的拷贝，并没有给创意产业和人类的生活带来有意义的曙光。坦白地讲，如果在创作的过程中没出现怀疑和批评你的人，那么你的工作方式可能出现了问题。激情可以引领方向，开发思路。在实践的过程中，你不要急着去否定批评你的人，特别是比你年轻的新一代，相反，要意识到是他们在促进对设计方向的反思，并做出最佳的准备。

"即使你的声音在颤抖，也要将你的想法说出来。"

玛姬·库恩

把高创商形容为高创伤一点也不为过。在当下社会里，管理一千只温顺的白兔比管理一头另类的怪物容易，但你不要惧怕怪物，反而应该以同理心去尝试理解对方。

# 第 2 堂课

第二堂课是心理学与实际技巧的融合应用,是讲授如何把制胜变成习惯的课程。在实际的工作中,当甲方在作出审批设计的判断时,多半会受到心理因素的影响。因此,设计师对甲方心理、市场心理和设计师自我意识的心理而言是制胜的关键。心理学及实际应用技巧可以通过不断运用而变成习惯。

为了使设计的过程"迷而不失",第二堂课将介绍赢取项目需要澄清的几个概念,包括市场定位、设计概念、设计意念和设计叙事(design narratives)。"迷失于设计"是因为设计概念的"虚无",但如何才能避免迷失于设计过程中?就算最终的设计效果美得令人拍案惊奇,倘若无法满足市场定位中的愿景、功能和文脉等要求,就会出现"概念断桥"式的、令人难以理解的设计,将无法糅合成人们喜爱的创意。

试问谁会投资一个看不见未来成效的设计?现今设计师都能很方便地从外界获取大量创意点子,但专业与业余设计师的区别在于,前者所使用的创意点子能围绕着一套严谨的设计思路进行发展,并能有效地把相关信息传递至目标市场;而后者多是创意点子的大杂烩,信息散乱,导致很难被甲方及市场信任和接纳。

第二堂课还将介绍口头汇报技巧的应用。这是设计师培训中容易忽略的一个环节。毫无疑问,设计师亦是销售员,与销售一件实物产品相比,他们需要建立更大的信任,因为创意设计的产品在生产前都是虚拟的,但却需要甲方用大笔的投资来实现。如果主创设计师缺乏口头汇报的技巧,而通过他人向甲方阐述设计,那么要想获取信任只会事倍功半。

迷而不失。

# 第 3 堂课

第三堂课将探讨设计师的"死穴",如介绍财务管理、人力资源管理、制订商业模式等。设计师的成长始于逆境,要面对设计审批不通过、甲方拖欠设计费、设计团队内部冲突,甚至要面对因市场不景气而带来的裁员或减薪、企业运营资金不足等情况。这堂课将介绍如何应对这些情况,如何应对难以避免的设计议题。有些设计师宁愿选择辞职也不愿面对这些问题,以致社会上出现了一批"蜜月期"设计师,他们只享受设计开端时的蜜月创作期,一旦遇上逆境,就如同被刺中"死穴"一般,要么选择回避,要么另谋高就。设计是一项商业活动,如果在设计教育中缺少对实际的商业运营与创作过程关系的全面了解,学生就没法做好从业的准备。如果缺少专业实践课,他们将难以做出利于自身和利于企业发展的抉择,设计质量也会受到影响。

社会上出现了一批"蜜月期"设计师,他们只享受设计开端时的蜜月创作期,一旦遇上逆境,就如同被刺中"死穴"一般,要么选择回避,要么另谋高就。

# 第4堂课

我们都是中国人，但为何设计师（乙方）常常难以理解甲方的要求？是地域文化差异使然，还是有其他原因难以看透人心？理解甲方的想法和需求是整个设计过程的开端，虽然在此方面中国设计师比外国设计师要占优势，但仍然难以理解甲方的需求。外国设计师在面对甲方时常持有"我们是专家，让我们来教你怎样做"的傲慢心态，而国内的设计师则有协作意识，认为"我们的专业是设计，让我们来发掘你的需要"。你可以尝试面对镜子把这两句话都说一遍，并留意你的面部表情和心情的变化。事实上，甲方能瞬间读懂你的身体语言，因为"人同此心，心同此理"。那么你认为谁会更容易赢得甲方的信任，获得甲方的好印象呢？

如果你没有掌握制胜甲方的沟通技巧，把精力放在错误的问题上，那么你只会浪费资源与时间，甚至遭到甲方解约而导致损失。设计师以往在学校所修的心理课，一般研究讨论的都是"人与物"之间的关系和影响，比如颜色、形状、空间，以及噪声、光线等设计元素如何影响用户的心理和行为，鲜有设计师研究讨论"人与人"之间关系、不同文化互动对设计的影响以及人际关系的处理。本书的第四堂课将介绍如何对甲方的心理进行"同理"剖析，找到甲方核心需求，对设计和良好关系进行更多层面的探索。

如果你没有掌握制胜甲方的沟通技巧，把精力放在错误的问题上，那么你只会浪费资源与时间，甚至遭到甲方解约而导致损失。

# 第 5 堂课

在第五堂课中,需要暂时放下设计去了解"为什么"。"为什么我要当设计师?""为什么我要阅读这本书?"这些"为什么"会让别人认为你在钻牛角尖,刻意刁难。小孩子经常问"为什么",导致父母被逼疯。"为什么"能令人自行了解几乎所有行动背后的动机,可以让你跳出生活中的"盲点"去审视情绪和思想,从而更好地了解自己。这是一个需要突破的心理关口,就像你需要勇气来面对镜子,看着赤裸裸的自己。如果你是爱问"为什么"的少数人,那么你千万不要因为身边人的打击而感到气馁,而是应该感到庆幸,因为你是一个具有自我意识的人,会有意识地采取行动。这样的人拥有更深刻的生活体验,并对生活抱有更积极的态度,更有同理心。

不要抗拒通过提出"为什么"来发掘动机,这能让你实实在在地去观察。设计企业的文化其实是设计始创者个人设计价值观的延伸。企业文化基于企业哲学,是企业内部的工作方式、态度与思想指导。设计师个人也可以通过审视企业文化来判断自己是否适合在该企业工作。也就说,只要通过与企业中任何一个员工进行对话,就能大致了解企业创始人的为人和处事方式:工作态度是敷衍的还是尽责的;管理方式是自上而下的命令下达,还是强调共同协作的相互配合;等等。企业文化并非桌子上的花瓶,只能观赏而没有实用价值。和谐的企业文化倡导求同存异,但不能简单地"存异"。这里的"异"需要通过同理心和创造力去升华,从而实现趋同统一,否则当"异"不断扩大和不被尊重的时候,"同"就会渐渐遭到破坏,从而影响企业的发展。

第五堂课将学习如何移除那些阻碍,让你持续进步并重塑自己。固有的思维可能像老树盘根般缠绕着你,使你的人生犹如"自动驾驶",从而忽略了自身或周遭发生的事情。移除它们的这个过程称为"非学"(Unlearn),顾名思义,非学是学习的反义词。"非学"并不像移除书架上的书那般容易,需要通过自我意识来发掘支配着习惯的扭曲信念、行为和假设,为创造力和生命带来正向的能量和升华。

## 本书愿景

如要绽放激情，完成这本书的写作将会是培养自我认知的重要一步。美国作家及历史学家威廉·詹姆斯·杜兰特（William James Durant）说过："教育是一个逐步发现自己无知的过程。"在写作的过程中，通过不断梳理自我的认知体系与经验，我发现许多需要重新思考的领域，这促使我更深入探究那片无知的新领域。

这是一本有生命的书，因为它记录了我个人的重要的专业成长过程。我的脑子里没有"退休"的概念，而我的终点也不是离开世界的那天，我的创作激情将生生不息地传承下去。我敬佩那些身经百战后还不断学习提升自我认知的人，敬佩那些在学习钻研之余还不断实践探索生命奥义的人。《论语·子张》中子夏曰："仕而优则学，学而优则仕。"学习过程是自我不断成长、个人能力不断提升的过程，也是智慧传承的关键过程。

从中国文艺、文化的发展来说，习近平总书记在2014年10月15日的文艺工作座谈会上的重要讲话中指出"推动文艺繁荣发展，最根本的是要创作生产出无愧于我们伟大民族、伟大时代的优秀作品"，要"引导人民树立和坚持正确的历史观、民族观、国家观、文化观，增强做中国人的骨气和底气"。要想创作出无愧于伟大民族、伟大时代的优秀作品，做有创新性的中国设计，不是简单地使用民族符号化的设计元素，以知识技巧"硬碰撞"，而是需要将古今中外思想进行"软融合"。要将中华上下五千年的历史文化底蕴融进设计中，需要将深刻的文化感触融进你的设计哲学，通过"软融合"打造体现中国文化、具有民族自信的现代中国设计。

我相信习近平总书记在讲话中描述的"伟大民族"体验，不能单靠在设计里加入中式家具或图案的"硬碰撞"式结合，而是尝试把中国文化里令你有感触的部分融进设计哲学，"软融合"出"伟大民族"的创新体验。相对于前者的呆板设计，后者是一种鲜活的设计。曾听一位国外来华的设计师说

看中国的文化是不是要去博物馆里？

前言 XI

儿子："爸爸，人为什么在天堂会幸福呀？"
我："只因为天堂的概念就是这样设计的哦！"

"看中国的文化是不是要去博物馆里？"这句话令人印象深刻，听起来带有讽刺却令人伤感，你需要设法打破这种文化现状。

这本书虽然写的是与设计相关的议题，但面对的读者并不只限于从事设计行业的人，书中提及激情与创意的关联将会对各行各业有所帮助，无论你是会计师、银行家、厨师，还是清洁工，都需要保持工作激情，并通过激情来启动创造力，成就你的事业。哪怕最后你发现自己并不适合现在所从事的行业，这也是一次探索人生的重要经历。"脱离平庸、走向成功"是从你自身激情的觉醒开始的。

我年幼的儿子每天都在观察我的一举一动，因为他需要一个学习的榜样，而他也成为我夜以继日地坚持完成本书最大的创作动力。儿子一些无心的问题往往能为我带来启发。

我们都没有去过天堂，只是过去关于天堂的概念被赋予了幸福的含义。设计师要敢于转换和突破这一概念，并通过创造体验、传递信息与铺设脉络来表达它。没有一个固有概念是牢不可破的，设计师都应有赋予它们新生命的本事。

我要把这本书献给我的父母，他们的关怀与包容是我创造力的最佳温床；我还要感谢我的太太和儿子，是他们的爱与坦诚丰富了我的人生体验；还要感谢2008年第一次邀请我到清华大学讲授酒店设计的刘坤老师及2009年邀请我继续讲授环境设计与设计管理等课程的胡建老师，是他们让我与清华大学结缘；我还要将本书献给所有的中国设计师同胞以及全球的华人设计师们，希望我们能一起实现中国设计，达成"为人民服务"的理想。此外，我还想感谢出版社对我的信任和对这本书的不离不弃，我们共同经过了长时间精益求精的修正和补充，才令本书得以最终出版。最后，欢迎读者朋友们通过我的微信公众号"Ferryman飞吻"交流、指正。

# 目录

01 你对"创造力"感到陌生吗？ 002
02 世界为何需要"创造力"？ 004
03 什么是"创造力"的"持续能源"？ 011
04 为什么你还没有找到"激情"？ 015
05 不去疏导激情将会产生什么样的后果？ 016
06 如何寻找"激情"？ 019
  1. 把"感觉"变成"语言" 020
  2. 从"生活点滴"中寻找线索 028
  3. 经历"狂喜"体验 032
  4. 寻找"灵感"中心 034
  5. 钻进"牛角尖" 034
  6. 为激情提供"侧写报告" 036
07 让"创造力"燃烧吧 037

## 第一堂 为何你的创造力从未启动？ 01

## 第二堂 为何胜利是要做得比好还要好？ 39

01 为什么中国设计欠缺这一堂课？ 040
02 为什么要"胜利"？ 044
03 胜利的"标"与"本" 048
  1. 胜利的"本"——实践"激情"变成习惯 051
  2. 胜利的"标"——熟悉"内在"技巧 058
  3. 胜利的"标"——熟悉"外在"技巧 074

## 107

### 第三堂
### 为何设计师会有"死穴"?

01 为何设计院校没有这一堂课? 108
02 中国需要怎样的设计师? 111
    1. 设计师需要了解中国市场形势 111
    2. 设计师在中国的未来 114
03 设计师的"死穴" 122
    1. "死穴"1:财务管理 123
    2. "死穴"2:人力资源管理 132
    3. "死穴"3:制订"商业模式" 144

## 155

### 第四堂
### 如何读懂中国甲方?

01 了解中国甲方的特性对设计有何作用? 156
02 为何甲方给人的感觉像是迷雾? 160
    1. 从"历史"去认识 161
    2. 从"关系"去认识 164
    3. 从"面子"去认识 168
03 怎样与中国甲方建立信任关系? 172
    方法1:培养"正向心态" 173
    方法2:懂得中国人的"处世模式" 175
    方法3:模糊哲学 178
    方法4:化零为整 180
    方法5:学会选择 181
    方法6:换位思考 182
    方法7:曲成的智慧 183
    方法8:读懂"身体语言" 185
    方法9:品牌效应 189

## 191

### 第五堂
### 为何"安息"是一种力量?

01 要营造"安息日" 192
02 要学会"忘却" 200
03 要"修心" 203
04 要建立起跳"平台" 209
05 要做"哲人" 213
    1. 从"人生哲学"到"设计哲学" 213
    2. 再到"企业哲学" 217
    3. 愿景宣言 220
06 要活出"企业文化"精神 223
    1. 什么是企业文化? 223
    2. 企业文化为何被低估? 225
    3. "双环学习"与"单环学习" 228
    4. 设计企业可以怎样做? 229

# 01

## 第一堂　为何你的创造力从未启动?

01　你对"创造力"感到陌生吗?
02　世界为何需要"创造力"?
03　什么是"创造力"的"持续能源"?
04　为什么你还没有找到"激情"?
05　不去疏导激情将会产生什么样的后果?
06　如何寻找"激情"?
　　 1. 把"感觉"变成"语言"
　　 2. 从"生活点滴"中寻找线索
　　 3. 经历"狂喜"体验
　　 4. 寻找"灵感"中心
　　 5. 钻进"牛角尖"
　　 6. 为激情提供"侧写报告"
07　让"创造力"燃烧吧

# 你对"创造力"感到陌生吗？

如今，人们对"创造力"这个名词并不感到陌生，不少国家或地区的政府大力提倡发展创造力以提高生产力，创新是一个民族进步的灵魂，是一个国家兴旺发达的不竭动力。尽管创造力对社会及个人的发展非常重要，但是它很大程度上仍然被误解，如只局限在艺术及文学的范畴、与科学精神毫不相关，或被认为是起源于神秘学或与灵性学相关的研究等。就算人们天天都在使用创造力，仍然对它感到很陌生，从而忽略了创造力的原始目的是解决人类生存的问题，为人类减压和带来希望。除了艺术和文学，创造力还能应用到科技发展上，如5G技术、量子卫星及杂交水稻等。事实上，研究创造力往往不能带来即时的经济和社会效益，特别在人均GDP较低的发展中国家中，没有得到足够的关注，发展中国家的年轻人需要掌握就业的基本技能，然后才能考虑创造力的培养。

虽然创造力是人们天生具有的技能，但除了从事文创产业的同业需要密集使用创造力外，其他人也许会质疑为何需要创造力。他们也许通过模仿、欣赏或利用他人的创造成果已经能让人愉悦或从中受益。他们相信创造力是非常有才华的天才的专有财产，或者是来自天堂的灵感之源，与他们并不相干。尽管企业高管皆认为创造力是21世纪领导力的最关键特征，但仍然有很多人认为创造力是一个巨大的谜，就算是从事创作的人员，面对着抓不准、摸不透、来去无踪的创造力也觉得束手无策。冗长的创造力历史文献或是心理学报告，无法提起人们对创造力的兴趣。其实，千言万语也不及亲身体验创造力为自己带来的好处，否则创造力只是一个虚无的概念。要寻找推动创造的动力来源，只有这样，创造力才得到足够的重视。

创造力在心理学上仍然是一个相对边缘的话题。心理学家乔伊·保罗·吉尔福特（Joy Paul Guilford）指出，截至1950年，在美国心理学会主办的权威杂志《心理学摘要》（*Psychological Abstracts*）中以创造力为主题的文献，还不到所有有关心理学文献的0.2%。而在之后的数十年里，创造力仍未受到重视。在往后的45年里，心理学家罗伯特·史坦伯格（Robert Sternburg）和托德·吕巴尔（Todd Lubart）追踪了1975—1994年20年间的《心理学摘要》杂志，当以"创造力"为关键词搜索统计相关期刊文献数量时，他们发现，相较于其1.5%的阅读率，创造力相关文献数量仅占了0.5%的相对少数，而全美有关创造力的文献截至2005年也只有约800篇。就算文献出现了创造力相关的词根，通常也与创造力的话题毫无关系。

"创造力（creativity）"与"创新（innovation）"的概念混淆也许是人们对创造力感到陌生的原因。"创造力（creativity）"与"创新（innovation）"的

概念不尽相同，但息息相关。企业家、作家肖恩·亨特（Shawn Hunter）指出创造力和创新的不同之处在于："创造力不一定是创新……如果你在一个头脑风暴的会议里，想出了几十个新的想法，那么你展现出了你的创造力，但直到创意转变为现实，实现商业化，才有了创新"。创新包括五个"新"：引进新产品；采用新生产方法；开辟新市场；获得原料或半成品的新供应，以及实行新组织形式。

所以创造力不等于创新，但创新却需要有创造力。创造力是人类最根本的天赋，它是一系列连续的复杂的高水平心理活动，由创造者的知识、智力、能力以及个性品质等的复杂因素构成；对社会文化领域的新观念、新思想、新设计；为满足人类的精神文化需求提供崭新的文化体验，并表现在各个设计领域。由创造力所产生的创意多指艺术、设计、文学、绘画、哲学、教育与心理学的范围，而创新多指对宏观经济、技术工程、商业模式和社会学等领域的研究，产生和发展新产品的方法，建立新的管理制度和扩大新产品的服务和市场，是推动社会进步和发展的动力，如华为的5G技术、腾讯、阿里巴巴和百度等创新型互联网企业，支付宝、共享单车与智慧医院等模式创新。

2021年9月20日，世界知识产权组织（WIPO）、康奈尔大学和英士国际商学院（INSEAD）共同发布了《2021年全球创新指数报告》，中国的创新指数在全球的132个经济体中排名第12位，位居中等收入经济体首位，超过日本、以色列、加拿大等发达经济体，较2020年上升2位，上升势头强劲。而加拿大则排在第16位，挪威排在第20位，澳大利亚排在第25位。这意味着中国正持续投入创新资源；创造力在不断增强；企业创新力稳步提升；创新绩效显著上扬，正在有效营造社会创新环境与文化。

尽管2019新冠疫情对全球创新累积的增长造成严重压力，并对生活和生计造成巨大影响，但某些层面上对许多新兴和传统部门的创新起到了推动作用，如卫生、教育、旅游和零售业。此外，受惠于医疗科技、制药和生物科技的发展，我国的创新排名继续取得明显进步。但是提到中国的创造力，还是会经常被外界认为是在"模仿"，尽管这是后发国家必经的道路，日本、俄罗斯和德国等也曾经历相同的发展阶段。经常听到人们用"模仿创新"一词（既矛盾又独特）来形容中国的创新状况，模仿创新意指通过模仿进行创新活动，更准确的形容应该是"模仿后再创新"，即对率先进入市场的产品进行再创造，使外观和功能等方面能超越原有产品，更具市场竞争力。

事实上，相比于发达工业国家，中国的创新指标确实在很多方面进步显著，如发明专利、工业设计、原创商标、高科技净出口和创意产品等指标名列前茅。最直接影响人们对中国创意的印象是，日常生活中的大部分消费品牌都是被发达国家所持有，因此大众很容易得到模仿创新的类似结论。实际上发达国家也想模仿，只是"无模可仿"。事实上，中国抄袭外国的这种说法早已出现逆转，"中国模仿"已变成"模仿中国"，不论在互联网的电商、社交、直播和游戏等领域，还是共享单车模式、光伏高速公路，甚至是中国"一带一路"的倡议，中国本身都已是一个不容忽视的存在，而中国人的创新意识已植根于每个人的心里。

虽然创新与创造力的创作过程都大致相同，都是从发掘核心问题到发挥多元化思维提供设计方案，但较高的创新指数并不代表社会文化领域的创造力也有高水平的表现。创新的成果是偏向于经济商务层面的创造性活动的理性表现，而设计的创造力则相对感性，作品牵涉更多美学因素，它们两者并没有黑白分明的界线，甚至出现交叉。当前，在设计领域上，大部分设计师还停留在模仿的学习阶段。如果模仿只是一种创新的过程，那么通过模仿去发掘自身的创作格调才是最终目的。如果只是为了模仿而模仿，由于缺乏原创者的文化底蕴，设计师最终只会在遇到问题的时候，难以超越所模仿的对象而最终陷入更大的困局，因为别人的解决方案只能被参考而难以被模仿。2007年，我曾与一位国内重量级的企业家会谈，他说"我们为何需要创新？世界上已有很多可以抄袭的东西"。而这种认知在今天则受到越来越多的质疑。

人类经历了近 75 万年的进化，被形容为一部极为"复杂的机器"，而这台机器在诞生之时并没有附操作说明书。如果能掌控创造力，并使之服务于生活与工作，那么是时候让我们来好好认识一下它。比如，创造力是怎样被启动的，在什么情景、氛围、心态、时间等的状态下最为活跃，或是与你是怎样建立关系的。我们每天在生活与工作中遇到的问题不下数十个，如果可以将创造力应用到日常生活里，如果能多加留意，就不难发现"创新""完全模仿创新"或"模仿后创新"能力的悄然形成，否则人类又怎能存活到今天？

## 世界为何需要"创造力"？

据智库 G20 Insights 预测，全球创意经济的估值到 2030 年预计将占全球 GDP 的 10%。在 2018 年世界创意经济大会上，组织者指出"创意经济对促进全球经济增长、社会和文化发展有重大贡献"。无论是在个人还是集体层面，创意和创新都已成为各国在 21 世纪的真正财富，对于发挥每个国家的经济潜力至关重要。创新和创意能为包括妇女和青年在内的所有人提供更多的机会，还能为消除贫穷、消除饥饿等最紧迫的问题提供解决方案，乃至推广可再生能源技术，以应对缓解能源缺乏和气候变化的双重压力，在实现可持续发展方面获得了国际认可和支持。可见创意是人类想象力的表达，传播着重

要的社会和文化价值。

创新却有赖于创造力，而各国的经济、社会和文化发展需要的是"创造力与投资的结合"，为商业及文化的共存提供更多可能性。创意经济具有商业价值和文化价值。对这种双重价值的认识可以促使世界各国政府扩大和发展创意经济，将其作为实践经济多元化战略和刺激经济增长、繁荣和福祉的重要部分。

自2019年，全球的创意经济增长陷入停滞，减缓了创造就业的机会，并缩减了1000万个工作岗位。2020年，新冠疫情引发的危机导致了文化和休闲部门的增加值总额减少了7500亿美元。文化是受其影响最严重的经济领域之一，可能是最先停滞，也是最晚摆脱危机的经济领域，暴露了创意经济的脆弱性。然而新兴数字文化产业的迅速发展，如融屏互动、虚拟文娱、互动影音等，加速了传统文化产业的互联网化升级，为文化新业态的出现带来强大活力，也为创意产业带来新的方向和机遇。

如果从个人的内在因素方面探讨创造力的需求，除去外在因素的创造诱因，我们首先需要认识一下这个充满"矛盾"的世界。《道德经》说："反者道之动"，认为事物都包含向相反方向转化的规律，诸如祸福、难易、刚柔、生死、进退等，都是内在矛盾的，但它们并不是孤立存在，而是"对立统一"地相互依存，矛盾是一切社会和思想领域中所有事物之间相互作用的根源，双方既"统一"又"矛盾"的概念推动着周遭事物的变化和发展。如果世界不包含"矛盾性"，所有事物就产生不了任何变化，人类也无须用创造力来化解分歧和解决难题。没有变化的世界如同一池死水，连鱼都养不活。

创造力是矛盾对立面转化的"催化剂"，为矛盾的解决准备了条件，而最终由于矛盾的斗争性导致矛盾统一体的瓦解，使得旧概念被新概念所替代。创造力能在矛盾慢慢消退的那一刻为你带来愉悦。幸运的，大部分人都是创造力的专家，否则矛盾早已把你打垮。此刻的创造力成了你的方向舵。

如果世界不包含"矛盾性"，所有事物就产生不了任何变化，人类也无须用创造力来化解分歧和解决难题。没有变化的世界如同一池死水，连鱼都养不活。

> 此刻你感觉到自身的存在，是因为对立概念在"贯通"和"排斥"间相互"摩拳擦掌"，如同你摩擦两只手掌时才感受到双手存在一样。

此刻你感觉到自身的存在，是因为对立概念在"贯通"和"排斥"间相互"摩拳擦掌"，如同你摩擦两只手掌时才感受到双手存在一样。

在停止不动时，你对双手的存在感知会变得模糊，甚至感觉不到它们的存在。曾有专家进行过类似的研究，抖脚（抖腿综合征）也是人们为了感觉双腿的存在而做出的无意识动作。

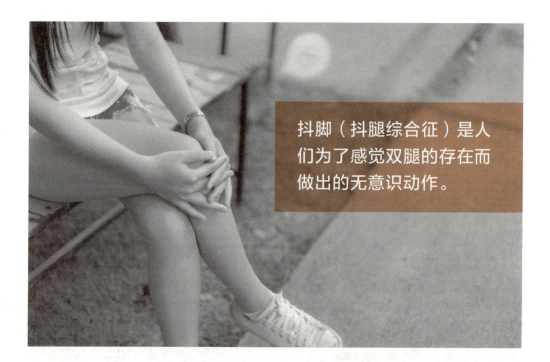

> 抖脚（抖腿综合征）是人们为了感觉双腿的存在而做出的无意识动作。

第一堂 为何你的创造力从未启动?

一个对立的世界充满矛盾,会不断发生冲突,令世界难以共融和达至持久的和平。人们对于这个对立的世界只是一知半解,因为对立,所以无法完全看透。因此人们总是活得患得患失,还要经常寻找人生意义。此时可向走钢丝的表演者学习,并遵守他们的三个黄金规则。

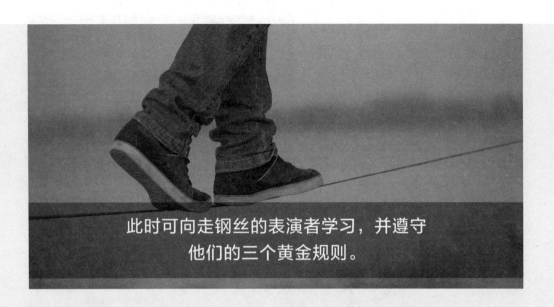

此时可向走钢丝的表演者学习,并遵守他们的三个黄金规则。

① "保持移动"

平衡要求对立面的相互抵消,表演者需要在稳定重心的情况下保持移动。只有通过不断地移动才能感知平衡点的存在和决定下一步的行动。"保持移动"意指亲身体验矛盾世界中的对立统一状态,而创造力能抵消矛盾相互排斥所造成的情绪不安。

② "保持头部稳定笔直"

人们常用头部的笔直和中正比喻为你制定的不变核心价值,有了这个稳定的根基,创造力在面对矛盾时才有依循的转化方向,就算矛盾令生活或思维摇摆不定也能安然度过。

③ "保持重心在一条腿上"

如果表演者把重心放在两条腿上,他们会不知如何抉择重心的分配,犹如创造力的发展离开了问题的核心一样。多核心的发展只会带来混乱,在解决任何矛盾造成的问题前,必须先厘清问题的核心所在,绝不能一心多用。

## "你"+"我"+"他/她/它/TA"= 0

在对立概念的世界里,你的"恶"反衬出别人的"善";你的"懒惰"反衬出别人的"勤劳";你的"冥顽不灵"反衬出别人的"聪明睿智"。在给自己创造光明的时候,也许会陷他人于黑暗。我造就了别人,别人也造就了我。事实上,在这里笔者得出了一条公式。

"你"+"我"+"他/她/它/TA"= 0

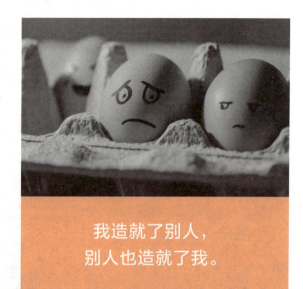

我造就了别人,
别人也造就了我。

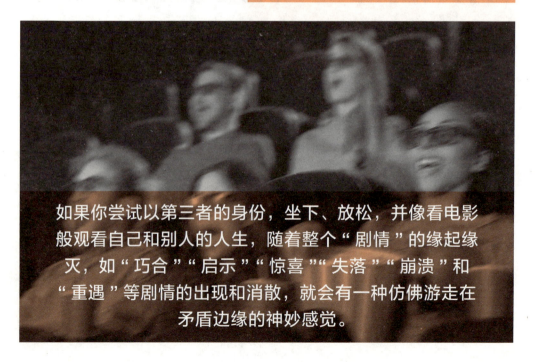

如果你尝试以第三者的身份,坐下、放松,并像看电影般观看自己和别人的人生,随着整个"剧情"的缘起缘灭,如"巧合""启示""惊喜""失落""崩溃"和"重遇"等剧情的出现和消散,就会有一种仿佛游走在矛盾边缘的神妙感觉。

在对立世界里,你是一个时而正直时而邪恶、时而快乐时而忧郁的个体,但那没有什么可怕,因为世界就是这样。如果你尝试以第三者的身份,坐下、放松,并像看电影般观看自己和别人的人生,随着整个"剧情"的缘起缘灭,如"巧合""启示""惊喜""失落""崩溃"和"重遇"等剧情的出现和消散,就会有一种仿佛游走在矛盾边缘的神妙感觉。

这些人都是矛盾世界里的"弄潮儿",他们固执但又懂得变通、成熟但又年轻、博学但又无知、善记但又善忘、爱主动但又爱被动、无私但又自私、耐心但又不安分。如孔子、墨子、老子、庄子或如来等圣贤以"中庸""非攻""无名""逍遥"和"忘我"来回应这个"测不准"的对立世界时,都能提供伟大的创作指导。

只有面对问题的时候,创造力才能发挥作用。创造力有了方向,紊乱的思绪才会变得井然有序,一度浑浑噩噩的人生才能重回正轨。逃避问题会让创造力变得软弱无力。比如英国物理学家艾萨克·牛顿在 16 岁那年被母亲逼着从中学退学,在家族农场里当一名农夫。牛顿虽然顺从了母亲的意愿,但无法让他产生激情的农耕工作让他活得相当不快乐。最后幸得中学校长说服了牛顿的母亲,令他读完中学,并得到了优秀的学业成绩。还有美国的电影制片人、导演、剧作家、配音演员和动画师的华尔特·迪士尼(Walt Disney)最初就业时,曾在一家名叫普雷斯曼鲁宾的广告公司做画师,但是公司质疑他的绘画能力,并在一个月后解雇了他,理由是他是一个"没有想象力、毫无创意的人"。在加入了堪萨斯市广告公司并学到了拍摄电影和动画的基本技术后,迪士尼被动画的未来发展潜力所吸引,他不畏艰辛,刻苦钻研有关解剖学的书籍,利用在公司的时间学习动画及电影技术,甚至借公司的摄影机回家做实验。经过了多年的历练,他最终成为一个家喻户晓和世界上获得奥斯卡奖最多的人。虽然绘画与动画都有着类似的技术,但只有动画才能真正燃烧迪士尼的激情,让他获得成功,而绘画只是他的兴趣而已。

> 没有了问题,你的创造力只是一池死水,就像一件没有被超人穿上的超人外衣,只是一件 T 恤而已。

矛盾与创造力成正比关系，就像争执越多的地方，就越需要创造力。有创造力的人都敢于冒险，但亦因此而常招来杀身之祸。有问题的地方必有答案，有问题主导的思维，才能获得有解的人生，避而不谈问题反而令答案永远蒙尘。只有找到影子，才能找到光源。没有了问题，你的创造力只是一池死水，就像一件没有被超人穿上的超人外衣，只是一件T恤而已。这才是这个世界需要创造力的原因，并非单纯地为了科学、艺术或文学而存在。

> 只有找到影子，才能找到光源。

第一堂　为何你的创造力从未启动？

## 什么是"创造力"的"持续能源"？

很多关于创造力的书都提倡用不同的方法去激发创造力，但为何你总是觉得不得要领？事实证明：单从学习创作技巧去发展创造力，所得出的作品往往是没有灵魂的。

这是因为你还没有找到推动创造力的"持续能源"，就像一辆没有汽油的兰博基尼，就算车子里面的音乐再动听，坐在身旁的伴侣再迷人，甚至周边的风景再漂亮，也无法带领你到达目的地。可是很多人还没有意识到问题所在，仍伫立原地等待目的地的到来。

单从学习创作技巧去发展创造力，所得出的作品往往是没有灵魂的。

没有找到推动创造力的"持续能源",就像一辆没有汽油的兰博基尼,就算车子里面的音乐再动听,坐在身旁的伴侣再迷人,甚至周边的风景再漂亮,也无法带领你到达目的地。

可以将激情视为易燃物品,当激情燃烧时,将一发不可收拾。

创造力的"持续能源"是什么?就是"激情"。可以将激情视为易燃物品,当激情燃烧时,将一发不可收拾。世界上没有可以复制的激情,看似相同的激情,其所附带的目的却不相同。你可以模仿别人的激情,但最终的目的还是要创新。

那么激情的"非持续能源"又是什么？是"兴趣"。兴趣可以无穷无尽，但激情只有一个。兴趣都是激情导向的，所以总能从兴趣中找到激情的痕迹，而能持续的就是你的激情。如果你发现自己有不止一个激情，那是因为你还没有找到激情。怎样才能知道你找到的是激情还是兴趣，我相信这并不重要，你所投入的努力并不会白费。没有激情推动的创造力，会缺乏科学家或艺术家那种锲而不舍去解决问题的勇气，或完成旷世巨作的不眠不休的毅力。

## "兴趣1＋兴趣2＋兴趣3＋兴趣4＋……＝激情"

孔子提醒世人"从吾所好"，"好"就是能够引发你"创造力"的激情。人们会对"激情"以外的事感到力不从心，甚至表现得漠不关心，如李小龙在年幼时由于没兴趣读书，最终被劝离校，没有学校肯接纳他，但他对功夫情有独钟，长大后成了功夫电影演员、导演及编剧而闻名于世。

有人会因为追求激情而废寝忘食,不惜付出健康或生命的代价。菲利普·珀蒂(Phiippe Petit),他于1974年在纽约世贸双塔之间完成了走钢线的壮举。他曾在一个访问中谈道:"追寻自己的梦想并不需要什么理由,我认为死在实践自身梦想的激情之中是何其壮丽。"所以要驱动创造力,先要找到激情;纵使已找到激情,通往激情的路却有无穷无尽的可能。

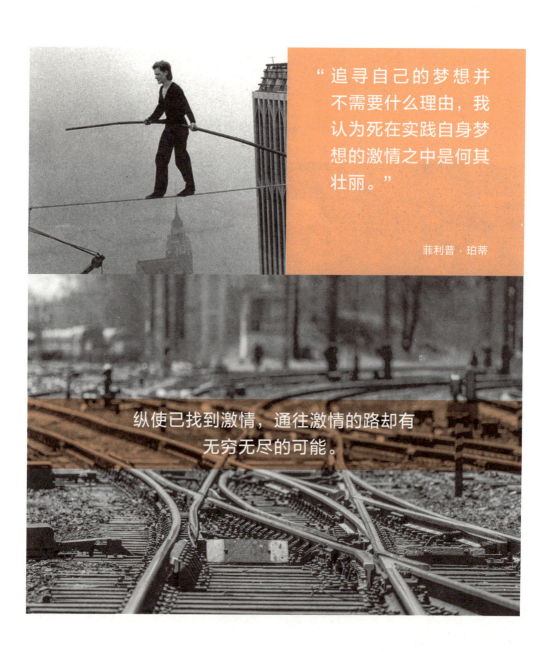

"追寻自己的梦想并不需要什么理由,我认为死在实践自身梦想的激情之中是何其壮丽。"

菲利普·珀蒂

纵使已找到激情,通往激情的路却有无穷无尽的可能。

# 04 为什么你还没有找到"激情"？

激情是把双刃剑，有利也有弊。如果你还没有找到激情，很大可能是你无法接受后者的现实意义。事实上，你可以将某人的"激情"想象成以高智商诈骗为乐趣，但却不用对自己的行为感到愧疚，反而乐在其中，且表现得信心满满。在他的世界里，他的所作所为与充满激情去打高尔夫球的人似乎没什么两样。我们认为前者为恶，后者为善，但二者的行为皆因激情而起。小弗兰克·威廉阿巴内尔于1969年入狱。他利用自己"欺诈的激情"协助美国联邦调查局（FBI）调查诈骗案，并于2015年被美国退休人员协会（AARP）任命为"欺骗观察大使"，指导消费者如何保护自己免受身份盗窃的侵害。他传奇的一生被导演史蒂文·斯皮尔伯格拍成电影《猫鼠游戏》。

激情是把双刃剑，有利也有弊。如果你还没有找到激情，很大可能是你无法接受后者的现实意义。

中国设计欠缺的五堂课

## 05 不去疏导激情将会产生什么样的后果?

激情有如洪水猛兽,如果不好好疏导与处理,它就会反咬你一口,让你永无宁日,所以人们对激情总是既爱又恨。这也是为何逃避激情的人会饱受这头猛兽的折磨,以至于有些人会以更激进的方法去减压,以平衡那份脱离现实的真实感觉。

2007年12月5日,当时19岁的罗伯特·霍金斯(Robert Hawkins)在美国内布拉斯加州商场持枪行凶造成8人死亡。他随后在商场内自杀,并在遗书中表示"要有风格地死去""更要一举成名"。他的目标达到了,虽然都是以性命换取名气,但他的行为与菲利普·珀蒂走钢丝的壮举形成了鲜明对比。

为何许多追寻激情的人会半途而废?截至2017年年末,在维基百科中知名人士的页面数约为85

逃避激情的人会饱受
这头猛兽的折磨。

万,如果按全球总人口的75亿人来计算。这意味着知名人士的比例约为0.0113%。如果你是属于那一小部分人,那意味着你将要面对99%不太理解你在创意获得成果前的古怪行为和思维的人,而那确实需要无比的勇气去面对。事实表明,激活后的激情使其他未激活激情的人既爱又恨,因为那些人的创新思维与行为会令普通人感觉到自己的平庸而抓狂。这也许是历史上许多坚持创新改革的人最后却郁郁不得志,甚至惨遭迫害的原因。

"家"是社会的单元,人们都不太愿意脱离"家"来展现自己的唯一性,或是希望展现自己的独一无二,否则都被视为"离经叛道"。那种被批判的不安是漫长和令人孤独的,需要极大的信念或使命感来度过。其实他们并非孤身作战,只要激情暂露曙光或回归成为他们的"本真",自有同道中人出现。他们可以是朋友、师长、伴侣或只是萍水相逢的陌生人,而那个"家"自会重新组建起来,而那将会是更坚固、更合拍的崭新组合。那时候,你会发觉激情的"心灵影像投影"从未如此清晰。

你的激情是独一无二的,没有人会比你更了解它,只要充分发挥激情,燃起的那团火就可以唤起

" 我并不是典型的战地记者,因为我注重的是战争中的人性,我想告诉人们战争究竟是什么样子的……所以,我的工作就是做一名战争证人。"

玛丽·科尔文

千万群众对激情的追求,那么你的创新行径又谈何"自私自利"?回顾演员汤姆·汉克斯在1993年赢得奥斯卡金像奖时的获奖感言;或是苹果公司联合创始人史蒂夫·乔布斯在2007年发布智能电话时的演讲;又或是当前瑞士职业网球运动员罗杰·费德勒在2009年赢得他第一个法国网球公开赛时感动落泪的情景,又有谁不被他们的激情所感动?战地女记者玛丽·科尔文,在2001年采访斯里兰卡内战时被手榴弹炸伤而失去左眼,为了钟爱的事业,她重返危险的地区。对于科尔文来说,危险似乎有种莫大的吸引力,越危险她就做得越出色。她曾说:"我并不是典型的战地记者,因为我注重的是战争中的人性,我想告诉人们战争究竟是什么样子的……所以,我的工作就是做一名战争证人。"最终,她在2012年在叙利亚被炸死,但是她那份热爱报道战争中人性的激情却仍在燃烧。

不论你要激发的是何种激情,你都应该奋力去实践。你不要因为害怕与众不同、脱离平庸、遭人批判而背弃激情;当激情出现时,人就会变得积极、勤奋和勇敢,而"懒惰"只是人们在"激情未被发现"时的表现。

> 当激情出现时,人就会变得积极、勤奋和勇敢,而"懒惰"只是人们在"激情未被发现"时的表现。

# 06 如何寻找"激情"？

在创作相关的行业里，在充实你的钱包前，必先好好培养一下你的激情。虽然激情与财富并没有必然的关系，但做事没有激情的人，都会出现一个通病，就是"怨天尤人"，否则，那些埋怨的事情早就被激情所激发的创造力解决了。

别人无法复制你的激情，因为你的激情是独一无二的，每个人都是独立的个体。不要效仿其他人，因为你拥有独一无二的人生历程。别人的实践方法不一定适用于你，因此，"我情愿做第一个徐敏聪，也不愿做第二个乔布斯"。

> 我情愿做第一个徐敏聪，也不愿做第二个乔布斯。

寻找激情不可使用拙力，就像学习太极拳时"用意不用力和用心行气"，劲力虽大，但外表却看不出来。激情既不是想象出来，也不是寻找出来或抄袭别人的，而是"悟"出来的。悟是指内在的觉醒，悟之一字，左边为心，右边为吾，也就是指我，是潜藏的人生议程被触及，自己经过思考而在刹那间有所觉悟。宋朝的茶陵郁和尚写了一首开悟诗："我有明珠一颗，久被尘劳关锁；今朝尘尽光生，照破山河万朵。"我把这里的"明珠"理解为激情。可惜激情却被妄念及名利所累，唯有改善思维与环境条件，才能令激情重启创造力，令心意持续地更新而发生变化。以下是6条笔者的个人体验与读者分享。

## 1. 把"感觉"变成"语言"

"感觉"是激情的"仪表板",能够如雷电般勾画出激情的轮廓。"感觉"超越传统感官和语言,是与潜意识沟通的渠道。婴儿在掌握母语前是靠感觉来理解世界的。"感觉"也可以如语言般在人与人之间进行沟通交流,要学会"翻译"感觉,使之成为你惯用的媒介,读懂它,就不难发现激情的踪影。

把"感觉"变成"语言"。

感觉是虚无缥缈的,也是真实的,是矛盾世界的相对产物。感觉不曾停止与你沟通,只是你会在有意与无意之间忽略它的存在。它可以表现为你心底偶尔听到的一个声音、脑海里闪过的一幅图像、抑或是一瞬间的鸡皮疙瘩。很多人对感觉都是"感而不觉",有感召但不自觉,所以就不以为意。如果你未曾学会捕捉那一瞬间,感觉只会与你擦身而过,不留半点痕迹。

激情是一种感觉,它不停向你招手和呐喊,犹如云雾般似无还有,但你却可以通过学习和锻炼而初步把握感觉。你可以把"解读感觉"当作学习一门外语。当有一天你熟识了"感觉"这门语言,你就会有像小溪里的鱼儿奔入大海般的豁然开朗。你可尝试以下的方法进行训练。

## 1) 丰富感觉词汇

如果你没有足够的词汇去形容感觉，就很容易把它的原意曲解。描述感觉的词汇如开心、释放、心醉神迷、被呵护、触电感、怡然、欣喜若狂、兴致勃勃、委屈、想哭、虚空、丢脸、窘迫不安、窒息感、被虐待、轻蔑、不喜欢、令人作呕等都能丰富你的表达能力，你要多用它们去形容此时此刻的人与人、人与物、声音或是梦境给你的感觉。你要留意的是事情触碰内心深处时一刹那的感觉和感觉背后的更深层意义。你要"选择相信"模棱两可、似真还假的感觉，因为只有相信，感觉的体验才能随时间而叠加，感觉的词汇才能慢慢地丰富起来。比如说，你能从侃侃而谈的朋友言谈间感知他的忧郁，又或是你能从一处熟识的环境中感到莫名的不安。慢慢地，解读感觉会变成一种习惯。

开心、喜悦、喜乐、高兴、快活、快乐得不得了、很好、不错、蛮好、爽快、舒服、放心、释放、愉快、感恩、感激、感谢、兴高采烈、崇拜、喜欢、欢愉、满足、满意、陶醉、乐观、夸赞、幸福、感到愉快、快乐有趣、心醉神迷、得意扬扬、很得意、很自豪、有信心、有把握、很享受、有能力、很光荣、很不错、很满意、有盼望、有成就感、有安全感、有兴趣、被称赞、被尊重、被激动、被重视、被吸引、被认同、被了解、被欣赏、被鼓舞、被信任、被接纳、被呵护、被包容、被肯定、被关心、被需要、被体谅、被爱、亲密、甜蜜、贴心、温馨、温暖、安慰、亲密感、触电感、归属感、受感动、细心体贴、平安、自由自在、轻松、宁静、怡然、自得、放松、平静、安稳、柔和、心灵安详、温和、兴奋、惊喜、痛快、过瘾、欣喜若狂、兴致勃勃、仁慈、体谅、信心、体贴、慷慨、有同情心、有活力、生气勃勃、有精力、开朗、开阔、有希望、有期待、感谢、感恩、意想不到、不可思议、美梦成真、热血沸腾……

悲伤、懊恼、沮丧、失望、灰心、心痛、难过、可怜、委屈、气馁、想哭、心碎、消沉、不爽、泄气、伤心、哀伤、忧虑、沉重、可怕、后悔、无聊、别扭、苦恼、辛苦、很苦、很累、冷淡、闷闷的、不高兴、不快乐、不舒服、压迫感、受伤害、无望、悲痛、感到难过、感到可惜、悔恨、忧郁、丧气、绝望、自暴自弃、虚空、孤单、寂寞、苦闷、迷惘、茫然、疑惑、无奈、无助、麻木、可惜、失落、郁闷、被遗弃、无力感、无依无靠、失魂落魄、生气、愤怒、怨恨、被骗、气愤、厌恶、嫉妒、不满、受挫、愤慨、烦躁、愤怒、愤恨、狂怒、讨厌、无理、没耐心、有恶意、被误会、被压抑、被勉强、被激怒、被控制、被利用、被出卖、被左右、莫名其妙、不怀好意、怒气冲冲、令人讨厌、羞耻、羞愧、自卑、怕羞、惭愧、内疚、丢脸、想逃、挫折感、被冤枉、冒犯、惊恐、被批评、被拒绝、被责备、被嘲笑、被轻视、窘迫不安、被羞辱、不被尊重、焦虑、挣扎、矛盾、紧张、惊慌、慌张、恐惧、着急、害怕、惧怕、拒绝、不安、担心、担忧、混乱、糟糕、窒息感、怪怪的、被惊吓、担心、被抛弃、不安全、被虐待、失去方向、不知所措、无所适从、心烦意乱、乱七八糟、乱成一团、无可奈何、无能为力、心神不宁、憎恶、轻蔑、不喜欢、令人作呕、惊奇、吃惊……

## 2) 顺应自然法则

"自然"的拉丁文意思是天地万物之道,《道德经》也说"人法地,地法天,天法道,道法自然",人要效法于天地大道,而道要效法的就是自然,因为它遵从的是最高的法则,并蕴藏了自然无穷无尽的信息。但是人类生活很多时候都在与自然抗衡而不自知。比如累了也不知道睡,饿了也不知道吃,别人哭了也无动于衷,狗儿哀求的叫声也听而不闻。也许人类已经遗忘了自己的身体拥有与大自然共振、补充身体所需能量的智慧,而这些都是宇宙赋予人类的无穷无尽的资源。

"大自然充电器"会让你的感觉变得灵敏。

记得我的心理课教授曾在课堂上说:"每当你精疲力竭的时候,可尝试脱掉鞋袜,踩在湿润的草地或是热腾腾的沙滩上,感受那股强大的地气是怎样与你连接,同时从你的脚底为你补充能量。""大自然充电器"会让你的感觉变得灵敏。顺应自然之势,听从自然之运,得自然之机,合自然之道,聆听自我内在的感觉和需求。无论是学习滑浪风帆、网球或是游泳,都要领悟顺应自然所赋予的力量,不要与风速、力道或急流斗争,懂得以感觉借力使力,犹如学习太极拳的要领"心意慢行,四肢缓随。意在神,而不在气,在气则滞,气滞则形散"。顺应自然是法则。

心意慢行，四肢缓随。
意在神，而不在气，在气则滞，气滞则形散。

## 3) 接受不可能

只要睁开眼睛，看看四周事物的生成与消散，一切"不可能"都是"有可能"的。如果你把"不可能"常挂在嘴边，就等于关闭了自己的感官，局限了感觉在"不可能"领域的开发。爱因斯坦曾表示："今天的科学只能证明某种物体的存在，而不能证明某种物体的不存在。"那么你凭什么去断言新思维的"不可能"呢？面对不可能发生的巧合或科学以外的神秘事件，抱有怀疑的态度是个不错的思路，至少不会限制你去感受不可能存在的可能。网球名将费德勒曾困惑：当用不同的语言说话时，自己有时候会表现出不同的性格，会有不同的答案，好像不认识自己一样。

如果你把"不可能"常挂在嘴边,就等于关闭了自己的感官,局限了感觉在"不可能"领域的开发。

自古以来,很多人都把神灵和宗教当作可以解释所有无法解释事物的"方便面",当作一切神秘、惊奇和未解之谜的统称,但不要让它们阻碍你感知"不可能"。当你模糊了"不可能"与"有可能"的界线后,你会发觉封尘已久的感觉将得到释放。

然而生存的目的并不是执意去揭开物理与非物理界的奥妙,而是从对它们的感受中揭开自身的神秘面纱,并挑战你一直深信的"有可能"。

自古以来,很多人都把神灵和宗教当作可以解释所有无法解释事物的"方便面",当作一切神秘、惊奇和未解之谜的统称。

## 4）善用同理心

打在儿身，痛在娘心。

"同理心"一词由心理学家爱德华·布雷福德·铁钦纳（Edward Bradford Titchener）在1909年提出。在此之前，"同情心"通常用来指代"同理心"的相关现象。铁钦纳认为同理心源自身体模仿他人的痛苦，从而引发相同的痛苦感受。有了同理心，你就会置身于他人的困境中，感受常常比只有同情心更深刻。记得小时候经常遭到母亲责骂，她会说："打在儿身，痛在娘心。"那是我母亲最切身的"同理心"体验。

当你试图跨越自我的情感世界去理解他人的感受时，同理心能促使你感受自身以外的世界，消除人与人及人与物之间的隔阂。只有感受忘却自我的价值观，并将自己置于他人的位置上，才能"移情"到对方的世界里去感同身受，理解和欣赏别人的感情。

如果宇宙是从"大爆炸"中产生的，不仅是物质，宇宙中的一切都源自大爆炸。无论是生物或死物都同出一辙，时刻不停地向你"移情"。同理心是人人具备的生理机制，但为何并非每个人都能好好地理解别人呢？极端情况下，一些人会患有同理心缺陷障碍（EDD），他们的表现多是匆忙地批评别人、冷淡、难以为别人感到高兴和只顾谈论自己的生活等。其实同理心是可以通过训练来拓展。1983年我曾跟从玛莎·莱塞老师（Martha Lesser）学习绘画，她的课令我受益终生。她在课堂上要求我们画的并非人与物的外观，而是要求我们凭感觉把

"我就是英女王。"

海伦·米伦

人与物内在的"气场"表现出来。她要求每一个学生都要以同理心去移情绘画的对象。美国演员海伦·米伦因在电影《女王》（2006年）曾扮演英女王的角色而夺得2007年的奥斯卡最佳女主角奖。在一次访问中，她强调不希望别人认为她在扮演英女王，而是认为她本身就是英女王，因为她已"神入"英女王的世界并忘却自身的存在。只有当你能无条件地付出的时候，你才能学会无条件地接受。否则，你会觉得接受上天的礼物是有条件的。

只有当你能无条件地付出的时候，你才能学会无条件地接受。否则，你会觉得接受上天的礼物是有条件的。

你也可移情到自己的对立面去体会另一个陌生的自己,直至能真正地同理,不再抗拒他的投诉、恐惧和埋怨,双方的对话才会真正展开。善用同理心,就不会对任何东西感到陌生,也不再感到孤独,而这当中包括你潜藏的激情。

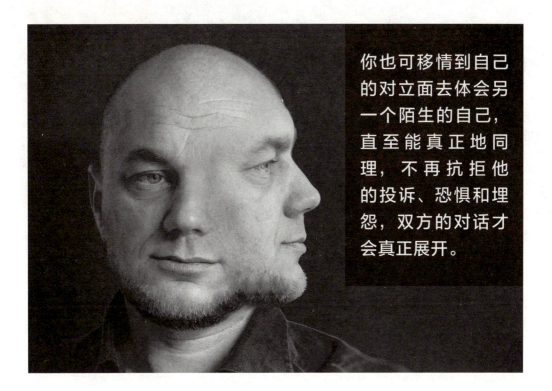

> 你也可移情到自己的对立面去体会另一个陌生的自己,直至能真正地同理,不再抗拒他的投诉、恐惧和埋怨,双方的对话才会真正展开。

## 5) 投入艺术世界

艺术是表达内在感觉的一种强大媒介,不论是绘画、装置艺术、音乐、雕塑、文学还是涂鸦,都有助于将虚无的感觉"形象化"。一件真诚和启发人心的艺术品必然与作者的激情相联系。艺术能让复杂的感觉得到宣泄,经常需要抒发情绪的人会对艺术产生浓厚的情感。艺术是很多人的情感依托,每一幅画作、一首曲子、一段舞蹈、一篇文章等都是艺术家的情感流露。他们的作品都是情感的凝结,与思想融合为一,不可分离。

艺术是情感表达的"放大器",艺术可以丰富情感,为人类带来审美境界。而你的作品也会让观赏者产生一些情感上的共鸣。情感会暴露激情的位置,也就是最能牵动情感的地方。艺术能带领你逐渐走向发现激情的道路,因此艺术与激情总有着密不可分的关系。

艺术是情感表达的"放大器",艺术可以丰富情感,为人类带来审美境界。

## 2. 从"生活点滴"中寻找线索

日常生活中包含许多有关激情的线索,只要用心观察,总能从中领悟一二。但要谨记,就算是一条微不足道的线索,也要随时记录下来,启发就像沸水里的气泡瞬间即逝,待反应过来的时候已是无迹可寻。不管是多么粗犷的想法,都应该转化成语言或图像,记录到纸上。说不定过段时间回头再看时,会有新的思路和发现。

以下 8 个问题有助你初步勾画出激情的轮廓,激活思维,并把线索串联起来。但不要期望今天开始探索,明天就有满意的结果,你要有心理准备,这可能是一条漫长的路。

1) 有什么东西能令你"赔上性命与健康"也要去追求?

你可能为了实践"激情"而废寝忘食,置肉体与精神的健康于不顾,甚至赔上性命来换取,这是为何"激情"的古希腊文意思是"遭受痛苦"。

2) 你有哪些爱好被别人视为癖好,以至不敢将它们显露人前?

你的激情可以偏离主流,不只是音乐家、运动员、设计师或演员才有激情,音乐、运动、演艺才是爱好。世上还有令人喜爱的稀少行业,如从事 35 年

"腋窝闻试员"工作的贝蒂·莱昂斯（Betty Lyons）要在一小时内把60个腋窝闻上三遍；从事人工授精的动物学家吉姆·奥尼尔（Jim O'Neal），他每天要把手伸进100只小母牛的子宫颈内注射活精子；"狗食品尝员"帕特里夏·帕特森（Patricia Patterson）需要分析每一种狗食的味道，等等。

### 3) 什么事情是别人经常称赞，但你却不以为意的？

有些人会对别人经常的称赞与羡慕感到莫名其妙，因为他们对已拥有的才能驾轻就熟，但在别人眼中却需要花费很大的力气才能学会。李娜是中国网坛的"一姐"，也是中国有史以来首位能在世界女子网坛排位第二的网球队员，别人对她羡慕不已，但她却经常在采访中提及她讨厌网球，甚至曾经停训两年。牛顿发现了万有引力定律、开创了微积分法则，在人类文明史上留下了许多丰功伟绩，可是他却把自己的伟大发现当成沙滩上拾到的小贝壳那样简单看待。此外，诸如良好的分析力、口才、联想力、节奏感等也是激情轮廓的展现。

"我讨厌网球。"
——李娜

"激情"的古希腊文意思是"遭受痛苦"。

> 牛顿却把自己的伟大发现当成沙滩上拾到的小贝壳那样简单看待。

### 4) 有哪些挥之不去的梦境一直缠绕着你?

为何你对激情既爱又恨?爱的是它能让你的潜能发挥得淋漓尽致,恨的是惧怕有一天它会让你与众不同。激情的出现将挑战你最大的舒适区,即根深蒂固的"习惯"。人们不甘平凡,却安于现状,这就很矛盾。与众不同就意味着背离主流价值,不被认可。

人们会因为脱离"舒适区"而感到恐惧。梦作为治疗师,使大脑在处于梦境状态时比处于清醒状态时的情绪水平要高得多,大脑可能会流露出清醒状态时未曾意识的真实感觉。比如,梦中会通过夸大的景象来释放日常生活中产生的恐惧或不安情绪。有一项研究指出,一个忧郁的人做梦的数量会比不忧郁的人多上三倍。

所以我们可以通过梦去窥探平日不敢表露的情绪和潜藏在潜意识内的秘密讯息。梦能回答人们内心深处的困惑,甚至带来心灵启发。一旦梦境被解读、恐惧被识破、道德枷锁被打开后,激情自会渐露端倪。

### 5) 书店里哪一类书籍或杂志最吸引你？

喜欢闲逛书店的人都相信他们与书籍之间有一种"缘分"。能与人产生共鸣的书籍多是某几类的书籍，在书店里采购书籍的体验相对感性，因此书店是一处发掘激情的最佳场所。书籍可以无意识地满足人们对自我的好奇心，无意识地为激情填充能量。不要以为对某些书籍的共鸣是冥冥之中的注定，其实那是你自我搜索的一种外显行为。

图书可大概分为22种基本大类及1000多种小类，足够让你找到激情线索。就算你喜爱的书籍是多样化的，也可尝试像拼图一般，通过它们之间的关联，拼出可以理解的图像，从而发现图像背后的意义。

### 6) 你敬佩的人物或是偶像有何共同点？

在名人偶像或值得你学习的人物当中，有一些共同的地方，与你产生共鸣，或有一些特质为你带来启发，甚至他们的举动反映了你某一方面的梦想或兴趣等。你会渴望步入他们的后尘或是渴望拥有他们的成就。无论他们是霍金、李娜、孔子还是比尔·盖茨，他们所拥有的，很可能就是你激情的影子，或是可以弥补你现在所缺乏的对立面。曾有学生告诉我，他非常敬佩股神巴菲特的财富和释迦牟尼的人生。你的激情可能与他在增进财富的路上寻求人生平衡有密切关系。现在他已是一位成功的企业教练。

### 7) 什么事情是你一直想做，但又被恐惧或借口阻挠未做的呢？

理解你的"恐惧"和"借口"可窥探你所要面对的困难和责任。虽然逃避能为你提供暂时的慰藉，但长此以往，你会把他们"合理化"，并试图以修饰过的意愿来掩饰自己的思想、行为或感觉的动机，这会剥夺你认清自我的机会，最终为你带来伤害。

每一个恐惧的借口背后都隐藏着各种各样的"潜台词"，如"我不行！"或"不可能！"等逃避责任的想法。这种习惯是缺乏创造力的表现，会让你躺在过往的经验、规则和思想惯性上睡大觉。

你总能替不想做某事情的恐惧心理找到不去做的借口，但这却不适用于寻找激情，因为激情有如洪水猛兽，无法阻挡，总有一天它会显露出来，否则就如同你试图用手指头去堵塞快要崩裂水坝上的一个洞一样，这样做只会徒劳无功。倒不如去认清压抑激情的恐惧，不然不论你身在何处，它都会与你形影不离。

激情既然来势汹汹，你只能勇敢地面对恐惧，不要压抑它，不要接受它，也不否认它，但要抓住它，观察它。唯有直接接触恐惧和面对借口，你才会有获得自由的一天。自由释放你潜藏已久的思维和感觉，你会在其中找到激情的影子。

## 8) 了解众多兴趣的共通之处

如果激情被理解为兴趣的总和,那么你可以将兴趣之间的脉络糅合成激情的故事。比如说,很多人都喜欢打网球,但在打网球背后,不同的人却有不同的动机。有人是为了取胜时的快乐,有人是为了能穿漂亮的运动服,有人是为了享受进步的快感,有人则是沉醉在网球与球拍碰撞时的美妙"音韵"中。兴趣可以有很多种,但它们并不是激情,因为激情只有一个,不过你可以从众多的兴趣中勾画出激情的轮廓。

其实激情时刻都在与你交心,只要你时刻留意,敞开心扉去探索和寻找线索,就不难从生活中的点滴唤起你的回忆和获得启发。不少名人就是时刻保持清醒,捕捉感觉出现的那一瞬间而成就非凡。比如爱因斯坦在5岁时看见指南针,他并不像常人般只看到指南针的外表,而是对力场感到着迷。不少人在搭火车时只顾睡觉或看手机、报章或杂志,但《哈利·波特》的作者J. K. 罗琳(J. K. Rowling)在1990年从曼彻斯特搭乘一列拥挤的火车返回伦敦时,突发奇想,触发了撰写《哈利·波特》的灵感。在牙医诊所等候时,不少人只感到无聊,但17岁的菲利普·珀蒂在候诊的时候,却被茶几上的一篇关于世贸双塔即将建成的报道吸引,最终他于1974年成功实现他的计划,在纽约世贸中心双塔之间走钢丝。

你也可以像他们那样不平凡,只要你能捕捉到那一瞬间的感觉,找到激情!

## 3. 经历"狂喜"体验

撇开精神的因素,狂喜指的是一种欣喜若狂的正向情绪,一般可以通过某些事件和经历,被诸如美感、艺术、音乐、爱情、性高潮、运动和胜利等因素激发。但狂喜的体验在我们日常生活中并不常见。你曾有过狂喜的情绪吗?狂喜能令人进入一种异常的醒觉状态,一种类似于深度睡眠的状态,一种对自我或环境缺乏正常意识的状态。

能产生狂喜体验的人,都必曾与自己的激情有所触碰,因为激情的"激"代表了一种极致而又强烈的情绪。

狂喜最有可能发生在没有进行任何活动的空闲时间，或是当你处在一个新颖、陌生或不寻常的环境中时，你甚至可以尝试通过冥想、醉酒或仪式舞蹈等方法来获得狂喜。当你不再执着任何对立面的时候，思维就会变得开阔和敏锐，矛盾的边界会变得模糊。那些极微小的变化，如鸟儿的歌声、阳光照进房间、朋友脸上一瞬间的表情变化等，都可能使你顿悟，体验一种既原始又深刻的情绪。

当人处于狂喜状态时，人们对时间、空间以及自我的感觉仿佛消失不见，爱因斯坦因此称其为"神秘情感"，狂喜的对象与当事人之间有着一种神秘的连接，并完完全全地融合起来。人们也许会因为狂喜的奇妙体验而不知所措，并怀疑自己是否思觉失调、走火入魔。"狂喜"（ecstasy）源于古希腊文（ekstasis），指"站在你的外面"或是"转移到其他地方"，都有超越现有意识的崭新体验。纵使这种感觉只能维持很短的时间，但有些人的狂喜状态所牵引的"余震"可以持续数天或更长的时间，甚至持续一生。

体验过狂喜的人会展现更多的同理心与包容，因为他们都曾经体验过"矛盾交汇"一刻的玄妙，这令今后他们所做的一切甚至是不做的一切，都有所依循。能产生狂喜体验的人，都必曾与自己的激情有所触碰，因为激情的"激"代表了一种极致而又强烈的情绪。

家并不一定是指有父母或妻儿居住的地方，只要有个地方能令你心安理得、诱发灵感，它就可以是你的"灵感中心"。

## 4. 寻找"灵感"中心

相传唐代开元年间,南岳怀让禅师开导少时马祖道一时曾有"磨砖作镜的典故":磨砖既不成镜,坐禅岂能成佛?不论是走路、吃饭还是唱歌,均能修道。成佛的路不一定要靠静坐,通往"灵感中心"的路也可以是五花八门的。道可以理解为"回家"的路,而"家"可以是公园的一隅,安静的餐厅角落,凌乱的厨房,或被废置的工厂。

家并不一定是指有父母或妻儿居住的地方,只要有一个地方能令你心安理得、诱发灵感,它就可以是你的"灵感中心"。所以你要牢记那些地方,当你感到枯竭的时候,那里将是你疗伤的栖息地。在那里,激情会无障碍地爆发和显露,你的灵感会有如潮涌,其中并不难发现激情的踪影。

## 5. 钻进"牛角尖"

宇宙有"奇点",牛角尖的尽头也有"奇点"。那里就是所有创造的开端。

宇宙有"奇点",牛角尖的尽头也有"奇点"。那里就是所有创造的开端。

别人都劝告你"别钻牛角尖",因为对很多人来说,那是恐惧和烦恼的开端。文艺复兴时期的但丁·阿利吉耶里(Dante Alighieri)在《神曲》中曾描述过地狱永冻之门的景象,并在地狱之门上刻着"进入此门者,当舍弃一切希望"(Lasciate ogni speranza, voi ch'entrate)的铭文。不论是牛角尖或是地狱之门,很多人都对它敬而远之。

第一堂 为何你的创造力从未启动？ 035

牛角尖尽头将是一条康庄大道，蕴含着无限可能。

> "进入此门者，当舍弃一切希望。"
> ——但丁·阿利吉耶里

假设牛角尖的尖端住着一个你惧怕的人，那是在"对立世界"的另一个你，是一个看似跟你一模一样但却背道而驰的人，但他能让你的生命变得完整。你不妨钻进牛角尖与"他"交往，善待"他"，甚至给"他"起个名字，与"他"交流。因为勇敢地面对恐惧是释放恐惧最有效的方法。

钻进牛角尖需要面对世界上最令人讨厌的三个字——为什么，因为它将直接动摇你固有的价值观，让你感觉如同在推拿治疗时剥开你粘连的筋骨一样。这样新伤旧患处才有重新愈合的机会。每一次的提问，都能让你更深入牛角尖多一点点。慢慢地，你会开始接触到自我的本真，你的感官会放大，而你会发现牛角尖尽头将是一条康庄大道，蕴含着无限可能。

## 6. 为激情提供"侧写报告"

"侧写报告"的概念来源自对罪犯的侧写，这一方法最早可追溯至中世纪，但直到20世纪40年代，对案件的精准分析才再被FBI重视。侧写师通过分析罪犯的行为与心理，加上犯案现场的调查，来描绘罪犯的精神、职业、成长背景及性格上的特征，从而推理出罪犯的可能行踪，或将会做出的犯罪行径，在他再作恶前制止甚至捕获他。

草拟"激情侧写"就如同提供对罪犯和案发现场的分析。侧写是对自己的换位思考和移情，是一个虚拟的自我，通过以上5点悟出激情的"自我观照"过程，从多角度把激情塑造得活灵活现，从细微的线索里推敲激情的整体图像。激情侧写可以分为两个阶段，包括理性与感性的侧写。前者是对客观现象的分析，包括对生活的观察，如所喜爱偶像的共性和所喜爱的书籍种类等；而后者则属于个人直觉范畴，如自我对话后的观感与体验等。只有做到《昭德新编》中所说的"水静极则形象明，心静极则智慧生"的心清静、意清静，才能听到感觉在跟你低语。

你可以借用"头脑风暴"的方法，把所得到的资料组合拼凑。无论是你过往的手绘、老照片、日记或录像，都可以帮助你把线索整合起来。这个过程可由自己一人、与朋友或创作教练一起共同进行，这是一个很有趣的自我发现过程，因为你在尝试发现并建构一个独一无二的自己，但千万不要因为发现一个完全陌生的自己而感到惧怕，这是一件值得庆贺的事。

草拟"激情侧写"就如同提供对罪犯和案发现场的分析。

千万不要因为发现一个完全陌生的自己而感到惧怕,这是一件值得庆贺的事。

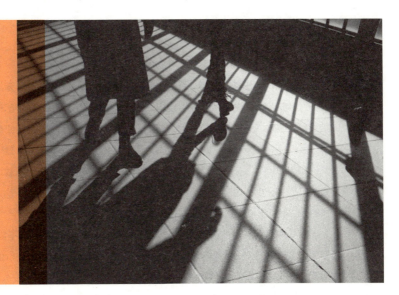

 让"创造力"燃烧吧

从感觉中寻找激情,让激情燃起你的创造力。燃起的创造力犹如熊熊烈火,会将你的激情影子投射到心灵处,让你看到一幅一幅的"心灵影像"(简称"心像"),让你意识到超越未来的景象。你必须引爆自身激情,才能从灰烬中找到自己。

你必须引爆自身激情,才能从灰烬中找到自己。

你可以尝试把一件不感兴趣的事情组合成"心像",那会非常困难,没有感情投注,激情以外的东西很难实现,就算是实现了也难以持续。费德勒曾说:"只要我的心灵与肉体同时思考,我就可以扭转一场比赛的结果。"但前提是他已感受到把网球场变成舞台的激情。

体育运动需要教练,创作也需要创作教练来引导你看到激情的"心像"和确立激情的发展路径,还要做到"助人自助",并强化学员的自我意识。在此过程中,要避免把教练的激情强加到学员身上,因为世界上没有相同的人,所以没有相同的激情。看似相同的激情,它们的构成组件可能完全不同。如果教练试图以自身的价值观去改变别人或复制别人的价值观,只会令学员的"心像"渐渐模糊不清,并失去方向。

中国人经常谈天赋,而不是激情,总是觉得激情有点别扭或"不正经",因此忽略它们。其实天赋并非潜能,因为天赋从未潜藏,只是人们都认为一个小孩能具备一个少年的技能就是天赋,如在弹钢琴、唱歌、运动、数学或烹饪等方面的外显能力,但人们忽略如同理心、分析力、哲学思维或节奏感等内显能力,不去加以栽培,让激情未能绽放,燃起创造力。

当你找到激情后,不要被它的"侵略性"吓到,虽然它们可能对固有的价值观造成伤害,使你陷入重重的"矛盾"和"不安",但从另一个角度去看,如果激情不带任何"侵略性"的话,就不会燃起你的创造力,就如同在大海长期漂浮一样,只会令你意志消沉,神志不清,甚至胡言乱语。激情最后的结果如何并不重要,重要的是那都是你的激情,可以帮你完成你所要完成的人生故事。

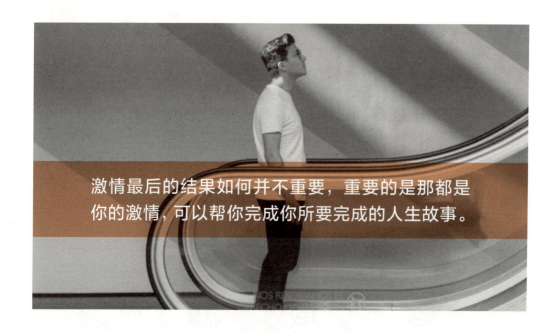

激情最后的结果如何并不重要,重要的是那都是你的激情,可以帮你完成你所要完成的人生故事。

# 39

**第二堂　为何胜利是要做得比好还要好？**

01　为什么中国设计欠缺这一堂课？
02　为什么要"胜利"？
03　胜利的"标"与"本"
　　1. 胜利的"本"——实践"激情"变成习惯
　　2. 胜利的"标"——熟悉"内在"技巧
　　3. 胜利的"标"——熟悉"外在"技巧

## 01 为什么中国设计欠缺这一堂课?

在中国传统的品行规范中,经常把"胜利"挂在口边的人是"傲慢"的,其实那只是人们对"胜利"的误解,或许应该反过来问:"你为什么要胜利?""为什么那么多人都会不惜一切去获取胜利?"其实从营商的角度看,"胜利"除了可让企业赚取金钱回报外,还会赢得甲方的信任和长远投资,从而赢得市场口碑。这将提高团队的士气,吸引同业人才进驻,为企业长远发展打好基础。如同赢取球赛,胜利需要详尽的计划、悉心的培训、明确的目标和满腔热忱的团队,所以"如果设计不是一场竞赛,那么它只是一份朝九晚五的刻板工作而已"。

> 如果设计不是一场竞赛,那么它只是一份朝九晚五的刻板工作而已。

获得"胜利"的心态没有负面的意义。赢得奥运金牌跟赢得甲方投资设计项目的心态其实没什么两样。美国运动心理学家威廉·威纳博士(Dr. William Wiener)曾说:"并不是只有奥运选手才会痛恨失败,他们跟所有人也一样……失败是个灾难。"

美国激励演说家、作家丹尼·威特利博士(Dr. Denis Waitley)曾应邀激励美国超级奥运会运动员,以提升他们的士气和表现。他曾访问世界上有卓越成就的人,并发现"胜利"可令人不断地自我改进,而不是要打倒别人、获得更多金钱或是践

踏对手。他认为胜利并不是终点,如果你的自我价值是赢取更多的物质或获得更多的享受,那么你很快就会在这个竞争游戏中遭到淘汰。

难道我们中国人不想胜利吗?当然不是,只是想表现谦虚而已,所谓"满招损,谦受益"(《尚书·大禹谟》),但胜利并不代表骄傲自满,因为骄傲自满的人确实难以进步;谦虚才会有虚怀若谷的气量,让人愿意接近,这样的胜利才有根基。问题是当大家都不愿意提及胜利,教师又不会主动教授如何胜利的时候,设计院校都只以启发个人潜能为目标。启发潜能与胜利的区别是,启发潜能能令你做得更好,而胜利是要做得比更好还要好。

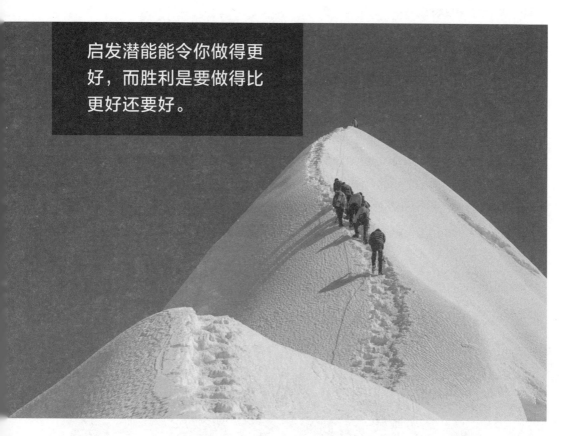

> 启发潜能能令你做得更好,而胜利是要做得比更好还要好。

其实你不用刻意经常把胜利挂在嘴边,只需将胜利放在心里就好,因为这样做可以迎合中国人的"阴阳"观念——口中不说是"阴",心里去想是"阳";口中谦虚并不代表你的心里不能对胜利有热切的期待。

在最开始的时候,设计在中国时常被归为艺术类课程,教授的内容并没有把市场需求与设计很好地结合,更不用说研究"市场定位"和"设计概念"了。

在设计发展初期，一件具有创意的作品较一件平庸的作品确实有更大的投资风险：一件平庸的作品成本低、风险低、生产期短和回报高，无疑占有极大的优势。但随着社会的进步，"关系主导"的社会已慢慢演化为"知识主导"，继而变为现在的"思想主导"：聪明的人知识丰富，决策力强；智慧的人洞察力强，极具创意。好的设计需要聪明的头脑去解决问题，胜利的设计需要糅合智慧，能看透问题的本质，从事物的最根本处进行钻研。

事实上，要"胜利"不仅要做得好，还要"比好更好"。"最好"的英文是"best"，你应该是做得比最好还要好的"bester"。不过设计学院的教师未必拥有商业市场的实战经验，以致课程难以传授商场制胜的技巧。很多人都认为胜利是不能通过学习掌握的，只要做到最好就可以了。其实胜利课跟数学课不一样，后者黑白分明，对与错无需任何形式的判断，但"胜利课"则可以通过软技术与心理战术去教导学生。

> "关系主导"的社会已慢慢演化为"知识主导"，继而变为现在的"思想主导"。

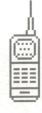

剑桥大学第344届校长艾莉森·理查德（Alison Richard）在2007年访华时指出："中国的学生不太习惯挑战权威。"学生不敢质疑教师，因为那是不尊师重道的一种表现，违反了传统的道德标准。但刚好相反，学生应该因为尊师重道，而勇于通过发问来消除疑虑。

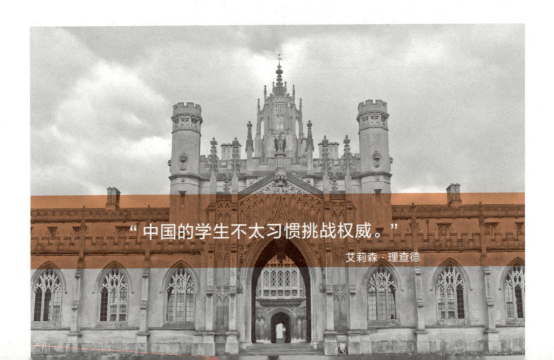

"中国的学生不太习惯挑战权威。"
——艾莉森·理查德

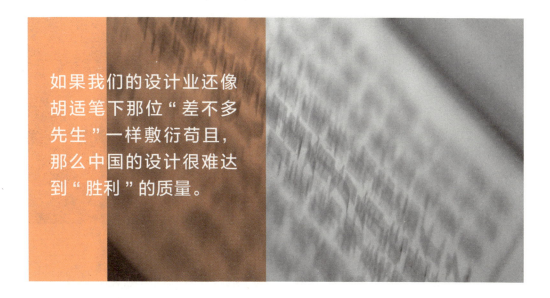

如果我们的设计业还像胡适笔下那位"差不多先生"一样敷衍苟且,那么中国的设计很难达到"胜利"的质量。

如果我们的设计业还像胡适笔下那位"差不多先生"一样敷衍苟且,那么中国的设计很难达到"胜利"的质量。差不多性格并不是因为不重视质量,只是因为人们有时更看重利益,特别是中短期利益。

英文中的"Mass"与"Quality"在中文中都翻译为"质量",它们之间有点关联。爱因斯坦相对论中预言巨大的质量能扭曲时间与空间。由此可以推演出,优秀的设计质量亦能为市场带来扭转性的影响力,就如苹果公司在2007年发布的第一部智能手机iPhone一样。史蒂夫·乔布斯(Steve Jobs)以一台破格的互联网浏览器来形容iPhone,而iPhone当时几乎没有竞争对手。

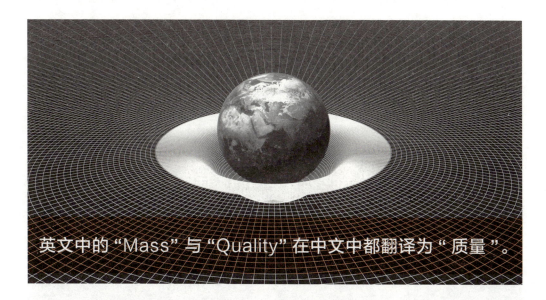

英文中的"Mass"与"Quality"在中文中都翻译为"质量"。

设计与营销有着密不可分的关系，设计不能无视市场的需求而孤芳自赏。如果只爱设计而不懂得营销与汇报技巧，只会像没有了水的鱼。事实上，设计师也是营销员，他们所要营销的是一个抽象的概念，这比营销一件实物作品困难得多；只有通过苦心经"营"才能把概念"销"售到目标市场，两者缺一不可。

设计师也是营销员。

# 为什么要"胜利"？

大部分人都不喜欢问"为什么"或是被人问"为什么"，他们都只想知道"要做什么"。虽然两者都在追求结果，但结果对两者而言有着截然不同的意义。要按"先问为什么后问怎样做"的顺序来寻找你的动机，因为找不到追求理由的胜利是难以持续的。

要按"先问为什么后问怎样做"的顺序来寻找你的动机，因为找不到追求理由的胜利是难以持续的。

第二堂 为何胜利是要做得比好还要好?

当今的中国市场需要有超前的创意,不再是"吹吹牛,跳跳舞"就能蒙混过关的,你真的需要拥有制胜的实力。为什么要"胜利"?这好像是一个很傻的问题,但也是一个不简单的问题。

胜利不就是要赢得更多的金钱与声誉吗?没错,但每个人对胜利的答案都不尽相同。有人是为了享受胜利的乐趣,有人喜欢发掘自我的极限,有人拥有某种不可言喻的使命感,有人则喜爱看着对手落败,那么你的答案又是什么呢?如果没法参透胜利的动机,胜利将难以持续,因为在竞争过程中,每一个决定都受到动机的影响。

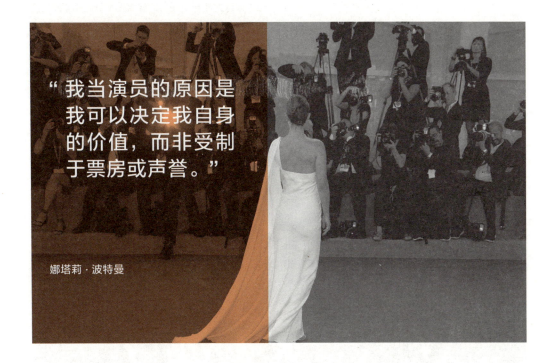

"我当演员的原因是我可以决定我自身的价值,而非受制于票房或声誉。"

娜塔莉·波特曼

看看女演员娜塔莉·波特曼(Natalie Portman)的胜利动机,她凭电影《黑天鹅》于2011年获得金球奖和奥斯卡最佳女主角奖。2015年,在哈佛作毕业演讲时,她谈到了自己演戏的动机。她说:"我当演员的原因是我可以决定我自身的价值,而非受制于票房或声誉。当我在拍《黑天鹅》这部电影的时候,整个经历都是属于我自己的,那时我感觉自己已经刀枪不入,不惧别人的口诛笔伐,也不在意观众是否愿意到影院看我的片子。"

胜利也可以理解为是一种生理需求。爱尔兰心理学家伊恩·罗伯逊(Ian Robertson)说:"胜利大概是唯一影响着你人生的最重要的东西……它将决定你的健康、心理功能与情绪。"

胜利的体验可以促进睾丸素的分泌,从而刺激细胞分泌多巴胺。多巴胺会令你的大脑产生愉悦的感觉,而这感觉意味着你将更长寿。根据伊恩·罗伯逊的统计,诺贝尔获奖者的寿命会比诺贝尔提名者的多大约 2 年;曾获得奥斯卡金像奖的演员的平均寿命会比没有获奖的多 4 年。所以胜利不但不会冲昏头脑,反而会令寿命延长!

1976 年,心理学家托马斯·图特科(Thomas Tutko)和威廉·伯恩斯(William Bruns)认为胜利是一种贪得无厌的欲望;丹尼斯·威特利博士(Dr. Denis Waitley)在访问 5 位前奥运十项全能金牌运动员后,得出这样的结论:他们的满足感来自于能表现个人最好的能力和认清自我潜能。

史上最伟大的女子网球运动员之一比利·简·金(Billie Jean King)曾说:"胜利者害怕失败,其他人都害怕获胜。"很多人都想胜利,但有人却选择逃避,因为害怕由胜利带来的改变。据统计,80% 的人会认为成长所经历的痛苦是不舒服和不能接受的,而只有 20% 的人会认为它是一个学习机会,并坚持到底,不轻言放弃,所以我们可以理解,为何企业内喜爱改变的员工亦是少数。

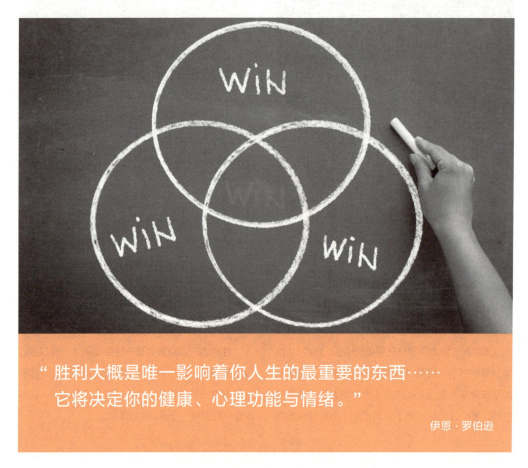

" 胜利大概是唯一影响着你人生的最重要的东西……
它将决定你的健康、心理功能与情绪。"

伊恩·罗伯逊

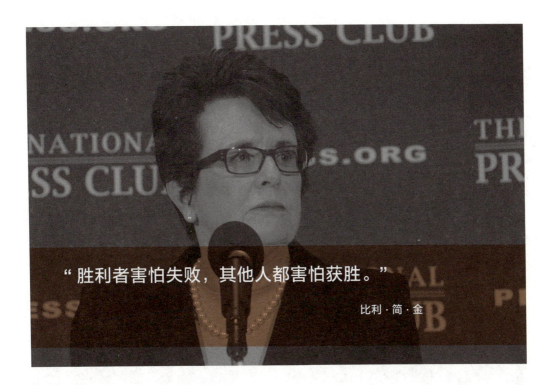

"胜利者害怕失败，其他人都害怕获胜。"

比利·简·金

胜利不是终点，它只是一个中转站，它会告诉你这一站的目标是正确的，你可以再继续向前迈进，所以胜利只是下一个目标的起步点而已。竞争无疑能提高设计团队的士气，保持团队对市场的敏感度，还能维持员工对企业的归属感。根据《哈佛商业评论》2016年的报道，虽然世界各地有不同调研的结果（见右图），员工辞职的原因也各有不同，但绝大部分人都不是为了工资福利，其中有逾32%的人关注职业发展和晋升机会，希望企业能让他们有成就感，而胜利是带来成就感的一个重要来源。

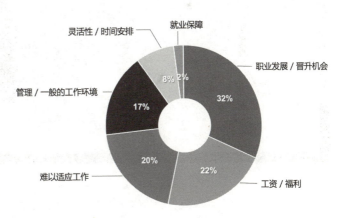

**员工辞职的原因**

## 03 胜利的"标"与"本"

中医有"急则治其标，缓则治其本"的理论，而这一课也有"标"与"本"的理论。"标"指的是获胜的技巧课，"本"指的是获胜的心理课。如果学习胜利的技巧，但缺乏心理的配合，就如同俗语所说的："练武不练功，到老一场空"。

急则治其标，缓则治其本。

取胜欲望必须由"激情"驱使，才能让人有足够的耐心去越过胜利路上的重重障碍，获得胜利。作家马克·切尔诺夫（Marc Chernoff）曾比较胜利者与失败者在思维与行为上的差别，他认为大部分人仍在两者之间徘徊，如果你还是迟疑不决、在浑噩中虚耗光阴，最终只会自怨自艾。

以下是胜利者与失败者的比较。

| 胜利者 | 失败者 |
|---|---|
| 1. 以前失败过，此后会获得成功 | 1. 失败一次就放弃 |
| 2. 每一个过程都成功 | 2. 只在终点线成功 |
| 3. 为了与众不同而工作 | 3. 为了钱而工作 |
| 4. 创造东西 | 4. 购买东西 |
| 5. 对不明白的事情产生好奇 | 5. 会因不明白的事情而气馁 |
| 6. 用心沟通 | 6. 用口说话 |
| 7. 为突如其来的意外做好准备 | 7. 期待成功的结果 |
| 8. 着眼于解决问题的方案 | 8. 着眼于问题 |
| 9. 不断实践 | 9. 不断审视选项，犹豫不决 |
| 10. 报酬是付给他们取得的成就 | 10. 报酬是付给他们所花费的时间 |
| 11. 对发生的事情有掌控能力 | 11. 对发生的事情无能为力 |
| 12. 不断帮助别人一起超越 | 12. 不断地超越别人 |
| 13. 与比他们更成功的人为伍 | 13. 与失败者为伍 |
| 14. 创造自己的胜利定义 | 14. 跟随别人的胜利定义 |
| 15. 面对恐惧 | 15. 逃避恐惧 |
| 16. 利用时间学习和经历新的事情 | 16. 浪费时间来享受别人的创意 |
| 17. 视"不良习惯"为风险 | 17. 视"未知"为风险 |
| 18. 过去是一种体验 | 18. 过去是一种枷锁 |
| 19. 认为胜利是来自勤奋 | 19. 认为胜利是来自运气 |
| 20. 以求知者自居 | 20. 以权威专家自居 |
| 21. 经常开心微笑 | 21. 经常愁眉不展 |
| 22. 言而有信 | 22. 夸大其词 |

世界的竞争无处不在，从第一天上学，到升学升职，你总是被诱导着要做得比别人更优秀。胜利的秘诀是"如果你要取得胜利，可以先从帮助别人取得胜利开始"，这有助于你接近获得胜利的机会。

如果你要取得胜利,可以先从帮助别人取得胜利开始。

如果把"双赢"的概念建立在互惠互利的关系上,就不难理解这个道理;就算是一场网球赛事,也可以达到"双赢"!帮助别人取得胜利,并不表示要把胜利拱手相让,而是要把自己最好的一切用来激励对方的最佳发挥。就像前世界排名第一的美国职业网球运动员吉米·康纳斯(Jimmy Connors)所说:"我觉得我最大的胜利是每次获得胜利的时候,我付出了我所有的一切。我把一切都留在那里,这是最让我感到自豪的。"纵使两人无法同时拿到冠军奖杯,也能获得对方的尊重和自我改进的机会。

要做到最好,需要把你最好的一切传递出去。如果你要取得胜利,可以先从帮助别人取得胜利开始。如果想看到奇妙的结果,就把这套哲学运用于生活与工作之中。

第二堂 为何胜利是要做得比好还要好?

心理因素能影响比赛结果，如果未能调整好自己的心态，就算对手正处于弱势，你也会输得很难看。

## 1. 胜利的"本"—— 实践"激情"变成习惯

习惯是需要时间积累的，并非一蹴而就，而且常常是在无意识的情况下形成的。"美国心理学之父"威廉·詹姆斯（William James）曾这样说："你的一生，不过是无数习惯的总和。"当把"实践激情"这一新的行为变成习惯后，你就有更多精力去应对周遭的新挑战，造就更多胜利的本钱，不必为所有大小事的思考和决策而疲于奔命。当习惯形成后，就不必再花时间去思考，也无须再做选择，就像大脑停止参与决策过程一样，一切变成自动自发。

美国奥运会游泳选手迈克尔·菲尔普斯（Michael Phelps）曾获 23 枚奥运金牌，是奥运历史上获得奖牌最多的运动员。他的胜利是自然而然获得的，是习惯的延伸。他在比赛前的起床时间、早餐的餐单、热身的动作、听喜爱的歌曲，乃至比赛前一刻的小动作（如摇晃双手 3 次及在起跳台踏上踏下），都是他 12 岁以来形成的习惯。菲尔普斯在比赛中的表现并非完全是不经思考的习惯性动作，他还需要保留精力去处理环境与人为的变化。事实上，理想的比赛表现并不单指个人偶然的完美表现，还要懂得如何应对突如其来的逆境，从而安然度过赛事。心理因素能影响比赛结果，如果未能调整好自己的心态，就算对手正处于弱势，你也会输得很难看。

你的习惯为你余下的 60% 的创造力提供了稳固的起跳平台。

根据心理学家估计,人们每天那些看似经过深思熟虑的决定,其实有 40% 都是习惯使然。比如说,你的沟通模式、处理问题的心态、服务甲方的态度、设计创作的流程、管理时间的方式以及保证质量的决心等。你的习惯为你余下的 60% 的创造力提供了稳固的起跳平台。

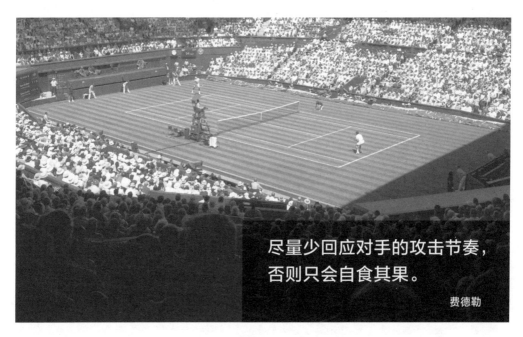

尽量少回应对手的攻击节奏,否则只会自食其果。

费德勒

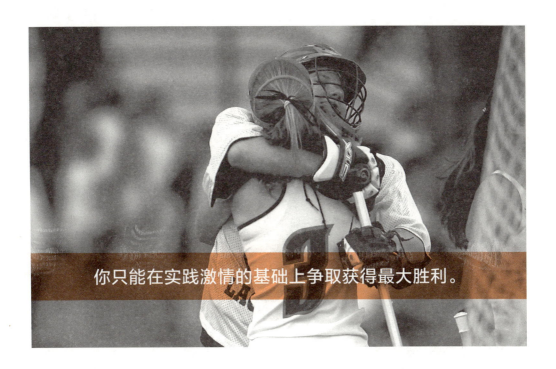

你只能在实践激情的基础上争取获得最大胜利。

如果要把胜利变成习惯,倒不如直接把"激情"变成习惯,因为"你只能在实践激情的基础上争取获得最大胜利"。否则,胜利只会停留在技巧层面。

要知道,竞争实际上是没有双赢的,所以还是下定决心去争取胜利吧!也不用担心胜利后会伤害对手的感情。就算如此,也得相信"如果没人憎恨你,那么你肯定在某些地方做错了"。

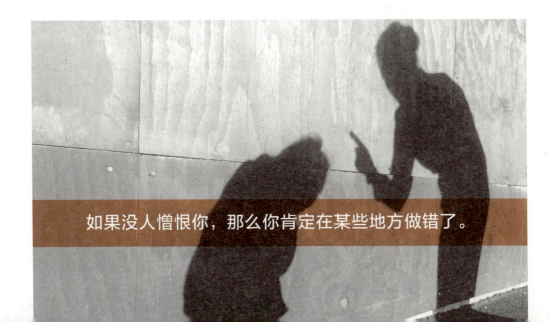

如果没人憎恨你,那么你肯定在某些地方做错了。

你每天都按习惯去做事，如早上爱吃什么早餐，上班工作所做的第一件事，与朋友或甲方交往的方式等，说人类是习惯的奴隶也不为过。幸好，不是所有东西都能变成习惯，比如一些不能预期的事情，或是每次胜利的关键。这些因素都是变幻莫测的，令你无法完全拷贝过往的经历去应对，这让生活变得精彩。

当你的言行举止被激情所引导时，别人（包括甲方）都会看在眼里，给他们带来"良好的第一印象"，而这是胜利的一个重要心理因素，它超越了你的衣着打扮，无法单通过学习技巧表现出来。试试站在甲方的位置进行思考，若要甲方在你的设计上投放巨资，就需要他们与你建立极大的信任。

习惯于将激情变成潜意识行为后，就不用再刻意思考它，而是利用余下的精力做出更佳判断。通过潜意识的复杂混算，你能从心灵深处获得出乎意料的建议，让你与那 95% 不常胜利的人群区分开来。跟别人竞争时，千万不要抱着仇恨或恐惧心理，因为那只会把你的部分感官堵塞，让你无法接收重要的内在感觉。

激情可以提升你的魅力，就如令人震撼的十级风暴，改变四周的气场，甚至改写结果。这时，恐惧会因为创造力的提升而灰飞烟灭，让你为胜利作好最佳的准备。

网球名将费德勒的胜利之道是"尽量少回应对手的攻击节奏，否则只会自食其果"。也就是说，你不能每天都跟着别人的步伐走，你要跳出习惯的框架，创造出让对手出乎意料的行为，这样才有获胜的机会。

若要将激情变成习惯，可以从以下三点做起。

## 1）习惯接纳"心灵影像"（心像）

并非所有人都有内在感知"心像"的能力。对许多人来说，当闭上眼睛时，就只有漆黑一片，但有些人的心像却多姿多彩和充满动感，尤其是在半醒半睡的时候，心像更有着变化万千和快闪的特征，它的价值不亚于大量的文字交流。你可能无法通过零碎的片段理解其中含义，但不要紧，因为它会触发潜意识里的激情，牵动你的不同感官去感应如声音和光线所引发的诸如恐惧或幸福之类的情绪。

心像可说是激情的投影，是经常出现的心灵影像，只是常常被人们置之不理。就如当人碰到妖魔鬼怪时，会故意视而不见，认为与其四目交会将会带来厄运。同理，很多人会拒绝接收一切来自身心的信息。其实，激情没有停止与你的六感（眼、耳、鼻、舌、身、意）沟通，面对心灵异象、幻听或无缘无故的情绪波动，许多人都会吓得不知所措。

第二堂　为何胜利是要做得比好还要好？

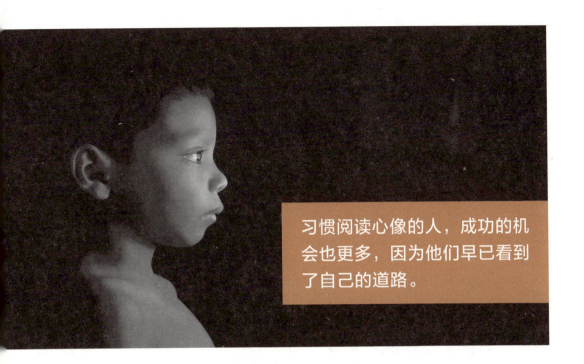

> 习惯阅读心像的人，成功的机会也更多，因为他们早已看到了自己的道路。

如果你能描述心像，经常进行思考，并且多做记录，激情的模式就会逐渐浮现。你可以把记录下来的图像或文字贴在显眼处，让它暴露于阳光下。渐渐地，你会对心像不再感到陌生，习惯于它的出现，甚至日久生情。习惯阅读心像的人，成功的机会也更多，因为他们早已看到了自己的道路。心像的出现可以通过练习而变得熟练和可控。历史上许多著名的宗教领袖以及普通人都看到过非凡而又神秘的心像。

你还可以通过编辑你的心像来达到特定目标，如引导获胜的场景，精心地把每一步的细节展现出来，为心灵植下积极的心理暗示，并教导心灵进行某种行为或思想。比如说，胜利后的所见所想、穿的衣服、身边的情景与友人，以至胜利一刻的凝神屏气等细节。你还要想象胜利是必然的，而不只是期望，否则无论何时，你的愿望都只是愿望而已，最后只会以失望告终。

## 2) 习惯重复地做你爱好的事

维持正向改变的关键是"重复"每个符合期望的行为,直至变成一种习惯,习惯并非一蹴而就,要待它们适应你的生活和心理,最终成为你的第二天性,无须多加思考,精力能释放给更重要的挑战。根据伦敦大学在 2009 年开展的一项调查,有关"养成一种习惯需要多长时间?",在最少 18 天和最多 254 天之间得出一个平均数值,需要 66 天才能让习惯扎根在你的大脑中,不再轻易改变,这时才能称之为"习惯成自然"。

如果重复地做你爱好的事情,会感到莫名振奋,就算做到精疲力竭仍乐此不疲。不要把喜欢经常去同一家餐厅、走同一条路、去同一个国家旅游、想着同一个人或是唱着同一首歌的人标签为"老古板",也不要为你的不变而苦恼,或把习惯看成是激情的敌人,因为它们很有可能已在默默地为激情建立稳固平台,而那个平台将支持你跳得更高更远。

一个成功的人,会重复地做他认为对的事情;同理,一个成功的设计,就是设计师重复运用他认为是独一无二的设计元素。胜利要求重复,重复是一种强大的力量。

当你持续地实践与激情相关的爱好时,"潜意识习惯"就会逐渐形成,不论是正面还是负面,它们的出现是不经过思考的。它占据了你每天大部分的选择和思想,以至于你无法有意识地控制它,而是强大得可以绕过你的意识来引导你生活的方向。潜意识除了隐藏你的恐惧、焦虑、记忆、信念外,还会隐藏你的本真,偶尔给你启示,在放松的时间或是思想处于随波逐流的时候突然跳出来,就像缪斯女神坐在你的肩膀上一样魔幻。因此,不要去压抑或抗拒潜意识给你的启示,因为它们是你的得力助手。

胜利要求重复,重复是一种强大的力量。

## 3) 习惯潜意识地"一心多用"

相对于意识的"一心一用",潜意识能"一心多用"。比如说,你一般很难有意识地在同一时间去感受正面和负面的情绪,但潜意识却轻而易举地让百感交集的情绪糅合出精彩的想法,让人意想不到。所以,有意识下所作的思考常是单一和可以被预料的,但潜意识却不是。你可以尝试与潜意识交友,给它起个名字,听听它的建议,跟它聊聊天,谈谈心。慢慢地,你的意识就变得像一个接收器;潜意识的一心多用会如大熔炉一样进行各种同化和融合,为你量身定做与众不同的制胜点子,引领你找到制胜的新方向。

我曾在报纸上看到这样一个标题:"与胖的朋友为伴会让你变胖,"相同的道理,"与经常获胜的人交朋友,也会让你感染到胜利的喜悦,发现制胜的道理"。你会体验到他们的坚毅、满足和变化万千的一心多用。他们的变化看似毫无章法,令对手难以触摸,跟不上节奏,但他们不会乱了步伐,因为他们早已习惯如此。

每一个人都有胜利的本钱,因为人人都有激情,但为何世界上95%的胜利都只由5%的人获得?相信大部分人都对胜利充满憧憬,但如果情绪管理不善或是充满负能量,潜意识的信息会变得模糊不清。比如,一个经常埋怨的人只会使自己的能量散乱,无法集中。英文中有这样的谚语:"当你埋怨的时候,你就会变得无说服力。"(When you blame, you become "lame".)

当激情变成习惯之后,胜利的决心偶尔出现不一致时,身体就会自然地发出提示,并显露各种心像,比如曾经的胜利笑容,握紧拳头以提示曾经胜利的一刻,或以往遇上狂喜时的心像,这些都能重新点燃你对胜利的渴望。因为身心早已融为一体。并习惯性地相互提示。它们之间会互相协作、指导和提点对方以最佳方法去表现激情。当激情得到释放,你的人格魅力会开始显现,继而融入你的制胜方案里。

## 2. 胜利的"标"——熟悉"内在"技巧

### 1) 内在技巧 —— 设计过程（Design Process）的应用

如果没有了引力，"八大行星"就会变成"八大流星"，四处漂流。

完善设计过程的目的是给设计凝聚一股引力，使企业内部与跨界团队互相协作时，能围绕着相同的目标和过程共同前进而不偏离方向。完善设计过程能把甲方与设计团队中每一个人的思想与愿景融合起来。设计过程中产生的这种引力是从作品的市场定位开始，再发展成为能指导设计思维的设计概念，令设计团队面对矛盾与冲突的时候仍能找到决策的方向，如果创造力缺乏方向，就如同没有导航系统的巨轮，无法发挥其价值。

如果没有了引力，"八大行星"就会变成"八大流星"，四处漂流。

第二堂　为何胜利是要做得比好还要好？

如果创造力缺乏方向，就如同没有导航系统的巨轮，无法发挥其价值。

概念的特征是模糊和唯一性，如果概念都是不清不楚或多种多样的，创造力会因为散乱、缺乏焦点而无法得到发挥。概念能为设计提供一个大致的方向，虽然它有"迷"的特性，但却不会有"失"的困惑。

好的设计能替设计师"发声"及传递信息，而信息的背后则需要设计师在设计过程中精心铺排。设计过程的目的是要令设计具备"自我发声"的能力，并在市场领域中发挥影响力。一个不能发声的设计就无法"持续"发生，也容易被竞争对手击退。不论是人生或设计过程，"持续"都是一个重要的特性，

不能持续的东西都有重大的后果，如不能持续的关系会导致"分离"；不能持续的环境会导致"污染"；不能持续的智慧则导致"退步"等。

设计过程能帮助甲方理解设计的来龙去脉。设计过程能为甲方的作品提供一个合理的思路或故事情节。但是设计过程的重要性却为何经常被忽略呢？就如初学网球的人都希望尽快拿着球拍打球去一样，初入设计行业的设计师都希望尽快创作出漂亮的设计作品，这是大部分设计师都曾经历的内心挣扎，与设计师的年龄和年资无关，只是看谁有"慧根"能率先做出突破。

在设计过程出现"概念断桥"是设计师常犯的毛病，即设计思路与表现手法前后不衔接。桥断了路就走不通，思路断了设计就说不通，这是因为设计师为了"串"出效果而非"引"出效果而造成的。

记住，要"引"不是"串"出效果，"串"是硬性的，如一根竹签把鱼丸串起来，是刻意而为的，是属于外在的结合；"引"是柔性的，是无形的，它能糅合众多事件的内在本质，是自然而然形成的。

桥断了路就走不通，思路断了设计就说不通。

当设计过程已成为每次设计的习惯，下一次成功的机会就会增加。如果只有成功而没有过程，成功就会变得难以掌握。相比结果，过程更容易复制和延续。常听到人说"过程比结果重要"，真正意思是，好的设计过程能保障好的设计质量，而并非说结果不重要。

毫无疑问，"爱美"是促使很多设计师提升设计质量的最大原动力，但是一个好的设计除了"美观"以外，还需要有"魅力"。比如说，一个有"魅力"又有"气场"的人，可能是其貌不扬的，但其言谈及一举一动都能为周遭的人或物带来更深远的影响，所以不要把"魅力"与"美丽"混为一谈。有"魅力"的作品比"漂亮"的作品更能满足甲方和市场的需求，因为它们都具备了以下三个基本条件。

## 市场定位（Market Positioning）—— 三方愿景的融合

"市场定位"可以说是市场、投资者与设计师三方面的"愿景融合"，但设计师经常会忽略这一阶段的工作，以致设计作品不能显示出它们的商业价值，而这正是投资者最感兴趣的部分。就好像全球定位系统可以告诉你身在何方和如何到达目的地，而你的设计也得靠市场定位来获得成功。市场定位的目的是要让新设计在目标市场中寻找它们独有的价值。

市场定位是市场学的概念，目的是要令新的设计能在目标市场的消费者心中占据超然的位置。善用市场定位的设计企业能提升作品的可持续竞争优势，有利于制订长远的营销策略。你在设计的过程中也需要照顾到市场需求，这些需求可以小至满足个人的心灵欲望，大至满足全球的人类。

通过新设计的市场定位，寻找别家的作品无法满足消费者需要的因素，并通过新设计的创新概念来影响消费者对竞争对手的印象，并取而代之。识别差异性也是市场定位的重要一环。差异不单指外形上的差异，还在核心价值和目标甲方上的差异。投资方或会要求设计师夸大新设计的特点，或是通过不同的跨界协作来为新设计营造创新的形象。

人与人的沟通需要"换位思考"，而市场定位也是如此。2013年1月，IDEO创始人戴维·凯利（David Kelley）在接受电视节目《60分钟》访问时指出："设计思维的核心是能代入对方的角色去感同身受，尝试通过观察来了解使用者的真正需求。"这里的"对方"可以小至一个个体，也可以大至整个市场。"换位思考"的目的是令市场定位与设计概念获得最佳的融合。换位思考是一种忘记自我、联想大我的过程，把人与人之间的隔阂最小化，让双方都能交换同理心。换位思考有助找到问题的核心及容易被忽略的市场心理。市场定位最终能以简短的语句来描述市场真切的需求，这被称为"市场定位概念"。它能精要地描述市场对新设计的潜在需求，也能用作营销的广告策略，还能为"设计概念"奠定创作的基础。

"设计思维的核心是能代入对方的角色去感同身受，尝试通过观察来了解使用者的真正需求。"

戴维·凯利

市场定位概念能造就设计概念，它们是互相依赖的关系。市场定位概念为设计概念带来灵感，反之亦然。概念为创造提供了发展方向，它能以简单的字句一针见血地表达市场的需求或新设计的特色。

市场定位概念与设计概念能为未来设计的营销策略带来独特性。设计师能通过有效的策略来影响市场对该新设计的印象。事实上，市场定位能帮助消费者了解设计作品的定位，这是一个印象游戏。消费者会综合各种信息来做出比较和判断，如产品的特征、价格和包装等。

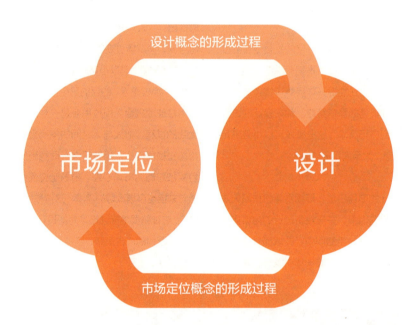

**市场定位概念可通过以下问题来启发团队的思维：**
- 目标市场能为新设计带来什么样的新机遇？
- 目标市场对新设计有何期待？
- 目标市场对新设计将会带来什么样的威胁？
- 目标市场内的竞争对手有何优点与缺点？
- 目标市场对新设计带来的新价值会如何反应？

## 设计概念（Design Concept）—— 设计的灵魂及核心价值

有市场定位才有设计概念，没有设计能够脱离市场而独立存在，以下的问题能提醒你在设计过程中不要偏离设计的核心：

a. 新设计怎样才能在目标市场维持竞争优势？
b. 新设计如何解决目标市场内所面临的威胁？
c. 新设计怎样为目标市场提供最大的利益？
d. 新设计怎样在目标市场显示其独特之处？
e. 新设计如何在目标市场内凸显社会或企业信息？
f. 新设计如何满足目标市场的情感需求？

没有市场定位概念的设计概念是难以持续的。设计师不是艺术家，前者更需要有精准的市场定位，还要有敏锐的市场触角，绝不能闭门造车。就算设计团队中都是星级设计师，有着强大的个人魅力与设计风格，也要考虑市场定位的因素，否则设计会因缺乏说服力而难以持续发展。

设计概念犹如文章中的脉络，引导着整篇文章，为读者带来新的思维和启发；同样地，设计概念能牵引整个设计团队的思维，并不时在设计过程中提醒设计团队目标市场的价值及与竞争对手的差异。

大部分的设计工作都需要团队的协作，所以必须要有一致的设计概念，否则会因为意见不合而导致团队解散。团队需要的是保持一条心去创作，即一件事情只追随一个目标，直到功成身退。因为"只有站在不变的立场去改变才不会乱"。

设计概念的引力来自设计师对目标市场的理解，再由众多的设计想法提供表达和执行的方法。定位不能模糊不清，但概念却要模糊，因为清晰的概念只会约束创造力，例如能呼吸的酒店、拾趣生活、冶炼办公或是漂浮行宫等抽象概念，都能给设计师很多幻想与创作的空间。

## 设计想法（Design Ideas）—— 组成概念的设计表现

不要混淆设计概念与设计想法。简单地说，设计概念只有一个，但用来表达设计概念的设计想法却可以数不胜数。由市场定位发展出来的设计概念包含了目标市场的核心价值，但设计想法可以不受任何地域或文化的束缚。

设计概念只有一个，但用来表达设计概念的
设计想法却可以数不胜数。

　　一个设计如果是从设计想法开始发展的，就如搭上了公交车但不知往哪儿去！运气好的，可能会到达目的地，但过程已令人元气大伤。设计想法可以从多方面获得，如实地考察、阅读杂志或浏览互联网，把一大堆设计想法拼凑起来，可以很快地让设计效果得以展现，但如果没有市场定位与设计概念的指引，设计成果只是一堆没有灵魂的躯壳而已，令甲方难以理解设计的脉络，以致无法审查设计成效，最终欠缺进行巨额投资的信心。甲方关注的是，他们投资的新设计是否具有独特的市场定位和独一无二的市场价值，能否带来可观的回报。只有当团队充分地了解甲方和市场所关注的核心问题时，才会懂得以何种方法去制订制胜的策略。

　　世界上的设计想法多如天上繁星，静观四周，到处都可获得设计想法。从大自然到人为，比比皆是，但是如何选择你所需要的设计想法？那就需要看清背后牵引着它们的线，及其存在的意义及概念，在需要创作的时候，它们就会"适时待命"，为你所用。

## 2) 设计故事叙述（Design Narratives）—— 把设计变成触动人心的故事

当设计包含以上三个层面（市场定位、设计概念及设计想法）的时候，你已大致能推敲出故事的大纲，把设计变成为从3岁的小孩到80岁的老人都喜爱听的"好故事"。

詹姆斯·N. 傅瑞（James N. Frey）在《超棒小说这样写》（*How to Write a Damn Good Novel*）中是这样形容"故事"的："有意思的人物，经历一连串有因果关联的事件后，发生改变的过程。"也就是说，"有意思""有因果"和"发生改变"能成为一个故事的基本条件，但这还不算是一个"好故事"或"能勾起别人好奇心的故事"。

"有意思的人物，经历一连串有因果关联的事件后，发生改变的过程。"

詹姆斯·N. 傅瑞

好故事必须"充满矛盾"，因为矛盾能为故事带来"戏剧效果"；好故事是由"人物经历矛盾"所产生的结果。设计中的矛盾可以指由设计师创造的"具争议性的设计"，否则设计就缺乏故事性。

> 好故事是由"人物经历矛盾"所产生的结果。
>
> 詹姆斯·N.傅瑞

矛盾是对立世界的产物,也是好故事所需要的材料,只要你不逃避,好材料从来不缺乏!它包括故事人物所要达至的"目标"和过程中所要面对的"障碍"。从设计师的角度去看,就是甲方、设计师与使用者三方在"追求目标"的过程中,遇上"具争议性议题"而产生碰撞的时候,这最后会为三方带来怎样的戏剧性改变?

你可以模拟一个"角色",让他能符合并代表各方的愿景,让人愿意跟着角色进入故事,并营造出一个带有戏剧性改变的"结局"。一个好的故事,必定会有一个好的结局,也必定会给人带来某种强烈的感受。

设计的故事怎样才能引发观众的共鸣和勾起他们的感受呢?共鸣点,就是故事的"卖点"。你要在故事中设计一些突兀点来"引发悬念"。如果观众一看到设计的概念陈述就已感到好奇,想立即观看设计内容,那么你的设计就已经赢了一半,而另外一半则要靠你的设计表现功力。

## 3)内在技巧 —— 头脑风暴(Brainstorming)的应用

头脑风暴法于1938年由美国BBDO广告公司创始人亚历克斯·奥斯本(Alex Osborn)首先提出,它并不是一项新的创意工具,而是一种强调团体思考胜于个体思考的方法,参与者需要在限定的时间内通过打破常规互相启发,激励彼此构想出大量的创新点子。头脑风暴虽然主要是以团体方式进行,但个人也可以将其运用在思考问题和探索解决方法上。

头脑风暴不单是创新点子的孵化器，还是建立企业文化的平台。有效的头脑风暴，包括相互尊重、资源共享、激情投入、知识分享、协作推广与打破人际隔阂等。这是一个理想的理念，但还得依靠主持者的历练，使头脑风暴能按计划推行。

头脑风暴中有4项基本规则，可用来减少员工互相抑制，帮助激发众人的创作和互动。

**追求数量**：假设提出越多构想越能提高成事的概率。

**推迟批评**：这有助员工畅所欲言，但只是推迟批评，并不是不批评。后期的建设性批评可令构想提高实践的机会。

**提倡独特的想法**：提倡竖向思维，种类越多，越是与众不同。避免在一个点上反复停留。

**综合并改善设想**：好的创意能在互相交流中融合成为更令人意想不到的设想，就像一加一能大于二一样。

毫无疑问，头脑风暴是设计过程重要的一环，但它的实际成效一直都是众说纷纭，有利也有弊。"利"是指创意能在互动创作下显得更有成效，创意属于每一个参与者，在众创的环境下，团队中的每一个人都能够投入其中。也就是说，很少有设计师会愿意长期投入一个没有自己份儿的设计，如果光是为了钱而被逼进行设计，人们很难投入激情；"弊"是指团队中的员工会互相影响彼此的看法，压抑原有的创意。为何传统的头脑风暴成效不大？这或许与人们对内向型人格的偏见有关，他们都偏向认为内向的人一般不会被考虑进入头脑风暴团队，纵使他们的创意点子并不逊于外向型的人。此外，头脑风暴团队中部分员工会无意识地跟随较强势员工的思路，因而局限了创意的发挥。不过，如果主持者能恰当地引导头脑风暴团队的互动气氛，确实能加速创意的产生。

美国加州大学伯克利分校查兰·奈米斯教授（Charlan Nemeth）在2003年的研究指出，如果在头脑风暴过程中能适量地做出正向的批判，新点子数量可获得20%的增加，其质量也会更高。队员必须保持尊重的态度，意见须具建设性，也不用担心批判会带来团队之间的冲突；相反，真诚的批判能令队员更投入及更积极地去审视自己创意思路。毕竟，就算头脑风暴也未必能产生具有实质效益的创意，但它确是参与者乐于接受的一种有趣的沟通模式，并有助于提升设计团队的士气。

独自设计的弊端，就是必须有团队"只"愿意为该设计师执行任务，而不参与设计创作过程。除非设计者是"明星设计师"，能吸引一众慕名而来的设计师愿意为他们的偶像工作，亦不介意只担任一个小角色。不但没有份儿参与创作过程，而且功劳被埋没。通过团队参与头脑风暴，可以带动创造力思维，让创作成为企业文化，让全体员工创新，使头脑风暴扩展成为解决企业问题的途径，为企业带来更大的可能性和灵活性。

苹果公司的联合创始人斯蒂夫·盖瑞·沃兹尼亚克（Steve Gary Wozniak）也曾提出类似的忠告："独自工作，你或许能获得最佳和最有革命性的产品，但前提是你能独自工作，毋须与一个团队或是一个组织一起合作。"这并不表示创意只能产生于脱离群众的极端环境。

"独自工作,你或许能获得最佳和最有革命性的产品。"

沃兹尼亚克

头脑风暴的优势是融合创意、互相激励,而非只收集个人的不同想法,否则就是在浪费时间。IDEO 公司是头脑风暴的佼佼者,或许可以参考其头脑风暴背后的成功故事:

- 头脑风暴不是一个无聊期的创意工作坊,每次的头脑风暴都应只围绕一个主题进行探讨。

- 头脑风暴把不同专业的智慧与技术聚在一起,并从不同的角度去审视问题。

- 头脑风暴的时间不会超过一个小时,以保持高速前进的能量。

- 在头脑风暴中,每一个人都是主动的协作者,目的是获得大量的创新点子。

由于文化上的差异,头脑风暴在本土难于推行,原因有以下 6 点。

- 不同地区方言的障碍。

- 不习惯挑战权威,不愿在被点名前发言。

- 习惯长篇汇报,但头脑风暴需要精简和即时互动。

- 主持者带领团队的经验不足,在高层含糊不清的指令下,员工不敢随意发言,担心被秋后算账。

- 领导利用头脑风暴制造公平的假象,其实是要员工接受他最终的想法。

- 员工不习惯通过图像进行沟通,导致好的创意白白浪费。

第二堂　为何胜利是要做得比好还要好？

头脑风暴虽然已有 70 多年的应用史，但未必适合所有设计企业。对头脑风暴进行一些变革，也许可以使不同的企业都能应用它，尤其是适合于中国。以下的 6 项变革可作为运用头脑风暴的参考。

## 把头脑风暴聚焦在发掘设计概念的设计方向上，而不是要取得设计想法的成果

创意并不仅靠集体头脑风暴才能获得，只要按照同一个方向去思考，员工都可以使用自由组合创作模式，不论是与一组员工一起头脑风暴还是独自一人进行头脑风暴，待他们有更多的想法后，就可以通过电邮或会议把想法融合在一起并进行测试，这样能避免巨大的意见分歧，还能留给员工更多自由创作空间，令不同性格的员工都能找到适合自己的舒适地带。

## 进行头脑风暴前筛选参与员工，令创作过程更有成效

筛选合适的员工能提高头脑风暴效率，其实如果可以的话，应在雇佣员工前就筛选合适员工。怎样才算合适人选很难说，因为每家企业的文化和要求都不一样，不过一些人的性格特质还是可以作为参考的，例如坦率、尊重差异、手绘能力强、具有创意、爱协作等。组合员工犹如选择配偶一样，比如说，一个人沉默但有创意，另一个人能立体化表达对方的想法，他们各有优点，就如中国传统的阴阳思想一样，他们能在互相补足的情况下建立稳固、互相尊重的关系。最适合的团队人数为 2～8 人，人太多，头脑风暴过程的互动就会难以控制。

## 主持者必须具备领袖才华，能做到不偏不倚

必须委派一名主持者来领导头脑风暴流程，因为创作人一般都是相对固执的家伙，如果头脑风暴过程缺乏规则，就会变得一片混乱。能担当这个角色的主持人必须令人信服，公平公正，以过程为主导，熟悉企业文化，能不偏不倚地推动设计过程，主持人不能主导头脑风暴的言论或作为最终的决策者，但可以参与提出创意的点子。

主持者的角色是确保头脑风暴团队能够有效地进行交流和互动，鼓励欲言又止及不主动的员工敢于发言。拥有高创造力的人不少都是性格矛盾且以自我中心的，主持者的耐性与同理心绝不可少。主持者要鼓励纵向发展的点子，点子的种类必须繁多，愈广泛愈好。在综合团队的意见时，主持者要避免用"但是"，而应该用"还有"来连接上下文，这有助加强头脑风暴过程中员工间的互相尊重。

## 进行头脑风暴前先把问题厘清才能引导更大的创意空间

问题都必须以"问号"作结,因为没有问题就不需要有创意。必须把问题的核心发掘出来,否则问题只会流于表面,最终得不到任何结果。打个比方,"如果要在未来5年开拓国内手机的国际市场,有什么功能是用户急切需要但仍未实现的?"这些议题可激发许多人的创意和启发崭新的设计概念,并作为日后讨论设计想法时的指标。若能从问题的核心展开头脑风暴,就已达到头脑风暴的初步目标。一般来说,甲方的问题未必能直接用于头脑风暴中,这是为什么他们需要依靠设计师的经验来了解问题核心。

## 进行头脑风暴前必须有充分的准备时间

先把头脑风暴的议题以电子邮件或微信方式通知团队,包括会议的名称、论题、日期、时间和地点等,让团队的每个成员都先做好准备,即使只有很短的时间,亦已足够令头脑风暴更有成效。准备的工作可以包括实地视察或安排简单的调研、浏览相关网站或是进行个人头脑风暴,等等。员工可以笔录或以电子方式把创意点子先行记录下来,以免很快遗忘。

## 不鼓励企业领导和高层参与头脑风暴

企业高层的参与可能会约束和降低以上5项"基本规则"的效果,特别是奇思妙想的产生。他们可以在头脑风暴后的测试过程中给予意见。若构想不能一次就通过,团队可再安排一次团队头脑风暴,直至构想方案得到通过。

## 4) 内在技巧 —— 组建胜利团队

如果你是一个喜欢天马行空的人,就必须组合一支优秀的执行团队,否则你的作品只会出现"东不成西不就"的结果。事实上,设计师除了需要有创意外,未来还要担当项目的协作人。你要学会尊重不同领域的设计,并能从中获得更多的启发。就算是只有一个人的设计公司,也无法避免"跨界"协作的工作模式。竞争激烈的市场需要源源不断的惊喜,不同设计领域只有通过相互协作,才能增加获胜的机会。

除了拥有协作的能力外,设计师还需要掌握"营销"技巧,在设计初段就要考虑如何"营销"其设计概念。设计师不再是只懂设计就够,还要懂得跨界协作,懂得销售,服务要到位、紧贴市场脉搏、能读懂甲方的身体语言,等等。如前文所述,如今已不再是"关系主导"的市场,也非"知识主导",而是"思想主导"。只有思想才能融合和创造不同的概念。

第二堂 为何胜利是要做得比好还要好？

"为员工提供长期培训计划比凭业绩去奖励他们更有成效。"培训有潜能的员工除了可以培养他们的归属感外，还能继续鼓励他们创作更多伟大作品。激励和指导员工，是一家企业的文化和业务能够持续发展的关键。企业需要用企业文化去培育人才，不能单从业绩来论他们的成败。

成功的企业都明白人才的重要性，一旦选定了企业的核心员工，都会真诚地对待和照顾他们。企业的管理层不可能在各方面都照顾周全，所以需要团队的协作。一个团队的成员就好像一幅拼图中一块一块有凹有凸的碎片，企业的领导要把他们拼合起来，成为一幅完整而有意义的图像。阿里巴巴集团董事局前主席马云曾说："聪明的人一起干活是一件痛苦的事情，所以小企业要切记不要找一些高手进来。"被苹果联合创始人乔布斯誉为"心灵拍档"的设计总监乔纳森·保罗·艾维（Jonathan Paul Ive）坦言，乔布斯抢去他太多功劳，认为对方将自己的创意据为己有，令他感到受伤。

一个团队的成员就好像一幅拼图中一块一块有凹有凸的碎片，企业的领导要把他们拼合起来，成为一幅完整而有意义的图像。

根据安永会计师事务所的一项调查发现：成功的企业能成为市场的领导者，他们都认为在企业发展的四大要素中，保存企业文化最重要，占52%；吸引并保留具有才能的员工占44%；保护并增强企业的品牌与名声占38%；保留最佳的甲方占30%。这四者之间确实存在密不可分的关系，是维系优秀团队的关键因素。

企业要好好地利用年轻人的创意，更要搭建平台去让他们尽情地发挥自己的才能。虽然年轻设计师的经验比不上老一辈，但远比他们更有创意，所以不要经常批评年轻人，他们懂得在团队里站起来说"不"，是企业最大的希望和实现持续发展的关键。

## 3. 胜利的"标"——熟悉"外在"技巧

### 人情世故与口头汇报

就算作品可以替自己"发声",但它并不能完全演绎你的激情。为了增加"胜利"的概率,还需要口头汇报,令事情事半功倍,但遗憾的是口头汇报是很多国内外设计院校经常忽略的科目。口头汇报是"胜利"的一个关键,它并非一堂纯粹的技巧课,还牵涉到心理学、哲学、人格魅力学及为人处事的学问,而为人处事的学问也称为"人情世故",这也是外在技巧的制胜关键。我们将在"第四堂课:如何读懂甲方"中更深入地探讨人情世故。

我曾参与过一个有关演说的培训课程,授课老师讲述了一个具备说服力的演说或汇报需要满足如下的条件和比例:

A. 说什么? 占 3%　　　B. 谁去说? 占 45%　　　C. 怎样说? 占 52%

我却认为要说什么也应该同样重要。如要别人清楚理解你的设计构想,必须具备前文所述的市场定位、设计概念、设计想法及设计故事叙述的独有铺排,否则,就算你拥有世界上最棒的口才,也未必能得到甲方的信任和认同。因此最合适的比例应是:

A. 说什么? 占 30%　　　B. 谁去说? 占 30%　　　C. 怎样说? 占 40%

**30%** 说什么?　　**30%** 谁去说?　　**40%** 怎么说?

设计师除了创作以外，还必须具备销售员的心态，因为设计师销售的多是一些虚无的想法，这跟销售实物（如汽车）不一样，因为汽车毕竟是一件可触摸和观察的实体。如要甲方把数目庞大的金钱投资在虚无的构想上，确实需要他们对设计有无比的信任。设计师要出售的是一份比"信任"更甚的"超级信任"。

你要知道设计师的魅力不在于汇报的技巧，而在于他们的"激情"。这就是本书把"激情"放在第一堂课去讨论的原因，否则其余四堂课都好像缺乏了灵魂一样。

这里不是刻意夸大口头汇报的功用，如果说我们利用花言巧语将一个不完美的设计推销给甲方，那确实存在欺骗的成分。相反，本书要讲述的是如实和全面地反映设计师的"激情"、作品的价值、甲方与设计师的愿景，让甲方相信在这风险投资中能得到最大回报。

口头汇报属于工作上的演讲，所以如果你对面对众人演讲感到恐惧，这多少会影响口头汇报的效果，但你可以通过训练改善口头汇报的效果，让汇报能平稳过渡。印度哲学教授奥修说："我很享受说话，这不是一种不需要努力就能获得的成果"。

首先，汇报的先决条件是必须要"有料"和"有心"。"有料"即汇报的内容必须围绕着设计过程中通过市场定位而形成的设计概念；而"有心"则指汇报的人必须充满激情。如果设计师要得到甲方的注意（attention），就必须先把设计的意图（intention）向甲方交代清楚，意图越清晰，也就越容易得到甲方的注意。

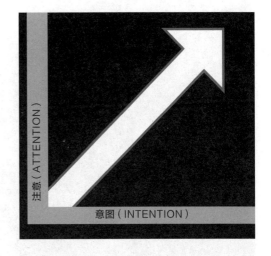

口头汇报可分为以下四个阶段：汇报前一天、汇报前一小时、汇报中及汇报后。这四个阶段包含各自的细节和技巧。

## 汇报前一天

### 目的

充分的准备能减少汇报过程中的紧张不安，令汇报的内容更容易获得预期效果。专业演说家弗洛伦斯·妮蒂雅（Florence Littauer）曾说过："人家觉得值得花时间在你身上，才会来听你的演讲。"

"人家觉得值得花时间在你身上，才会来听你的演讲。"

弗洛伦斯·妮蒂雅

## 汇报前一天的四种心态

**a. 为何要把对手想像得强大无比，哪怕他们看似非常弱小？**

不管你拥有多少资源，要从多少场"战役"中胜出，永远都要把对手想成最强大的对手，大得让你感到压力，这样你的战意才会旺盛，否则你会输得非常难看。

**b. 为何要提升自我魅力以增加获胜概率？**

我们体内都有一道不断循环的"气"，如果它流动顺畅，我们的身体就会变好；血脉一通，意志力就会获得强化，你就能开拓你的冒险与创新精神。魅力是身心健康的印记，具有魅力其实没有什么秘诀。我喜欢运动并非为了获得魅力或运气，但运动确实有助于我消除许多的压力和烦恼，让我的身体语言和心态变得正向，"气"也因而"运"起来，也就是人们常说的"运气"。甲方会更愿意把巨额投资在一个健康、正向和具有魅力的设计师身上，这将能为他们带来更大的成功机会。

**c. 为何先要在大脑中获得胜利？**

我习惯在网球比赛的前一天开始投影正向的心像，内容是胜利以后与对手握手道谢的一幕。将这样的心像反复在大脑中投射，直至仿佛听到四周的欢呼，睁开眼睛后仍能感受到，如亲历其境。设计师可以在汇报前运用相同的方法，想象团队一起庆祝胜利的情景。虽然不是每一次都能够得心应手，但奇迹往往会发生。其实这并没有什么诀窍，因为当你的心态一直维持正向状态时，身体语言仿佛能改变观众对你的观感，甚至令整个空间的气场都变得强大起来。

**d. 为何要准备 B 计划？**

准备 B 计划不是没有信心的表现，而是一种战略。B 计划并不会减弱你对"胜利"的渴望，成为你迈向"胜利"的心理障碍。B 计划也不像是破釜沉舟的故事中的反面教材，会打击你义无反顾、不留任何后路的决心。不过在商业社会中，准备 B 计划有助增加商业的效益。由于种种因素，一般设计师的 A 计划都很难通过，所以他们倾向于把最好的留给 B 计划，而甲方也有同样的倾向。也就是说，B 计划其实没有什么不好，只是有技巧地为 A 计划留条后路而已。审核设计确有一定的准则，但并非如科学般严谨，还是存在很多心理因素。

## 汇报前一天的四大计划

**a. 利用"I-N-P-C"架构来迅速组织汇报程序**

20 分钟的汇报,如果内容乏味,气氛沉闷,足以令人昏昏欲睡,甚至让听者无故离场,因此,必须事前对汇报的内容进行细心安排、分段阐释和加强效果,才能让汇报过程顺利进行。

- **"I"(Introduction)所指的是设计项目的"介绍",占 5%**

  介绍的内容包括介绍汇报所需的时间和大纲、团队核心成员的名字及其简历,还要介绍设计师对项目的理解、背景和汇报的议程等。这阶段的介绍约占汇报时间的 5%,也就是说,如果按一个人的集中力最长能维持 20 分钟来计算,这部分所用时间大概只有 1 分钟。

- **"N"(Need)阐述甲方的"需求",占 40%**

  这阶段一般不外乎两大方向,包括设计怎样为甲方带来可观盈利和提升企业形象,这方面可通过项目的市场定位和设计概念的发展过程向甲方进行解释,而这亦是甲方的决策者最关注的议题。能够准确拿捏及表述甲方的真正需求就能建立稳固的信任关系,所以这部分占用的时间也相对较长。

- **"P"(Presentation)是指汇报"内容",占 50%**

  这阶段要交代设计概念的表达手法,如怎样利用不同的设计想法来体现设计的大方向。这部分大概占了汇报时间的 50%,即 10 分钟。这阶段可细分成 30% 和 70% 的比例,即把甲方最关注的地方在前 3 分钟内汇报完成,而其余的 7 分钟集中讲述设计细节,就算甲方的决策者在这阶段离去,也不会对最终的决定产生重大影响。

- **"C"(Conclusion)是汇报"总结",占 5%**

  这阶段是甲方集中力最不集中的时段,所以除了重申甲方的核心需求外,还要重申甲方在汇报过程中曾经表示认同的观点,目的是加强甲方对这些要点的记忆和留下深刻的印象。

## I – N – P – C
## 5%　　40%　　50%　　5%

这四层的汇报结构只是一个参考,而非定律,你可以根据自己对甲方的了解做出相应的改变。一般来说,一家企业的最高决策者,在第二阶段还没有结束前就会离场或失去兴趣。如遇上有这种习惯的甲方,可以把原来的 I(5%)/N(40%)/P(50%)/C(5%)改变成 I(5%)/N(70%)/P(20%)/C(5%),以便预留更多时间向甲方讲述他的需求、设计师的创意来源和问题的解决方案。

b. 怎样提高甲方在汇报过程的注意力？

对一些有高点击率的社交网站进行研究，包括网站用了什么类型的文字，以及句子的长度等，从中可以学到一些心理技巧，我们可以在准备汇报内容时使用。

- 善用"惊喜"

如果你的设计概念能够把握市场的关注焦点，那么你可以在汇报前段把有关的发现以标题方式演示，以赢得甲方的关注。再加上汇报过程中的创意陈述与论证，这样就能吸引甲方的注意力。虽然很多人每天都在浏览社交网站，但能把当中的成功因素学以致用的却很少。

- 以甲方的"问题"作为开端

以甲方最关注的问题作为开端，能有效展示同理心。甲方会对设计师的理解感到放心，对随后的汇报产生浓厚的兴趣。

- 利用"最大化形容词"

设计师利用比如"最大""最好""最差劲"等的最大化形容词来阐述，可表示他的信心和诚恳，能让甲方对他产生信任。根据对比较负面与正面的最大化形容词的研究，读者对前者的兴趣比后者大 60%。比如说，用"我已做出最坏的打算……"的说法来激起甲方对风险的意识，增强他们对汇报内容的注意力。

- 利用"怎样可以"的议题来获得甲方的关注

很多人都不喜欢被灌输信息或教导知识，因为每天都被大量的信息填满大脑。他们反而会对"怎样可以"这个看似主动的议题产生兴趣，因为你可以自主地掌控问题、提供建议和探索其中的秘密。比如说，"你可以用小于一分钟的法则来赢得消费者的注意。"这些都是"怎样可以"议题的一种变体，可以吸引甲方注意。

- "数据"的魔力

有用及可信性高的资料更能增加甲方对汇报的信任。这些数据的魔力远胜千言万语，因为人们倾向对可信性高的消息感兴趣，而忽略尚未确定的消息。除了数据外，实验的结果、专业的评论或是权威书刊的引述等科学性研究也能有效地支持商业性的汇报。利用调研及第三者的信息将"故事"数字化，能令汇报更具公信力。你要习惯通过行业内重要的统计资料来支持复杂虚无的观点。

- 以"第二称谓"来拉近与甲方的关系

多用如"我"或"你"的称谓有助拉近与甲方的关系，让甲方感觉到汇报内容就是他们所关注的东西，例如"以下 3 个观察到的潜在风险与你有切身关系"。

c. 汇报过程前要留意的细节

俗语有云："台上一分钟，台下十年功。"汇报或演说是一项有无限进步空间的技能。汇报过程中要留意和思考的细节可以随着经验的增长而与日俱增，是"激情"促使你对所要汇报的内容乐此不疲。说到底，还是"激情"在发挥作用，技巧还是其次。

- 汇报的时间长度

  汇报的最佳长度是 20 分钟内，因为那是成年人集中精神的平均时间。如果超出这个时间，你就会发觉甲方开始出现小动作，如打呵欠、说话或是发微信等。所以你必须将让甲方点头称是的内容在 20 分钟内交代清楚。如果是大型项目，20 分钟无法完成，那么你可以把 20 分钟作为一个单位，先把甲方最想听到的内容放在前半段的 20 分钟内说完，后半段则对实施的细节进行补充，除了负责项目的经理外，投资者一般对这些内容不大感兴趣。此外，每一张幻灯片的停留时间也不要少于 10 秒及多于一分钟。太短，会令人觉得思路跟不上；太长，则显得你缺乏同理心，浪费甲方宝贵的时间。所以一般来说，一次约 20 分钟的汇报，有 30 ~ 60 张幻灯片就已经足够。

- 汇报前的演练

  除了准备汇报的内容，还需要跟团队进行汇报前的演练。先把汇报内容的脉络记在心里，还要与团队一同感受汇报程序的流畅度、合理度及所需的时间。为了表现团队的激情和投入，遇到大型的项目，还可以演练团队成员间的互动与走位。你可以邀请汇报、语言甚至演戏教练来帮助你量身定制汇报的细节。尽量争取在汇报前获得第三者的意见，使汇报更加完善。

- 汇报的目的

  在甲方面前强调汇报的目的，也是说，要向他们先行交代"为什么你要汇报？"大部分人都不喜欢被别人告诉他们要"怎样做？"或是要"做什么？"除非他们早已对事情产生兴趣或已掌握汇报的整个流程。

- 汇报的出席人数

  汇报出席的人数愈多愈好，因为我从来没有听过甲方投诉出席的人数过多，而只会投诉出席人数过少。参与者过少代表热情投入不足，或是团队不重视项目，尽管团队并非这样想。一般建议最少 3 人，最多 6 人。因为"礼多人不怪""人多客不怪"。

人多客不怪。

- **辅助记忆的窍门**

  拿着稿件阅读台词只会令甲方觉得你对设计不熟悉，甚至怀疑汇报者是否为设计者本人。为了避免不必要的疑虑，你可以把汇报的重点隐藏或是明示在汇报的PPT/PDF文档里，以文字或图像形式显示，用作自我提醒。你可以尝试把整个汇报内容简化成4～5个有意思的英文单词来帮助记忆。一本300页的书大概只有不到8个大的主题，你可以尝试把每一个主题变成一个有关联的英文单词，并把它们串联成为有意思的词语，该词语能协助你清楚汇报大纲，使汇报的顺序不会弄错。比如说，如果汇报的内容包含了创造力（creativity）、联想（association）、放松（relax）和进化（evolution）四大主题，你可以用"C-A-R-E"来自我提醒汇报的次序与架构。

- **汇报前的资料搜集**

  其他要注意的事项还有汇报的语言、汇报的议程、汇报的场景装备、甲方将出席的成员、甲方喜爱听到的说话、形容词或内容等，这些都有讲究，有助了解甲方关注的话题、设计的方向及企业的核心价值等。你可预先把收集到的"提示"融入汇报的文件里。事实上，一个能触动甲方心灵的观点比一百句没意义的论述都有效。

- **为何分析竞争对手的背景能带来决定性的影响？**

"知己知彼，百战百胜。"你与竞争对手最大的区别在于，你知道他们要做什么，而他们不知道你想做什么。那么如何才能做到知己知彼？从失败经验的累积得知、从他们过往甲方的口中得知、从他们过往的作品得知、从企业的网站得知，等等。汇报的形式不能一成不变，因为甲方可能来自五湖四海，有着不同的成长经历，受着不同的文化熏陶和教育。如果你认为可以用一种方式来迎合所有人，这是一种不切实际的想法。甲方的背景分析可包括他们所服务企业的价值观、企业决策者的背景，包括年龄、籍贯、性格、他的下属或过往合伙人对他的主观意见等。

如果要向具有以下6种截然不同性格与行为的甲方进行汇报，则需要采用截然不同的方式来获得他们的信任和认同。

a. 和蔼可亲型代表人物 ——
特蕾莎

跟他们一同游花园、聊聊天、喝喝茶，直至他们要求开始汇报才进入主题。要预留较长的汇报时间，由他们引领汇报的节奏，这样做更能获得他们的尊重。

和蔼可亲型代表人物
特蕾莎

## 第二堂 为何胜利是要做得比好还要好？

b. 逻辑分析型代表人物 ——
爱因斯坦

汇报的内容要有充分的数据和实证支持，否则，如果采用太感性的字句或试图用没有实证的调研来说服他们，你会受到强烈的质疑。

逻辑分析型代表人物
阿尔伯特·爱因斯坦

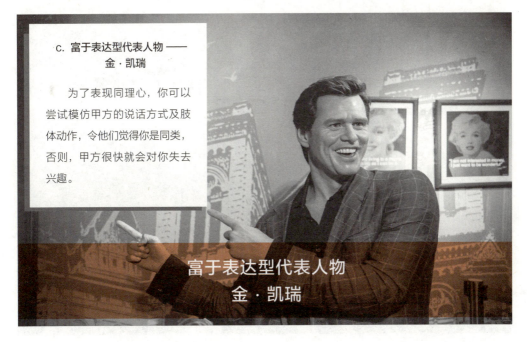

c. 富于表达型代表人物 ——
金·凯瑞

为了表现同理心，你可以尝试模仿甲方的说话方式及肢体动作，令他们觉得你是同类，否则，甲方很快就会对你失去兴趣。

富于表达型代表人物
金·凯瑞

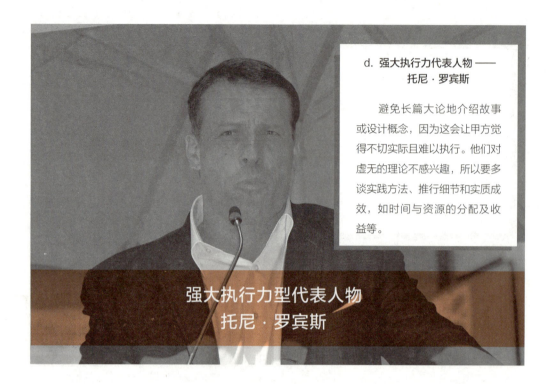

d. 强大执行力代表人物——
托尼·罗宾斯

避免长篇大论地介绍故事或设计概念，因为这会让甲方觉得不切实际且难以执行。他们对虚无的理论不感兴趣，所以要多谈实践方法、推行细节和实质成效，如时间与资源的分配及收益等。

强大执行力型代表人物
托尼·罗宾斯

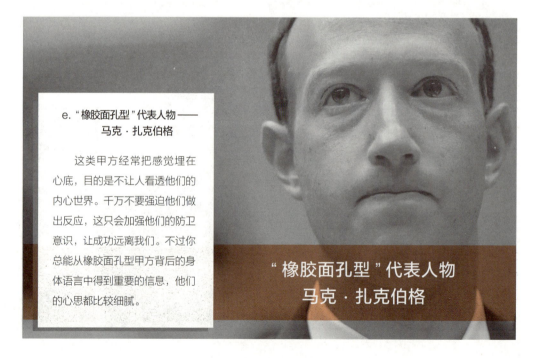

e. "橡胶面孔型"代表人物——
马克·扎克伯格

这类甲方经常把感觉埋在心底，目的是不让人看透他们的内心世界。千万不要强迫他们做出反应，这只会加强他们的防卫意识，让成功远离我们。不过你总能从橡胶面孔型甲方背后的身体语言中得到重要的信息，他们的心思都比较细腻。

"橡胶面孔型"代表人物
马克·扎克伯格

第二堂　为何胜利是要做得比好还要好？

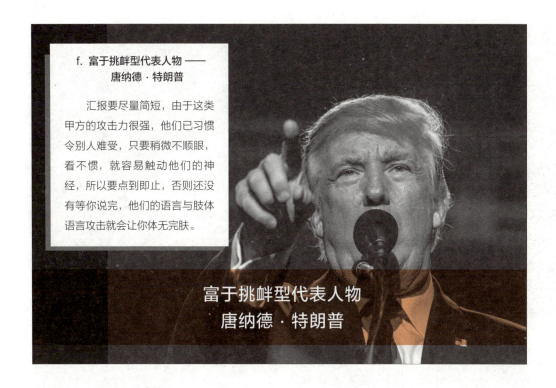

**f. 富于挑衅型代表人物——**
**唐纳德·特朗普**

汇报要尽量简短，由于这类甲方的攻击力很强，他们已习惯令别人难受，只要稍微不顺眼，看不惯，就容易触动他们的神经，所以要点到即止，否则还没有等你说完，他们的语言与肢体语言攻击就会让你体无完肤。

富于挑衅型代表人物
唐纳德·特朗普

汇报的形式可以随着以上6种类型的人格而变化。你可以浏览视频网站上的影片，尝试扮演和代入不同汇报者，去感受他们的心理变化，纵使他们并非属于你的性格类型，也能找让你到比书中建议更佳的应对方法。如果最后你无法代入该汇报者角色，可以邀请其他人代为效劳。

### 汇报前一小时

汇报前的一小时，必须从心理与生理方面做好准备，只要你仍感到有点紧张及不自在，甲方都能感受得到，并影响他们的信任；相反，如果你能表现出投入和自信，情绪也会变得正向。

> 由于身心是相连的，你可以通过做出以往在胜利时常做的动作来克服怯场心理。

## 汇报前一小时的三种心态

### a. 怎样缓解怯场的心理？

汇报前感到紧张是很正常的，就算是最有经验的司仪或演说家，也会出现同样的状况，只是他们的紧张情绪平复得较快而已。解决方法之一是提前到汇报地点附近走走，或喝杯热饮料，好让身心先行暖和起来，特别是在寒冷的季节，因为寒冷会令身躯颤抖加剧。你还可以提前到达甲方的企业，在卫生间里用力地揉搓绷紧的面部肌肉，这会让微笑会变得更自然，否则僵硬的表情会影响甲方对你的信心，甚至怀疑设计并非由汇报者主创。由于身心是相连的，你可以通过做出以往在胜利时常做的动作来克服怯场心理，也可以通过回忆最近一次假期的愉快心情来令身体语言显得更自然。

第二堂　为何胜利是要做得比好还要好？

b. **如何调节情绪？**

你应该开始集中"注意力",尝试闭目想象汇报前的最后一次演练,在脑中观想汇报过程的每一个细节,思考甲方将会提出的问题,尽量把整个人的情绪控制在一种稳定且可控的状态。你要重复想象"胜利"以后的情景,令自己的正能量能通过眼神乃至声调从内至外显现出来。就算汇报者的人数不止一人,但作为整个汇报过程的主导人,你能引发极大的正面作用。

c. **为何要做最坏打算？**

除了准备 B 计划外,还要对甲方激烈且具攻击性的批评做好心理准备。首先,你要相信那些负面的批评不一定是因为你的设计出了问题。在汇报当中,总是可能出现一些令你难堪的人。他们是"隐藏杀手",因为他们早准备好说一些为难的话,但"实力胜于雄辩",虽然他们的背后可能存在更多的政治或不为人知的因素。尽管设计确实出现问题,但你仍需要保持正向思维。说白点,在相对世界里,不会有设计是无懈可击的,但总能找到妥善解决的方法。

要记住,任何与甲方的争执都会令你们无法达成共识,所以要预先对类似情景准备好应对方法,这反而能令你表现得更加自信。此外,汇报时还有可能出现意想不到的情况,包括甲方参与的人数大幅增加、汇报场地的安排出现问题等不可控的情况。

## 汇报前一小时的三个注意事项

a. **为何需要提前 15 分钟到达？**

- 守时是专业的表现 —— 现今设计师的汇报场地可能分布在中国各省或世界各地,你确实需要给未能预料的情况预留更充裕的时间,如交通意外、人为事故或恶劣天气等,以免因为迟到而取消整个汇报安排,招致不必要的损失。

- 布置汇报场地 —— 必须提前 15 分钟到达汇报现场,以便布置你的舞台,因为设计师的汇报场地就如演员的表演舞台。譬如说,手提电脑的摆放位置是否适当,汇报场地的投影设备是否安装无误,汇报过程中的移动路线是否畅通无阻,先行了解团队与甲方决策者的座位,以及预先调控现场的灯光亮度等。不过,不是所有汇报场地都能有布置时间,例如在一些设计竞标会议中,通常已有一班评审团在等着你,你最多只有数分钟的时间来布置现场,这时候,你必须在甲方面前发挥团队的合作精神来共同完成现场的布置。

- 营造汇报前的气氛 —— 你可以利用布置舞台以外的时间来营造汇报前的和谐气氛,包括与甲方寒暄和观察甲方决策者当天的情绪等。

b. 有哪些容易忽略的细节？

- 不要吃甜食 —— 在汇报前吃甜食会容易生痰。如果汇报期间经常清理喉咙，就会阻碍汇报的节奏，令甲方听得不舒服并动摇他们的信心。如果真的想吃甜食的话，可以在汇报后吃，当作给自己的奖励。

- 大清早的汇报 —— 如果需要在早上进行汇报，声带还没有充分"苏醒"，以致声线无法"打开"，令你在汇报时显得有点尴尬。我认识一位歌唱老师，她指出只要喝点开水就能解决这个问题。

- 汇报前的文件处理 —— 一般甲方会要求设计方把汇报文件交给他们先行阅览，但最好能婉拒此要求，因为如果甲方在设计师汇报时阅读文件，他们就没法集中精力去倾听，以致整个汇报失去吸引力，有很大可能会因为无法理解汇报文件内容而产生负面印象。所以应该在汇报完毕后才把文件给他们。

- 设计团队的衣着打扮 —— 据统计，别人对你的印象是在小于百分之一秒的时间内获取的。大部分人，包括甲方都会接受设计师的衣着打扮比较有个人特色，但你不用刻意地去打扮，只要团队之间对衣着标准有最低限度的默契就已足够。如果对衣着打扮没有什么信心，可以请教你认为有品位的友人或同事，征求他们的客观意见。

c. **怎样安排汇报时的座位与移动路线？**

- 设计师与甲方的座位，以及设计师汇报时的移动路线最好能预先安排。右图所示是一个标准会议室的布局，你要提前了解甲方决策者的座位，因为这样才能确定汇报者所坐的位置；决策者一般只有两个选择——A或B的位置。你可以事先询问甲方以了解决策者的习惯，如果他选择A，你一般有两个选择。第一，汇报时坐在②的位置上，但汇报后却移动到①的位置来靠近决策者，以便解答他的问题；第二，如果他选择B，你可以先坐在②及汇报后移去③的位置来面对决策者，理由与前面相同。而汇报者应选择坐在②的位置进行汇报，因为这样可以在投影屏幕与座位之间来回走动，增强汇报过程的灵活性，这也是一个展示设计师激情与自信的有效方法。虽然激光笔的使用已很普遍，但不要用它来代替你的移动。还有，如果可能的话，设计师最好选择靠近会议室入口的位置，因为这样可有效防止决策者随意离开房间，争取让他停留更长时间来听取汇报，毕竟如果汇报最后需由其他人向决策者进行转述，你将会失去很大的优势。

第二堂　为何胜利是要做得比好还要好？

- 事实上，许多汇报场地的安排都需要随机应变。比如说，不同形式的会议桌的座位安排，还有不同场地的变化，在这种情况下，你的移动路线亦须随场地而变化。如果能理解在汇报时所需关注的要点，就不难找到最适合自己的方案。甚至可把部分汇报内容贴在决策者正对的墙上，令汇报焦点从一个变成两个，这样做的优点是能保持决策者的精力集中和兴趣，还可以增加你的移动机会，保持汇报的灵活性。

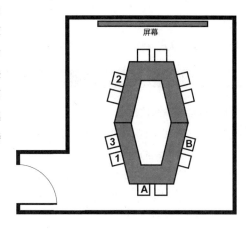

## 汇报进行中

当你熟练掌握汇报的技巧后，就有良好的心态促使技巧的顺利运用。除了决定人生的成败，心态还能决定汇报的成败，你的心态将影响着汇报内容的可信程度以及甲方可能的决策。以积极的心态面对汇报，你能充满自信，并能很大程度接近最初规划好的目标，越过汇报过程中遇到的各种无法预期的障碍。

### 汇报进行中的 6 种心态

a. **制造正向结果的动力**

完成汇报后跟随团队去喝啤酒是推动汇报者将汇报做得更好的动力。动力可能因人或团队而异，这已变成设计企业的一种文化或习惯，可令团队心生向往而更加努力。

b. **曾经胜利的感觉很有用**

2006 年世界排名第二的中国女子乒乓球选手郭跃，在国乒女队世乒赛选拔赛的决赛中战胜当时世界排名第一的张怡宁，拿下第一张第 48 届不来梅世乒赛团体赛入场券。赛后她接受访问说："曾经胜利的感觉对获胜很有用。"这也是心态影响成果的例子。曾是世界排名第一的退役网球男子网球选手皮特·桑普拉斯（Pete Sampras）曾说："顶尖网球选手与排名 50 位以下的选手最大差距就在于自信心。"

"曾经胜利的感觉对获胜很有用。"

郭跃

c. 习惯以"方法主导"解决问题

拥有"方法主导"思维的人都充满正能量，受人欢迎，因为没人喜欢与经常抱怨的人共事。"方法主导"会令人感到充满希望，因为每当遇上困难的时候，他们都会抱着积极的态度，寻找方法去解决问题，令团队"迷而不失"。

为了习惯以"方法主导"思维解决问题，可以进行以下"一负三正"的训练。即是：每当头脑中出现一个负面思想的时候，必须以三个正向的思想去迎击它，慢慢地，整个人的心态也会出现变化。

# 1-ve / 3+ve

你还可以给愤怒、忧虑、自责等负面情绪一个正面或可爱的名字，如炽热朝阳或精灵宝可梦，尝试将它们形象化，你会发觉负面思想顿时有所缓解，因为这些"隐形怪物"已被量化，得到控制。

d. 把怯场心理变成正能量

"忧虑扩大会变成恐惧。"就算是最有经验的司仪也承认他们会怯场，只是他们能更快地平复心情。CBS的已故著名播音员爱德华·默罗（Edward R. Murrow）曾说："优秀的演讲家很清楚害怕的滋味……专家和新手的唯一区别就是，专家能很快地控制心中的恐惧。"戴维·沃伦斯基（David Wallechinsky）等人于1977年出版的《清单之书》（The Book of Lists）中，列出了人们所害怕事情的清单，

其中，在众人面前演讲为恐惧之首，而死亡只排在第7位。怯场会令"杏仁体"发出警号，引发生理反应，如露出害怕的表情、心跳加速、血压提升和肾上腺素分泌增加等。这些是协助人遇险时逃离现场的生理准备，你可好好利用这些附加的能量来宣泄恐惧，提高汇报时的注意力，但先决条件是要将恐惧转化为正能量。

e. 不能直言实时的感受

在与甲方互动中，有时直觉或许会告诉你对方的某些行为或操作代表着什么，比如说，对方说话方式的转变、细微的身体语言或周围怪异的气氛等。不过你不要立即把这些感觉表达出来，中国文化推崇谨言慎行，说话容易伤害他人，话说了就不能收回，要等到适当时机才去求证。

## f. 不用害怕表现真实的自己

2015年,娜塔莉·波特曼(Natalie Portman)在哈佛的毕业演讲中曾说:"拍《黑天鹅》时,我得到一个启示,那就是当一个芭蕾舞者的技巧达到顶峰后,要想有进一步的突破,变得与众不同,就要有赖'怪异'行为或'瑕疵'。"例如,有一名芭蕾舞者因转圈的轻微不平衡而出名;从技术上来说,一个人永远不能做到最好,总有人比你跳得更好,有更优美的姿态,所以你唯一能做的,就是发展自我特色。相信大家都会认为甲方喜欢一个毫无瑕疵的汇报,但很多时候,有少许缺陷反而更能获得对方的信任,可以去接受它们。

"拍《黑天鹅》时,我得到一个启示,那就是当一个芭蕾舞者的技巧达到顶峰后,要想有进一步的突破,变得与众不同,就要有赖'怪异'行为或'瑕疵'。"

娜塔莉·波特曼

下面列出4个一般人都会试图掩盖的性格缺陷,但是按照研究结果,它们并没有一般人所认为的那样糟糕。

- **"容易感到尴尬"**

  有研究显示,一般人对容易感到尴尬的人会有好感,更容易与其合作和给予信任。

- **"喜欢与他人分享"**

  研究结果显示,如果你能逐渐分享私人资料,或是不惧怕在别人面前展示脆弱的一面,则有助于建立亲密的人际关系。

- "爱说谣言"

  如果你爱说闲话,并非所有人都会觉得你很讨厌。根据研究,如果你与某人分享一些不违反社会道德的谣言,这表示你关注和信任他,有助于拉近两个人的关系;不过,如果谣言是不道德的,也许一时会令人靠近你,但这种关系并不持久。

- "异常地老实"

  过分老实确实会为你带来麻烦,虽然会让你不好过,也总能让人觉得你是真心的。研究指出,如果你爱表达真实的感觉,最后你总能与人愉快地相处,获得更大的满足感,尽管过程中可能有争执。虽然这不是必然的,但坦率的人确实能获得更好的友谊和爱情,因为他们都是真实的人。

进行汇报时,你的表情、行为及动作不要矫揉造作,或勉强而令自己觉得不自在,所谓相由心生,心正,行为及面容自然会给人良好印象。在社会心理学中,面对不同的人,如陌生人、熟悉的人和亲密的人时,你要"心中有数"。因此每个人都最少要有两个面孔,一个是面对公众的,另一个则是面对自己的。不过,你不仅要向甲方展示"公众面孔",还要在某程度上向他们展示"私人面孔",坦诚相对能增进甲方对你的信任和减少疑虑,而不会让甲方觉得你过于客套,甚至是假惺惺的。你要随时准备能公开与不能公开的隐私,比如说,你可以说出对某些事情的主观看法、对某人的一些感觉或儿时的一些经历等。

## 汇报进行中的三个实战技巧

**a. 窍门虽小但效用极大**

以下的 11 个细节都是书本以外的实战技巧，不要因为技巧太多而感到混乱。其实懂得开好一辆车也是不容易的，只是你已熟能生巧，对开车的动作形成习惯。你也可以以相同方式把以下的细节变成习惯，做好"实时准备"。"实时"与"准备"看似矛盾，因为要准备就不会是实时做的，其实并不然。一个好的汇报其实需要有充分的准备，但汇报时却要表现得像是没有准备的即席表演一样，让甲方感受到你自然流露及由心而发的自信。其实，越是即席的演示，越需要充分的准备。

- **"善用记忆"**

  不要阅读讲稿，这只会令你缺乏激情，也会令甲方怀疑汇报者是不是原创人。如果你在一天前已做好充分准备，应用前面所建议的方法来帮助记忆。

- **"消除杂音"**

  事前把汇报录下，听一下有什么需要完善的。你会发觉在汇报的过程中听到自己经常重复发出一些无意义的杂音，如"err""umm"或"emm"等，这些杂音需要消除，你可以用"停顿"取而代之。一般来说，每次停顿不适宜超过 6 秒，除非你想利用停顿带来预期的效果。如果因为这些杂音而令甲方听得不爽，则会影响汇报的效果。

- **"慎用微笑"**

  微笑能为汇报带来正面的影响，但有时微笑也是一种不自然的心理反应，目的是掩盖不自在的感觉，比如说，傻笑就被认为是表示反对及不高兴的一种方式。原因可以是对设计缺乏自信或是想做出掩饰等，这些会令甲方对设计师产生疑虑。谨记，充满自信的微笑是个人魅力的表现。

- **"巧用激光笔"**

  激光笔只适合在汇报后的讨论时使用，在汇报过程中要慎用，因为它会降低你的参与度。除非要指示的图像是你的手指无法触及的，否则建议混合使用激光笔和手指。

- **"当个导游"**

  参加旅行团旅游时，导游一般会从一个景点的文化、历史开始介绍，而不会直接从它内部的装潢开始介绍。你的汇报也需要按照设计过程的顺序来展开，使甲方清楚明了你的计划。

- **"当个交通警察"**

  在汇报的过程中，总会出现一些意想不到的事情，如有人提问一些不相关的问题，或是决策者要缩短汇报的时间等，这些都有可能令汇报达不到预期的效果。如果你是汇报者，你必须

拥有丰富的经验来调节和把握汇报节奏及议程，即时做出应对。你的角色就像交通警察一样，有条不紊地维持马路上的秩序。

- "你也是视觉辅助工具"

这里的视觉辅助工具泛指常用的Powerpoint、模型、动画、样板等。使用它们时都要谨记"KISS"，即"保持简短"（Keep It Short & Simple）。其实你和团队均是在视觉辅助工具的范围之内。比如说，团队之间的移动和汇报者的谈吐等，都必须表现出默契与熟练。要能得到甲方的信任，除了需要甲方相信你的设计是可行的以外，汇报者，即主创设计师与用作汇报的文件也必须同时出现在甲方面前，而非躲在桌子的一角甚至缺席。

- "不要祈求谅解"

如果因汇报者身体不适或其他任何原因不能出席汇报，以致汇报的成效打了折扣，那么你应该更改汇报时间，或改由其他团队成员代替。最不合适的做法就是在汇报前，祈求甲方谅解汇报的质量会因个人健康问题而受到影响，这不是专业的表现。其实，在很多情况下，甲方不会察觉到汇报者的少许不适，事先做出道歉只会显示你的自信不足。

- "燃起甲方的情绪"

甲方可能并不完全明白汇报的内容，但却会记住你在汇报过程中怎样触动人心。"说故事"是一种诱导甲方情绪的有效途径，你可尝试把设计概念及设计意念的产生以故事的形式表达出来，如果故事的内容能与甲方的关注点联系起来，你就有更大可能燃起甲方的情绪。

- "避免专业词语"

甲方相信你，是因为你拥有专业知识，能为他们

"如果你不能简单地解释它，则表明你还没有透彻地理解它。"

爱因斯坦

排解疑难。但是更好的专业表现应是将你的专业知识以最简单的方式呈现给甲方。爱因斯坦曾说："如果你不能简单地解释它，则表明你还没有透彻地理解它。"

- "善用同理心"

在汇报的过程中，你的设计可能面临甲方许多的挑战。你只要谨记，只有"共识而非争执"才能为你带来正面的结果。一般的情况下，实时的答案并不足以安抚甲方的不安；相反，用同理心去关注甲方的问题，才能了解甲方的核心需求。如能气定神闲地重复甲方的意见，将它们细分并推敲甲方当时的感受，就能有效地表现出团队对项目的重视和尊重。

b. **身体语言比语言重要**

他人可在瞬间获得对你的印象，绝大部分的信息都来自你的"非口头语言"。根据艾伯特·麦拉宾博士（Dr. Albert Mehrabian）对非语言的研究，身体语言，包括面部表情、姿势、动作与声线等，比口头语言所提供的信息要多13倍以上。"第一眼"的印象会给你以后的汇报带来举足轻重的影响，它是你非口头语言散发出来的观感的总和。有研究指出，一系列的身体语言有助于提升个人魅力，包括平衡手势、快速的语调、强烈的情绪表达、微笑及头部晃动等。以下十几种遍及全身的信息系统是非口头语言的一部分，但却是非常重要的部分。所谓"相由心生"，你的心态就是驱动非口头语言表达的关键。

"根据对非语言的研究，身体语言，包括面部表情、姿势、动作与声线等，比口头语言所提供的信息要多13倍以上。"

艾伯特·麦拉宾

- 眼睛

只有甲方感到自己的想法获得尊重时，他们才会愿意听你的话。你要谨记汇报的对象是甲方，而非投影屏幕或是计算机屏幕，所以要用最少 90% 的时间去跟甲方进行眼神交流，尤其要留意决策者的身体语言，这些身体语言隐藏着比口头语言更多的信息。不过，由于过分紧张，整个汇报过程中，很多人的视线只集中在投影屏幕上或落在决策者的身上。

不论人数的多寡，你可以将"观众"分成不同的板块，并与他们保持视线接触。你要以 7:3 的比例来注视决策者与其他人，包括自己的团队。为了避免机器式的"眼神扫描"，你要采用"一眼神一思路"的方式来移动视线。也就是说，在思路转变的时候才转变视线。因此，每一个"观众"都会觉得你在跟他说话。

一眼神一思路。

你还要尽量避免负面的眼神，如翻白眼或过于锐利的眼神，这些令会甲方避开你的视线和感到不安。甲方能轻易看出你是"目中无人"还是"目中有人"，事实是，"目中有人"必先心中有人，否则那种眼神比鬼眼还可怕。怎样的眼神才算"目中有人"？你可以参考李小龙的功夫哲学——"可刚不可硬，可柔不可弱"。

怎样的眼神才算"目中有人"？你可以参考李小龙的功夫哲学——"可刚不可硬，可柔不可弱"。

人面部的21种表情是通过43块肌肉形成的。

- **面部表情**

  人面部的21种表情是通过43块肌肉形成的。就算是专业的演员，也得用心去演绎各种表情，因为那43块肌肉是由内心控制的。

  简单地说，若要表现得正面和自信，你的心要先认为自己是正面和自信的。我相信，如要感染别人，先要感染自己。

第二堂　为何胜利是要做得比好还要好？

如要感染别人，先要感染自己。

- 腿部

腿能让你随意拉近与别人之间的距离，是除了眼睛以外第二重要的身体语言。现今的汇报，单凭有价值的信息已不足以吸引观众的注意，你更需要与观众建立不能抗拒的联系，如尝试靠近并鼓励他们积极参与。但你还得注意人与人之间的心理距离，不同的文化有不同的标准，千万不能超越这个距离，因为闯进别人的"私人空间"会被视为严重侵犯，使人感到压力、产生焦虑，从而影响关系的建立，所以你要慎用"距离"这把双刃剑。

汇报期间必须保持有限度的移动，这可以防止甲方由于长时间保持不动而感到困倦。你可预先把汇报舞台从一面变成二面或是三面，让你的移动显得更合情合理和更自然。这将有效地获得别人的注意和赢得信任，还能有效地让会议中每一个人保持清醒。

腿部的走动也较容易获得甲方的认同。比如说，踱着步说话表示你正在思索，并非在念台词，而是正在努力地把各方的意见融合。你可以尝试用两臂交叠和深呼吸的动作来强化身体语言。

汇报时的腿部移动除了能带动气氛外，更重要的是还能令决策者的情绪因受感染而一同起伏。这时候，汇报不单是由汇报者一人带领，还包括决策者的参与。只有当甲方离座参与，双方才有机会建立信任。

- 头部

  很多时候你由于过分紧张而感到肌肉僵硬，使头颈变得绷紧，这种情况大多出现正在接受访问的人身上，但这种情况跟新闻报道员或是国家领导人在镜头前发言时，头部保持笔直，看似僵硬的情况不同，因为那是受拍摄时的限制。说话时头部能随着说话的内容而晃动是自信和热情的表现。你不用刻意去晃动头部，只要心情放松，头部就会自然晃动。

- 口腔

  口腔肌肉很容易因为心情紧张而绷紧，特别是在寒冷的天气下更容易出现嘴唇颤抖。如果天气寒冷，可在汇报前的 30 分钟先在汇报地点的周边多走动，直至身心感觉温暖，或是到卫生间内搓揉面部，这些都是有效放松口腔肌肉的方法。甲方不会理会你是否因为天气寒冷或过分紧张而导致口腔肌肉绷紧，他们只会认为你对设计没有信心或是对设计有所隐瞒。

- 打扮

  比如说，独特的发型确能加深甲方对你的印象，并作为一种有效的非语言沟通工具。如特朗普在 2016 年美国总统选举初期的发型，就给人们留下深刻的印象。打扮离不开衣着和饰物的配搭，一般甲方会接纳设计师的时尚打扮，只要不是过于奇特就可以了。除非甲方在汇报前有指定的服装要求，否则只要你感觉舒适和整洁就可以了。

- 手部

  手部会在讲话的时候自然晃动，所以不要刻意地去留意它，除非手部的动作过于夸张或绷紧，或是无意识地放在不太雅观的地方，如手握手放在肚子前或后方，或两臂交叠等。其实最让人感觉舒服的姿势就是把双手垂在双腿的两旁。虽说手部会随着说话而晃动，但有些动作还是可以刻意地用来表达一种信心和权威，如平行手势、括号手势和握拳都能加强演讲的可信度。

- 手指

  为何要把手部和手指分开来讨论呢？手指能令手部动作变得更优美，它是整个手部的标识。如果你习惯以"指挥"的方式与甲方沟通，这会产生不良的效果。美国前任总统比尔·克林顿在演说时喜欢用拳头来代替指挥的手势以巩固重点，这减少了指挥手势的攻击性。中国的一些男生习惯留长尾指的指甲，民间相信能帮助运势，带来好运。如果是向本土甲方汇报，他们会比较容易接受，但如果甲方是外国人，留尾指指甲很有可能会令他们费解而产生不良印象。

- 肩膀

  肩膀不是一个展示正面信息的身体部分，如耸肩会给人漠不关心的感觉。该动作可能只适用于你遭受到猛烈抨击的时候，可助你解围和阻止对方的激烈提问，就如特朗普的招牌动作。但在汇报过程中，肩膀并不需要有太大的动作，甚至没有动作更佳。

- 声音

  声音是一种有影响力的工具，极具感染力，可以吸引甲方的注意力和传递重要信息。不过当你紧张的时候，声音就会开始颤抖和变得嘶哑，甚至可能出现自言自语或口吃的情况。

  你要经常训练负责发声的 3 个主要器官，包括嘴唇、上下颚和舌头。你可以每天放声朗诵数分钟来强化它们，直至将朗读变成习惯。你很快就会感到说话变得有力和有层次感。

  你的声音也能表现出"同理心"。比如说，模仿甲方的口音、说话的节奏和喜欢用的字眼，甚至把他们惯常的手势加入汇报中，这样能有效地获得他们的信任。

  声音通过 3 种方式来表达，包括声调、节奏和音量。

    声调

    根据心理学家的调研，深沉的声调能令男性显得更有知识、权威和财富，但女性声音低沉则会起到相反的效果，让人觉得她们能力不足、无法信任，但这并不表示男性的声调要因而刻意深沉，而女性的声调要表现得娇嗲。自然的声调百战百胜。

    节奏

    说话要有"快、中、慢"的节奏变化，甚至用间歇性的"停顿"令汇报更具感染力，特别是在强调重点的时候，停顿能给自己更多的思考时间

去组织余下的汇报内容。在汇报过程中，经常会有一些扰人的环境因素或甲方的负面反应影响，此时可以通过前文所述的"一负三正"的方法来消除负面情绪，令语调与节奏能协调一致。

音量

汇报时的音量控制有如收音机音量的调控，你可以通过自我测试或根据同事或朋友的意见来做出调整。使用麦克风会与观众有一种无形的隔阂，是否采用麦克风要视汇报场地的大小而定。练习以丹田呼吸的方法来发声，有助于舒缓紧张情绪，令你显得从容不迫，还能避免由于呼吸而带来的耸肩等负面身体语言。

此外，瞳孔和魅力也是汇报中须注意的因素。

瞳孔

瞳孔的大小是难以自由控制的，因此瞳孔可以真实地反映人们的真实感受，如甲方的瞳孔扩大代表他们对你的设计感兴趣和认同；相反，瞳孔收缩即代表他们不赞同你的观点。
荷兰心理学家塞巴斯蒂安·马可（Sebastiaan Mathot）及斯特凡·范·德·斯蒂格谢尔（Stefan Van der Stigchel）的实验显示，瞳孔不仅会对环境的光线做出机械式的反应，还会告知你对方的情绪和意向。你可以透过别人的瞳孔来判断他们说话的真实性。

魅力

魅力原指某人拥有与神灵联系的神秘力量，但魅力并不神秘，神秘的是它背后的激情，激

情与魅力有着密不可分的关系。一个有魅力的人不用发声也能拥有一种亲和力，传达一种信息，不用透过语言、眼神或是动作来传递信息，而是以一种可感而不可观的气场，深深地吸引着他人。

魅力不是刻意练习就有成果的，也不会经常散发出来，如果一个人时刻都充满魅力，很大可能是假装的。因为一个人的魅力是跟他们的激情挂钩的，只有在他们演绎激情时才会散发魅力，而平时去买比萨、排队买车票、洗衣服的时候魅力会消失得无影无踪。人类是最棒的测谎机，能在17微秒内侦测到别人的谎话，包括魅力是否真实。真正的魅力应是能够感染别人，让别人同样地感觉到你的魅力。

汇报可以通过"即兴表演"而变得纯熟。大企业如谷歌、百事可乐及MCKINSEY都把"即兴表演"纳入自己的培训课程当中。引入突发情景，如跳舞或歌唱，能实时引发团队的协作精神、发挥创造力及面对不确定因素时积极调整心态。

逼迫团队成员走出舒适区也是未来领袖要面对的事情。他们要在知道与不知道的事情上"搭桥"，即席互动的"即兴表演"能令团队成员意识到自己的不足之处、身心变化，增强适应能力。

突如其来的事情并不仅在课堂里发生，还会时时刻刻在商业世界中发生。"即兴表演"课程会强迫学生进行练习，可令他们成为更优秀的沟通者。

第二堂 为何胜利是要做得比好还要好？

## 汇报后解答问题

### 目的

一般在汇报以后你才有与决策者交流的真正机会，包括问题的解答和与决策者对话等，所以要好好利用这段时间来巩固前面的汇报，因为回答问题的方式能说明你是一个怎样的人。

回答问题的方式能说明你是一个怎样的人。

### 汇报后答疑的 8 种心态

对汇报后答疑的准备跟汇报前的同样重要，你的专业表现、遇到质疑时的心态、对项目的理解程度和团队之间的默契等都会一一地展露在甲方眼前。

**a. 以退为进**

当汇报遇上猛烈甚至是负面的批评时，你先要以"同理心"令对方放下防备，然后才能有机会沟通。俗语有云："解释等同掩饰"，也就是说，解释是有必要的，但不要过于激动，最好在完全倾听后再安然而有条理地进行解释。此外，你的解释亦可能显出甲方意见的无知或疏忽，所以必须在合适的时间，利用尊重的态度来应对质疑，学会避重就轻。

b. 别上当

当你被恶意攻击的时候，身体的防卫机制就会随即启动，心跳加速、手心冒汗、面部肌肉绷紧，此时你很容易上当。在这个时候，你倾听的技巧会顿然消失，回答问题时会显得木讷，甚至有时目露凶光。所以你除了要做最好的打算外，还要作最坏的打算。而当最坏的状况发生时，你要表现得从容不迫，而非怒气冲天。接受别人的批评远比读一百本书更有实用价值，哪怕批评意见似乎愚笨；至于别人的表扬，淡然处之即可。

汇报中总会有些人因为某种原因而试图控制你的情绪，来实现他们的某些阴谋，甚至刻意地令你感到愧疚。如果你上当了，你就失去得到信任的可能。哪怕是设计存在不足的地方，你也应把精力集中在获取更多意见和为下一步的行动作好准备上。"你要学会认真地听取别人的批评，而不要认为他们是在针对你。"

c. 方法导向

前文已有所述，"方法导向"的反面是"问题导向"，很多人习惯制造更多的问题来掩饰自己的不足，不要为甲方制造更多的问题，因为这并非甲方聘请你的原因。善用"方法导向"的人会正视而非逃避问题，这会令整个汇报变得正向，令甲方奠定对设计师的信任基础。

d. 完了吗？

不论甲方的意见是多么的无理，最后令团队所花的所有努力付诸流水，都必须在完全离开甲

"你要学会认真地听取别人的批评，而不要认为他们是在针对你。"

—— 希拉里·克林顿

方的范围后，才尽情地发泄怒气。就如演员在没有听到导演喊"CUT"之前，就要继续演他们的戏。如果很不幸地让甲方员工听到你的负面言辞，你辛苦准备的汇报就告吹了。

e. 看见"看不见的"

中国人说话常习惯只说一半，另一半则要你去意会。能明白甲方说不出的意见，才能代表你对本土文化的了解；说白一点，这样你才能成为前文所说的"自己人"。就算不明白甲方的意思，也不要实时表明，而是在事后再向甲方的下属询问。如果你的问题令甲方的最高领导哑口无言，就会让他们失去面子。

f. 不要造谣

千万不要在甲方面前说竞争对手的不是，虽然他们可能正以相同的方式对待你。所谓"明人不做暗事，真人不说假话"。你可以因为造谣或讲是非而获益，为了生存而不择手段，但是你的企业文化也会因此蒙污。就如孔子在《论语·述而》中所讲的"君子坦荡荡，小人长戚戚"的哲理。

g. 自我对话

"自我对话"是一种面对逆境时自我提醒与自我鼓励的方法，可以让你保持正面的心态。当负面情绪冲击自身的时候，你可以用"幸好"这两个字来逆转自己的思维。例如：

- 我感到十分内疚，"幸好"我认识到内心最痛苦的事情也不外如是。
- 我的大限将至，"幸好"新的开始指日可待。
- 我决定放弃了，"幸好"我可以尊重自己的选择。
- 我的设计已完全白费了，"幸好"这帮助我找到了正确的方向。
- 我已经无路可逃，"幸好"我已经历人生最困难的时刻，以后还有什么可怕的？

当你持续这个练习，思维就会变得正向，世界仿佛充满了希望。试问谁会愿意跟一个经常抱着负面思想的人合作或保持一段长久的关系？

h. 预视问题

按照过往的经验，大致预测甲方将要发问的问题。你可以选择在汇报中全部解释清楚，无需留待甲方发问，或者你可以把一些简单问题留给甲方去发问。这有助于加深设计师的投入程度，反映设计师对项目的理解深度。

## 汇报后答疑的技巧

在汇报后的问答环节中，解答的技巧跟心态同样重要，可以互相补充。汇报后出现的批评也许远超你的意料，除了要有事前的心理准备外，一些技巧能助你解决当时的困惑，这些技巧是甲方评价你表现的重要一环，绝对不能掉以轻心。以下 8 种技巧都来自我的经验积累。

### a. 同理心

汇报后的最坏情况莫过于你的创意未获批准及计划未能实行，你会听到很多尖锐的意见。在种时候，不要奉承、解释或生气，这些可能会令结果变得更糟糕。你可以用同理心来消除甲方和自己的防卫意识，缓和甲方的情绪，细心听取他们的意见并做出总结和分类。你的专业表现反而能获得甲方的认同，而他们的意见亦会为你下一阶段的行动给出方向，让你明白自己继续下去、停止不干还是静观其变？

你要避免启动自我防卫机制，一旦启动该机制，整个问答时间的气氛都会变得纠结和僵持。甲方要么顿时变得缄默、要么会破口大骂，或者会选择离场，这都是你不想看到的情景。

### b. 把大的问题细分成小问题

甲方的意见一般是零散而混乱的，甚至有恶意的攻击。你能做的是有条理且专业地把一个纠结的意见分解成多个小的问题，甲方也会赞赏你的思路清晰和泰然自若。除了表现出面对问题时的专业态度，这也能令整个汇报会议在一个友好、有条理的气氛下完成。

### c. 倾听、倾听和再倾听

倾听甲方意见是指让他们的说话时间比你多许多，大概是 8 比 2 的比例。除非是甲方要求你实时做出澄清，否则应尽量利用跟他们会面的时间来获取他们对设计的更多意见和要求，千万不要急于解释，须静心倾听。

### d. 扣扳机法

"扣扳机时间"是指从你拿起枪后到发射前一刻的短暂时间。当你不能实时回应甲方的提问或是在短暂"失忆"的时候，你可以重复甲方的问题来争取短暂的回忆时间。比如当甲方问及有关房间面积时，而你又突然忘记了，可以尝试这样回答："房间的面积是……50 平方米。"

### e. 数据胜于雄辩

除了需要估计甲方将会提出的问题外，你还要对已准备好的答案提供实质的资料来进一步解答甲方的疑虑。数据有什么魔力？比如说"中国有很多人喜欢吃面条"与"在中国，100 个人当中就有 75 个人喜欢吃面条"。后者的论据显然会获得更多人的信服。

### f. 选择沉默

如果你对回答甲方的批评没有把握，不要随便回应，因为甲方早已在心里为你评分。保持最低限度的响应和保持沉默是一种稳妥的做法。古希腊哲学家柏拉图曾说："有智慧的人说话是因为他们有话要说，而笨蛋说话是因为他们要说话。"所以沉默是缺乏自信的人最稳妥的选择。

### g. 当设计方案被多次拒绝

设计方案不获批准是设计师的兵家常事，如果出现多次不获批准的情况，可能会影响团队的士气，增加成本，以致遭到甲方解约。前文已有所述，如果设计过程是从美观入手，缺乏设计概念所需的理论支撑，那么设计就已走上不归路，难以翻身。因为毕竟人有了不良的第一印象后就很难再改观。也就是说，如果设计方案曾经不获审批，以后的日子将会荆棘满途，除非能做出结构上的改变，如改组主创团队、重新铺排表达设计概念的故事叙述，获取其他市场上成功案例进行比较，将令甲方有耳目一新的体验。

### h. 给甲方面子

甲方已说出口的意见是从不会收回的，特别是高层领导的意见。所以实时解释从来不管用，就算你的解释是多么有理，结果还是有理说不清。事实上，甲方的意见就算并不中肯，也会因为面子问题而不会坦然承认。所以最稳妥的做法就是倾听。如果你不同意甲方的意见，可在解释前先行预留给甲方足够的尊重和足够的安全感，使他们在听取你的解释前有充分的心理准备。

现如今，许多会议与汇报都是通过视频进行的。相比面对面的汇报，视频汇报会遇上特定的困难，如果甲方对设计方案的一半信心来自项目的设计质量，另一半来自设计团队的激情表现，那么视频汇报效果将会大打折扣。互联网络在不同地区接收的不稳定、对国内外众多视频会议软件应用的不适应及缺乏视频汇报的技巧等，这些都不利于双方的有效沟通，以致容易出现诸如汇报无故中断、设计效果偏差、缺乏互动和读懂甲方身体语言的机会，最重要的是难以建立信任关系，导致设计容易遭到否决。

" 有智慧的人说话是因为他们有话要说，而笨蛋说话是因为他们要说话。"

柏拉图

视频汇报已经成为未来人与人之间交流的新常态,尽管如此,面对面的交流暂时还无法被视频汇报完全取代。人们逐渐熟悉网上沟通,视频软件技术的进一步成熟将降低出差成本,增加交流互动的机会,把人与人之间的距离拉近,打破地域界限并能更有效地管理时间。不过,谈到人与人之间的信任建立和有效谈判,就算网络上出现与你一模一样的"虚拟化身",人们还是更热衷于进行面对面的交流。

孔子在《论语》中说:"学而时习之,不亦乐乎。" "习"指复习,"时习"指学到了知识或本领以后要时时温习(养成习惯),不是很令人愉悦吗?所以,你要把汇报的技巧多演练成为习惯,才能在汇报时收放自如。你的自信程度要像开车一般,不用太多思索,这样你才能驾驭汇报的效果,甚至是结果。不要打无把握的仗,那只会劳民伤财,元气大伤,身为管理者,要清楚这一点。

你的关键是要做好一件事,而不只是做完一件事。你拼搏的目的是令自己的成功更有价值,能正向地影响更多的人,而非为了成功而成功。著名拳击手穆罕默德·阿里(Muhammad Ali)曾说过:"每一分钟的训练都让我感到讨厌,但我告诉自己,不要放弃,现在受苦,余下的人生你就是一个冠军。"

"每一分钟的训练都让我感到讨厌,但我告诉自己,不要放弃,现在受苦,余下的人生你就是一个冠军。"

穆罕默德·阿里

# 107

**第三堂　为何设计师会有"死穴"?**

01　为何设计院校没有这一堂课?
02　中国需要怎样的设计师?
　　1.　设计师需要了解中国市场形势
　　2.　设计师在中国的未来
03　设计师的"死穴"
　　1.　"死穴"1：财务管理
　　2.　"死穴"2：人力资源管理
　　3.　"死穴"3：制订"商业模式"

## 01 为何设计院校没有这一堂课？

如何平衡商业管理与创意一直都是设计教育持续争论的话题。一些声名卓著的设计院校课程偏重创意及社会意识的培养，而其他院校则认为，要培养成功的设计师，除了培养创意外，学校还需要提高学生对于商业管理的认知。

比利时时装设计师华特·范·贝伦东克（Walter van Beirendonck）曾说过："如果设计师不经过高度重视创意的教育历练，未来就连当设计师助理的机会都没有。"设计学院确是培养创意的温床，但是如果缺乏商业管理意识，同样没法提供晋升的机会。加上部分教师的艺术或非商业背景，确难为设计教育提供一个宏观的视野。他们仍然相信学习商业技能的最佳方式是让学生奔赴一线，亲身参与企业的实际运用。然而，并不是所有的实习机会都能让学生们如愿以偿。学生到企业实习，除了体验到基本的设计工作外，就算加上细致的观察，也未必能对企业的企业运作有所了解，机会总是留给有准备的人，如果学生在学习的时候已对商业管理架构有一定的认识，就比较容易从体验与观察中有所得。设计院校需要给学生提供除了创作与技术以外更宏观的商业认知，比如懂得通过管理数据来做出与设计有关的决定，以颠覆的商业模式去占据市场、了解市场变化对业务的影响及懂得管理人才的方法等。

也许你仍会有以下疑问：学习商业管理及市场策略等课题是否会限制设计师的创意？如果花时间去管理团队和财务等事务，那么还有时间去创作吗？那是企业经营者需要关注的事情，为何要设计师参与其中？

如果你也有以上的疑问，那么你已把设计与商业管理分家了。其实它们之间的关系有如"阴阳"角色，能互补长短，最终令双方得以圆满。最理想的情况是：设计师在创作的过程中懂得商业的基本运作，而企业的 CEO 或运营总监要对设计师需要面对的挑战有深入的了解。只有这两者相互补足，才有望使企业持续发展。毕竟设计是与商业挂钩的，设计最终的价值包括满足市场需求、使投资方获得利益，同时令设计企业持续发展。

但现实情况是，大部分的年轻设计师都不了解两者的关系，只关注设计而忽略商业管理的角色，所以在设计的过程中经常表现得心无力。不少设计师都认为商业管理与他们的工作无关，而且相关的课程乏味无趣，因此，只有少部分设计师在工作一段时间以后，才选择深造相关课题。就算你已成为创作总监，如果没有接受过这些商业知识的洗礼，企业 CEO 可能并不会把你的意见当作一回事，因为你们的"语言"和关注点并不相同，那将是一件尴尬和折磨人的事。

为何设计观念及商业观念会出现如此偏差？一

第三章 为何设计师会有"死穴"？

方面，这是因为设计院校没有把两者之间的关系向学生解释清楚，致使学生失去了兴趣。另一方面，学院所邀请的在职设计师亦很少与学生分享实战经验，而是分享设计过程与成果，令学生难以全面了解设计行业，从而产生"商业管理关我啥事"的想法，结果，许多本土设计师的工作偏向艺术创作，缺乏对商业的理解，对甲方愿景没有足够的关注和同理心。

"创意"毫无疑问是设计企业赖以竞争的核心条件，但它只是其中的"一环"，不是所有，你还要了解造就创意的"二环"甚至"三环"。这并不表示你都要成为企业的商业管理人员，但你必须了解"商业管理语言"，才能与不同部门共生共存，避免不同部门之间产生误解与冲突。你至少要了解商业管理的基本原理及它在设计过程中所扮演的角色，因为它是制订企业策略和决定设计方案的基础，如人手的调配、商业合同的含义、工作安排的优先顺序和甲方问题的解决方法等。

如果你早已知晓以上的道理，但却刻意逃避问题，总有一天它会成为你的致命"死穴"。根据中医学的理论，每当人体的死穴被刺激的时候，人们会感到软麻和昏眩，如果不及时解救，就会有性命危险。可以将商业管理比喻为设计师的"死穴"，如果不积极去面对和冲破它们，你将会被市场淘汰。俗语有云："疯癫的人是那些明知路是错的仍要继续走，还祈求获得不一样结果的人。"你想成为其中的一员吗？

疯癫的人是那些明知路是错的仍要继续走，还祈求获得不一样的结果的人。

现实表明，必须以最出色的一面来面对竞争对手，才有获胜的把握。学院或企业要以此理念来培训和发展年轻设计师，使他们成为未来设计界的领军人物，要让他们知道，设计领袖并不是把设计做得漂亮就能胜任的，创造力不仅表现在设计的外观，还表现为在商业模式中发挥无尽的创意。

在设计院校里，学生都梦想成为的明星设计师，这并非市场所渴求的。市场需要的设计师是能协作、思维灵活、领先市场需求和懂得销售和管理等的"全才领袖"。这从世界著名设计院校中学科之间的壁垒开始瓦解的情况就可窥见一斑，设计师可与不同文化及性别的记者、建筑师、社会调研员、品牌专家、电影人、电玩专家、音乐家甚至诗人等协作。有些著名设计学院已增设了商业与协作相关的综合设计课程，如在2013年9月，伦敦时装学院（London College of Fashion）开创了全球第一个时装相关的EMBA课程，使学生能超越自己的专业经验，具有更宏观的视野，如商业策略、财务管理和市场管理等，使学生能够担任更多参与重要商业决策的职务。帕森斯新设计学院（Parsons The New School of Design）亦在2012年推出了"战略设计与管理"硕士课程，旨在弥补现职设计师所缺乏的商业与人才管理等方面的相关知识，提供与市场中的不同专业共同创想的实践经验。虽然如此，如果商业与管理的相关基础理念能更早地融合在本科设计的教学大纲当中，将令更多只关注创作的设计师先行了解商业运作概念，使他们及早领悟商业与创意教育之间的紧密关系。

毋庸置疑，许多设计企业的核心价值都不外乎超凡的创意和拥有激情的团队，而对于商业管理，包括财务、市场经济、人力资源和运营的管理，他们认为只要合格就好了，但绝对不能忽略。设计团队的能力应具有互补的作用，这也是你组建团队和寻找人才的重要基础。

现今设计师的角色，已逐渐地跳出见识广博及知识丰富广博的框架。随着互联网和智能手机的普及，设计师接触到的设计知识与环球资讯比以前要多得多。据统计，2019年中国智能手机用户就已超过8.5亿千万，所以知识已不只是属于某些人的专利，而是为大众所有。从认识朋友到寻找商机和解决复杂的问题，都能在网上轻易找到相关的经验。

任何企业的CEO都十分清楚，拥有"商业知识"与"创造力"的设计师能为企业带来最大的利益；同时拥有专业服务与知识并能适应和巩固企业文化的设计师更是市场中罕有的人才。设计师要能寻找提升自身价值的方法，管理层也要多花心思去留住人才。纵使同时拥有创意与商业知识对年轻设计师是个挑战，但你总要面对这个现实。市场正在急剧变化，特别是在疫情以后，学生亦明白设计以外的商业模式是多么具有颠覆性，期望自己能成为创意与商业融合的推动力。

第三章　为何设计师会有"死穴"？

## 中国需要怎样的设计师？

### 1. 设计师需要了解中国市场形势

中国市场瞬息万变，设计师必须及早察觉市场波动对行业的影响，不能置身事外。

一些传统行业和商业模式将会受到冲击，出现历史性的巨变，以往在旧市场累积的经验已无法应对未来的挑战。也就是说，如果你对现有的商业模式感到很满意且安于现状，明天你就可能会被市场淘汰。如成立超过 130 年的柯达公司没有找到未来的发展方向，以致连续亏损；摩托罗拉和家电巨头夏普与松下也因缺乏创新和产品结构不良，出现创纪录的净亏损。还有颠覆性的谷歌低成本广告商业模型（Adwords），利用其强大的搜索引擎改变广告业的经济结构，锁定具有搜索行为的用户来推送相关广告，并通过用户点击习惯、COOKIES 等方法进一步分析用户的需求。这比传统媒体广告或雅虎网站所投放的广告费用更低且更有成效。面对严酷的市场竞争环境，世界财富巨头排行已产生巨大变化，来自全球科技革命、产业革命的逐步积累，催化互联网科技新贵的裂变，成为支撑世界经济动力之源。

企业家们总喜欢把"颠覆性"挂在嘴边，要知道，单是把产品设计得更好、更便宜、更快捷，并不会为市场带来破坏性和颠覆性的改变，企业家们必须能够提供"新的市场颠覆"。你要有预见未来的远见及摆脱固有观念的勇气，并积极响应社会的转变、重整企业的文化和保持创新的心态。自我增值是每一个设计师当前的任务，你还要开阔眼界，不仅要理解企业的商业模式，还要了解他们的营收和成本结构，从最核心处实现颠覆，才能在一个优胜劣汰的市场中保持竞争优势。

新的商业模式与科技的出现，正在改变整个市场环境，它们创新与颠覆市场的速度令人感到目眩。

新的商业模式与科技的出现，如网购、WeWork众创空间、爱彼迎（Airbnb）的旅行短租、3D打印技术等，已大量应用于人们的日常生活，还有埃隆·马斯克（Elon Musk）的超回路浮空列车系统和我国的自动驾驶汽车，等等，这些正在改变整个市场环境，它们创新与颠覆市场的速度令人感到目眩。所以，市场的新技术、新科技、新材料、新数据和新业态都应作为企业核心价值的参考，你应该尽最大的努力快速进行分析并制定对策。

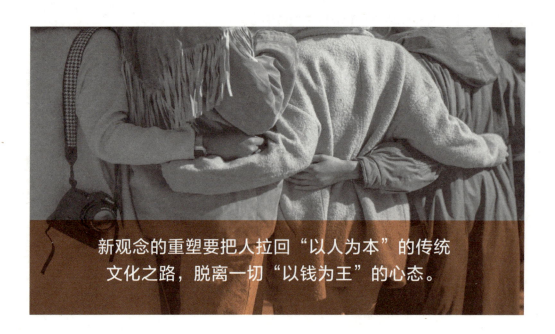

新观念的重塑要把人拉回"以人为本"的传统文化之路，脱离一切"以钱为王"的心态。

过去10余年间的重要政策导向，如党的"十八大"以后的反腐败、反欺诈等重要政策实施，能造就一个相对公平、透明和规范的市场，令做生意的人只能靠"真本事"来挣钱。说到"真本事"，这是一种以"内容"为导向的做法，脱离了以前偏重模仿、只为速度、只追求规模和只讲建立人脉平台等手段，从根本上进行改变。这些观念的重塑将是中国未来10年到20年间的改变，想将人拉回"以人为本"的传统文化之路，脱离一切"以钱为王"的心态。

中国的GDP已超越日本并接近美国，未来的发展势头势不可挡。10余年前开始，中国本土的成功企业家，不必打响国际旗号就已成为国际大企业，因为中国早已与国际接轨。现阶段的中国正在世界格局里经历"洗牌"和"整合"的过程。你面向未来的心态是否亦要与此同步，向前迈进？虽然新冠疫

情给全球经济带来巨大挑战，但中美作为全球最大的两个经济体，经济都实现了强力复苏。按中国在2021年公布的国内生产总值（GDP）仅次于美国，已达到美国的77%。假如中美两国在未来保持此前10年的平均增速，中国GDP在2030年或有望超过美国，成为全球最大的经济体。

新冠疫情后国内外的经济与社会局势，导致2020年12月的中国社会消费品零售总额同比增速回落。根据中国房产资讯集团的数据显示，中国前100大开发商在2021年11月的合计销售额亦告同比大幅度下降。当下，中国经济正持续复苏但仍面临挑战。

在"十四五"规划和2035年远景目标纲要中，国家以"创新科技""能源、粮食及产业链"安全及"低/减碳"为三个主要发展目标应对国际形势、中国经济发展及社会层面上的挑战，造就几个大的城市群，包括长三角、大湾区、成都、重庆、长沙附近大区域的经济发展，人口资源将更加聚集，并促进当地的消费，"提升创新策源能力和全球资源配置能力，加快打造引领高质量发展的第一梯队"，同时"提高中心城市综合承载能力和资源优化配置能力，强化对区域发展的辐射带动作用。"

未来，中国将蕴藏巨大的发展潜力。虽然经济增速会放缓，但这只是阶段性的，如果花时间来解决当下的问题，中国经济的增长速度日后仍然可期。

面对市场的波动，设计师不能坐井观天，独善其身。还要与企业的运营者采用共同语言商讨商业解决方案，并了解和参与决定。未来中国经济和社会的发展还会稳步持续，但将面临更为复杂的市场投资环境。

经济的低迷，是任何一个健康的经济体都有可能出现的阶段，当阵痛过后，又会再出现新的投资机遇。任管理层的设计师可以在经济通缩的时候在员工的培训上进行投资以实现"自我增值"、重新包装企业的品牌形象或重组商业模式及架构等，以寻求企业未来发展的方向。当经济恢复的时候，企业便有更好的优势捷足先登，给市场带来新的惊喜。

尽管很多设计企业会以"裁员"形式降低经营成本，但其有效性视乎"裁员"能否与企业的变革策略挂钩。著名的《经济学人》杂志于1996年底发表的一篇文章中指出："盲目地收缩企业规模，与经过深思熟虑后才实施企业规模收缩，两者存在巨大的差异。"事实上，如果将错配的人留在错误的职位上，企业将很难创造双赢；反之，"裁员"虽然是领导最困难的决定，但若应对得宜，会给企业的新方向带来曙光，对离职员工也是崭新的契机。这篇文章在近30年后的今天仍然适用。

在设计书里探讨经济，是为了让设计师意识到身处的市场环境，没有人能置身事外，设计师要懂

得随机应变。市场对设计师的创意要求也在急速转变，令设计师无法留在舒适区等待改变和机遇的来临。企业需要勇气去主动地开拓市场，打造创新的商业模式和跳出市场的恶性循环，否则企业面对竞争激烈的市场环境，却选择停滞不前，可能导致最终的轰然崩塌。

比如说，设计业的恶性竞争状态，意味着在没有任何正式规范的设计竞赛中，"竞稿竞价"之风愈演愈烈。设计企业只能延长员工的工作时间来提高供稿的效率和数量，或将设计费大幅度下降至低于成本，这会导致设计企业的公众形象受损、企业疲态毕现、无利可图和欠缺生活与工作的健康平衡。在优胜劣汰的市场规则下，弱势的企业愈弱，强势的愈强。企业的文化与价值的建立仍是设计企业赖以持续发展的条件（这会在第五堂课中提及），否则设计水平持续下降、低廉的设计费和人才的持续流失，只会令营商环境更加艰难。

## 2. 设计师在中国的未来

IDEO加入创意企业联盟kyu collective，反映出以人为本的设计已开始渗透到教育、管理和健康医疗设计中。跨国设计企业已经意识到，如要迎战商业社会日新月异的挑战，设计必须渗透到每个阶段的工作细节中，充分发挥每一个下属企业的战略与资源优势。

IDEO加入创意企业联盟kyu collective，反映出以人为本的设计已开始渗透到教育、管理和健康医疗设计中。

IDEO 与 kyu 是什么？美国 IDEO 设计公司成立于 1990 年，业务包括产品设计、设计顾问服务、环境规划与数字服务等；而位于东京的 kyu 由多家不同类型的广告、营销和设计公司组成，这些公司都是各自领域的创意先锋。2017 年，kyu 宣布已经收购了一家成立 7 年多的加拿大多伦多公司 BEworks Inc. 的多数股权，该公司使用行为经济学来解决企业和政府面对的挑战。其行为科学、认知和社会心理学，以及神经科学领域的专家团队，利用科学实证来判断消费者心态，并为运营中遇上的挑战推荐和验证解决方案，如新产品的市场开发和定价等。

kyu 的 CEO 迈克尔·伯金（Michael Birkin）告诉《财富》杂志："我们相信，身为一个创意团体，我们需要提供更有吸引力的解决方案，不能仅服务已存在的市场……我们所处的世界，数据化正在为每一个人创造独一无二的宇宙。"这个时代需要的是"创意服务"，需要集各家之大成，他们各自代表了世界市场上的一个重要部分。如今，他们能层层叠叠地通过协作发挥最丰富的创意，并为企业以至国家解决重大的跨专业问题。

在面对市场挑战的时候，各企业之间的协作模式将互相渗透，从产品的始创到发展以至实践的过程，都需要以更宏观的角度审视协作关系，这不是一个孤立地从事工作的设计师能够做到的。IDEO 亦从根本的文化上做出转变，包括摆脱独立的设计工作方式，开展跨专业领域的深度协作，这些反映了未来市场对设计师的真切要求。

市场造就了设计师这个角色，设计师是经济发达和商业竞争激烈的必然产物。市场需要"设计领袖"多于"设计师"，他们最大的差异在于设计领袖能做出更宏观的决定，建立及引领团队面向未来的市场需求，拥有通过协调各个专业来解决问题的能力。

简言之，谁能简化协作步骤令投资方降低风险，谁就能继续在这个竞争市场里存活，而协作的有效程度取决于一个或多个合作领导建立和维护这些关系的能力。随着技术和全球网络的转变，为了适应这些变化，设计师必须是"全才"和知识渊博的问题解决者。如今是时候与拥有共同或重叠理念的设计企业携手同进，让协作的各方都能获得更多的资源和回报，从容应对市场激烈的竞争和挑战。

市场需要"设计领袖"多于"设计师"。

改革开放政策对中国经济发展产生了极大的推动作用。中国本土设计师品牌在过去20年有了重大的发展。从模仿到创新、从代工到培育自有品牌，中国已由"中国制造"进入"中国创造"阶段。虽然中国创造主要是通过科技实现创新和突破的，但已为市场营造了一种创新的氛围，帮助产品从本质、功能以至颜值实现全方位的升级，大大提升了消费者对产品的认可度和忠诚度。

设计师身处在市场的转型当中，需要对市场有一个更宏观的视野及更强大的发现问题的能力，使创造力活动能实现更高层次的突破，也同时设计师需要掌握更全面的知识和技术来应对各种问题。在中国，既懂得设计、又懂得商业运营的设计师数量还有待增长。成功的本土设计师大多集中在中国的一线城市，如上海、北京、广州及深圳等地，因为他们接触大型及跨国项目的机会相对多，设计与管理质量也相对二、三线城市的设计师更胜一筹。随着中国城镇化的发展，二、三线城市的设计企业也会随着经济而起步，但仍需与一线城市的设计师多加交流，通过当地设计协会作为桥梁，互相补益学习。进步的关键还是在设计教育上能打开思路，跳出传统的思维框架，以新的眼光看问题，另辟蹊径，并对设计概念带来突破性的见解。不能再各自为战，缺乏协作与交流，以致难与国际或大型的项目接轨，令本土的设计质量停滞不前。

随着中国城镇化的发展，二、三线城市的设计企业也会随着经济发展而起步，但仍需与一线城市的设计师多加交流，通过当地设计协会作为桥梁，互相补益学习。

第三章 为何设计师会有"死穴"？

面对这样的市场状况，设计师能有什么出路？

你可以把设计企业看成是一个一个的成长个体，为了适应优胜劣汰的市场环境，不论是企业的文化还是设计师的思维模式都需要做出相应的调整。调整可以包括重新选择能够发挥个人设计取向的企业平台、合作拍档，或是某个市场份额，调整还要保持思维和行为的灵活度去适应由市场带来的巨大变化。跳出舒适的心理区需要无比的勇气和胆量。作家尼尔·唐纳德·沃尔什（Neale Donald Walsch）曾说："生活开始于舒适区的尽头。"而我会说，奇迹发生在舒适区的外围。个人成长，也不外如是。

保持灵活度并非指要随波逐流，而是要求企业在变革重塑策略和价值以后所作出相应的心理和行为改变。面对市场潮起潮落的变化，设计企业在经历低潮后，无法避免地需要进行重塑。重塑让企业得以持续发展，在重塑过程中，要抱着"摸着石头过河"的心态，要坚定不移地去寻找自己要走的路，这比"盲目跟风"或"坐以待毙"要好得多。谨记，企业重塑转型的目的只有一个，就是维持商业市场中的竞争优势，而不是为了委曲求全，眼睁睁地看着破坏性产品的到来而回应迟钝，最后陷入进退两难的窘境。

重塑让企业得以持续发展，在重塑过程中，要抱着"摸着石头过河"的心态。

设计企业可以参考以下 9 种转型出路，并进行自我审查，身为设计企业的领导或员工，你是否已有充分的心理准备去迎接挑战。

### a. 转型出路一 —— 进行"并购"

中国近年出现了设计企业并购热潮。企业通过横向或是纵向等的并购来加速业务的扩张和拓宽盈利渠道，令竞争力从过去的技术主导，延伸到管理、资本运作、商务策划等综合层面。为了获得甲方资源、资金、核心技术和业界地位等，设计企业可与投资公司、科研公司、品牌公司、施工公司及房地产公司等进行并购，以巩固市场的竞争地位。设计企业因而获得了一些资金、管理及业务上的支持，这对稳固设计师品牌、甲方关系及设计服务的提升都有积极的作用。

### b. 转型出路二 —— 借助"互联网+"

中国提出的"互联网+"理念可追溯到 2012 年 11 月，易观国际董事长于杨在易观第 5 届移动互联网博览会的发言中首次提出"互联网+"理念。国务院前总理李克强在 2020 年国务院政府工作报告中强调，应全面推进"互联网+"，打造数字经济新优势。

互网络的全球化使得国际竞争不再是技术竞技，而是创新思维的比拼。"互联网+"一词在中国迅速流行，它指的是促使互联网与某些行业有机结合以改造行业的运营模式，可以从本质上提高行业的智能化程度和效率。大型设计企业会以互联网为协作平台，加强各区域的生产、宣传、创作及文化交流等联系。"互联网+"就是互联网+各个传统行业，让互联网与传统行业在经济及社会各个领域中进行深度融合，改变人们的生产、工作及生活方式，带来无限机遇。比如说，互联网+传统的娱乐就产生了网络游戏，互联网+传统的零售模式就产生了淘宝网，互联网+传统的交通就产生了"滴滴"，还有互联网+银行就产生了互联网金融，而这些领域已成功地成为国家经济重要的组成部分，还引领着"创新"驱动"发展"的新常态。

"互联网+"推动了创新 2.0 模式，即信息时代、知识社会创新形态的发展和演变，如"元宇宙"的诞生，它是一个在线三维虚拟世界，用于社交连接的网络环境。元宇宙已应用在电脑游戏、商业、教育、零售和房地产等领域，并具备相当大的发展潜力。许多公司，如 Meta、微软、机器砖块（Roblox）、Epic Games、字节跳动等，都正在投资元宇宙技术的研究，积极开拓其运用层面。在元宇宙的虚拟世界里，也需要美学概念及宜居的环境，如沙盒公司（Sandbox）正寻找建筑师创建虚拟城市所需的独特体验，诸如博物馆、游乐园及赌场等。著名建筑师扎哈·哈迪德建筑设计公司也在巴塞尔艺术展上展示了一个为元宇宙和 NFT 作品创建的艺术画廊，甚至有三块数字地皮的拍卖价超过了 100 万欧元，这些都显示了一种有价值的独特经济模式。

这意味着元宇宙这片市场具有长久的影响力，为设计行业提供了一个巨大的发展空间，开拓了更

多创新的可能性，而设计这些空间内容将会带来巨额生意。元宇宙的空间设计将与人们的生活密不可分，不论是物质世界还是虚拟世界，并不受空间、时间与技术的限制，如虚拟办公平台的 Horizon Workrooms 与 Mesh，它们逐步减少人们在城市中生活的需要。人工智慧的进化会继续促使更多使用者参与元宇宙，从而促成元宇宙的常态化。

c. **转型出路三 —— 加入"价格战"**

价格竞争实际上是市场经济下最基本的竞争形式，也是最容易应用的竞争形式，目的是打压竞争对手、占领更多份额。在一个高度"同质化"的行业，如小规模设计公司的涌现，必须通过大幅降价才能说服顾客从其他公司转向自己。缺乏设计的差异性、没有创新、技术没法跟上，这些使大规模降价成为可能。降价只会降低赢利水平，诱发其他竞争对手被迫参与价格战，往往会造成损失惨重，使得企业陷入无底深渊。就算是大型设计企业，如果缺乏价格政策，也很难幸免于难，这无异于饮鸩止渴、竭泽而渔。更严重的是，由于利润减少，在技术、人才招揽、市场推广领域等方面的投入也会相应减少，从而影响企业的经营表现。

"价格战"意味着要压缩成本及裁员降薪，在设计质量上进行妥协。大家为了生计，一起冲击底线以下的底线（即没有底线），甚至有人免费为甲方提供设计服务来博取未来的机会，令整个行业陷入一片腥风血雨。事实上，以价格战来赢取项目，会对设计企业的品牌形象造成巨大的破坏，对整个行业亦是如此。价格战只会导致服务与设计质量下降的恶性循环。要打成功的价格战需要企业拥有成本优势，为基础及有效的管理建立健康的成本结构，并在一定程度上掌握好临界点，否则就会做亏本生意。

从长远的策略考量，为了能脱离价格战的阴霾，必须实施差异化策略来提高市场占有率，而这个循环是从成功招揽人才开始，做到人无我有的差异，为甲方创造价值，才能充分发挥价格上的优势，取得更高的利润。从另一角度考虑，价格战能给设计企业提供缓冲时间来重整人才队伍、重新审视企业在市场中的价值，密切监控运营成本，等等，但要谨记，绝不能从此沉沦。要把价格战作为持续市场发展的策略，挑选合适的项目去降价，而非仅仅为了生存，做出破坏企业核心发展方向的决策。这样做最终可能会让设计人才流失、设计质量下降、企业名誉受损和陷入财政困局。

d. **转型出路四 ——"入股甲方"共同开发**

这是让设计企业转型为投资方及经营方的一种途径。新兴的行业概念，如体验商店、众创办公空间、3D 打印酒店或住宅及绿色产品等，都是设计企业除了技术入股以外，向产业链上游进发的崭新尝试。不过，此举令企业组织产生改变并会带来风险，工作模式亦会发生改变，这些都是设计师需要关注和适应的。入股甲方的设计企业还需对于未入股前的企业债务负责。此举令双方缩短对立的距离，产生休戚与共的关系。

e. **转型出路五 ——"联合经营"策略**

联合经营是指两个或两个以上独立的经营实体横

向联合成立企业联盟体，通过组合企业资源与合理调配，以赢利为目的分担和发展相关的风险组合，实现优势互补、增强市场竞争力和抢占新市场。联合经营双方均持有对方的股份，按股分息、分红。

这种合作方式能迅速增强中小规模的设计企业的竞争优势。企业寻找的合作伙伴必须能填补其欠缺的能力，而非寻找技能、思路和平台与自己相若的企业。企业各方可以贡献其有用的资本、劳动力、资产、技能、经验、知识或其他资源。联合也需要磨合期来彼此适应，企业甚至要减少冗余，令工作更有效率。市场上出现比如设计企业与大数据市场分析公司或设计企业与品牌体验公司等的联合经营，这些都能帮助企业增值和抢占目标市场。

对于计划进驻国内市场的外国企业，也可以广泛应用联合经营。外国企业能将新技术或商业模式引进联合经营策略，再利用国内企业已建立的商业关系和熟悉审核流程等优势，在国内占一席之地。

f. 转型出路六 —— 主动"资源重置"

"资源重置"包括企业的硬件（如技术）和软件（如人才等）的重新配置，以提高竞争力。若想在短期内达到国际水平，则取决于企业对市场的触觉是否敏锐，这绝对不是数个月就能实现的。整个团队将会面临新的协作模式、设计过程、市场定位及协作团队，乃至新的运营系统，等等。

转型是设计企业的一大趋势，设计师也不能置身事外，就算因为不能适应转变而离职，设计师也只能往下游寻找机会，因为他们无法适应上游快速的改革步伐。

设计人才除了具备设计方面的基本潜能，还需要有跨学科的能力，对不同专业，如虚拟现实技术、大数据应用、消费者体验设计等前沿领域的知识都有所涉猎。设计技术的改革日新月异，市场亦因疫情的关系而加速了它的不确定性，为了确保在市场竞争中占有一席之地，设计师必须抱着随时应变的心态。

g. 转型出路七 —— 推进"融资上市"

虽然融资和上市都是为了得到更多资金支持，但二者并不存在递进关系，企业融资也不一定就要上市。融资上市能为已拥有一定规模的设计企业向投资者和债权人筹集资金，提供良好声誉和竞争力，融资和上市的目的主要是满足企业的扩张策略和偿还债务，以获取最大的利益。但是拥有足够上市资格的设计企业并不多，融资带来的风险也相对较高。大部分的设计企业都缺乏规范化的管理，导致出现企业经营状况恶化，令投资者中途变卦而无法兑现融资承诺等。

若要进行融资上市，企业需要提高透明度，让企业受公众监督，这有利于科学化管理，为企业的组织架构及规章制度带来益处；企业还可以把部分股份分给设计人才，这有利于企业的传承。要注意的是，今后不论大小决策都必须经过董事会

第三章 为何设计师会有"死穴"？

的漫长表决，设计师更需要了解企业的核心竞争力和愿景，以及财务状况、企业的商业运作模式，等等，这些都涉及设计以外的知识。

融资上市能增加设计企业的竞争优势，扩大知名度和获得市场的认可，相对于规模较小且业务结构较为单一的设计企业，他们的前景有巨大的不确定性。做大规模的龙头企业需要有较强的商务规范性来协调和协作紧密的工作流程，以便提供更完善的服务和作品质量等，这些都是得到甲方青睐的因素。

h. **转型出路八 —— 放眼"蓝海市场"开拓新机遇**

相对于传统的恶性削价竞争、压低成本、抢占市场率的红海市场，蓝海市场指开创尚未开发的全新市场、创造独一无二的解决方案的新商业手段。在蓝海中，只要企业有足够的创意和创新，就能获取高额的回报。企业的注意力不是放在竞争的优势上，而是放在如何彻底摆脱竞争上。

让设计企业从红海市场投身到蓝海市场来寻找新机遇。中国市场已向互联网娱乐、休闲及养生旅游、养老产业与少儿教育等多个方面发展。随着新生代的成长，设计企业可以着眼的蓝海领域丰富的可能性。对于跨国企业，未来的重大蓝海战略已由中国逐步转向东南亚地区。蓝海的起步荆棘满途，设计师也须经得起挫败，如果还是采用各自为战的方式进行创作，将无法汲取设计过程中需要面对的企业政策、财政状况、人事管理等方面的知识。人一定要经过各种不同的历练，什么"病"都经历过，甚至"死穴"都破解过，才会真正强壮起来。谨记，自强不息总比待在红海里互相厮杀更能发现未来的道路。

i. **转型出路九 —— 引进"合伙人制度"**

合伙人制度是指由两个或两个以上合伙人同意合作以促进他们的共同利益的正式安排。合伙企业的伙伴可以是个人或企业，需要对经营亏损承担责任。如果设计企业原有的人才制度、自上而下的管理机制，在招揽和保留人才方面显得困难重重，那么把人才变成伙伴，与企业形成利益、事业的命运共同体，实现"共享共创共担"的关系，这将是未来企业的发展趋势。在合伙人制度下，合伙人既是企业的所有者，也是企业的运营者，他们目标一致，令企业的文化传承及管理的方针得到贯彻，从而提升企业的稳定性。

引用河南的一句俗语："生意好做，伙计难求"，得合伙人，得天下。企业可以选择不同的合伙人制模式，利润分红、股权分配形式、激励机制、企业控制权分配等，配合完善的薪酬与考核等管理制度，让人才变成合伙人，实现人与人、人与平台、人与资本的共同体，共同把企业发展成平台制和内部创业生态系统。

# 设计师的"死穴"

"设计死穴"与"设计质量"就像孪生儿,它们密不可分,互相补足。一般人认为"创意是无拘无束的",但这个概念早已过时,因为那并非创意,而是胡思乱想。事实上,每一个创意都必须以问题或挑战作为诱发点,否则创意将没有任何意义。这个世界不乏优秀的设计概念,但能持续且实实在在地付诸实行才有制胜的一天。

"设计死穴"与"设计质量"就像孪生儿,它们密不可分、互相补足。

如果拒绝面对自身"死穴"，继续仅以美观作为设计目标，你会发现你在设计过程中有些力不从心，因为无法从更宏观的角度去审视所付出的努力。设计师需要开发左脑的分析及逻辑推理功能，以平衡右脑强大的创作力。对整个项目所牵连的脉络有更清晰的理解有助于引导你找到创作方向，更好地把握市场的不确定性和降低甲方投资风险，并做出最合适的商业决定。就算遇上市场逆境的时候，设计团队仍能抓紧企业的核心价值而不偏离。而设计师的这片新领域是无法单通过艺术修养、实地考察或阅读设计书刊等方法得到改善。

设计师的"死穴"有以下三个。

## 1. "死穴"1：财务管理

### 1）什么是财务管理？

这不是一本关于财务管理的教科书，但设计师如果要维持企业的健康运营，就要学懂如何好好地管理财务。设计费的计算、企业的运营成本预算、利润与工资的厘定等都需要企业的紧密监管，否则设计企业只会变成"设计银行"，为甲方提供财务的资助，而不是扩大自身的利润，甚至不自觉地提供"赔钱"服务。

中国设计院校学生都缺乏业务管理训练，以致大多数设计企业的设计师都只精于设计，他们由从事设计工作到自己创立企业，甚至扩充企业，都无暇顾及或是缺乏管理企业行政事务的经验，以致负责运营的部门与设计部门经常出现商业与梦想之间的分歧，由于缺乏沟通和理解，财富和人才流失，阻碍了企业的"健康"发展。

一家能提供优质设计服务的企业与一家能在财务上健康运营的企业并无冲突，而应是"三赢"关系，不论是企业、设计项目的质量和甲方都应该能够获益。他们都明白企业的持续发展是高质量设计的基石，机会亦会因为企业的健全发展而增加，否则好的成果只是昙花一现。

为了令设计师有更多的创作与管理时间，成功的设计企业应该将错综复杂的财务状况简化为指标性的数字和图表，让设计师能凭着数据与经营者共同做出最有效和最有利的商业决定。

设计师每天花在创作上的时间可能长达18个小时，他们愿意多花时间去提高设计在市场上的认可度，但要他们再花心思去关注企业的发展，就会让他们感到为难，甚至表现出力有不逮。在商业社会里，缺乏设计知识的管理者做出的决策是难以服众的；而缺乏商业管理经验的设计师的设计则有些"不食人间烟火"，故此两者必须互补。一家企业的员工各有所长，但管理者要知道大家每天在干什么和怎么去干。这是《易经·系辞上》中的道理："二人同心，其利断金。"

设计师应该知道，设计其实是一桩生意，所以设计师得拥有管理者的思维。如果一家企业没有最大化利润和企业形象，就根本谈不上经商，而一家企业的健康发展，正是从制订"利润计划"开始的，在这里是指企业在未来一段时间内所要努力赚取的"利润目标"。毋庸置疑，一家设计企业的管理层大多会对设计创作、市场推广或甲方管理更感兴趣。很多设计师就算经过多年的设计教育和培训，仍未必懂得如何健康地去运营一家设计企业。

看到这里，你不要以为成为设计师还必须成为商管专才，其实不然，设计师只需知道企业具体的运作对他们的创作会带来什么样的影响即可。比如说，设计师十之八九都会经常埋怨自己过分忙碌，但你是在忙着赚钱，还是在忙着亏钱呢？他们不得而知；又比如说，设计师是否知道怎样把有限的创作精力投放在哪个项目的哪个阶段？甚至项目是否已经亮起红灯，需要及时停止？

我认为设计师起码需要懂得以下 8 项基本的财务知识：

　i.　怎样制订"年度预算"和"利润计划"
　ii.　怎样计算企业的"间接成本"来提高利润
　iii.　怎样计算"收支平衡点"和每一个员工的"收费时薪"
　iv.　怎样平衡项目的工作量与员工的数量
　v.　怎样制订项目的设计费报价
　vi.　怎样利用快捷而又有指示性的财务数据作为对外谈判成功的基础
　vii.　怎样设计和理解财务报告
　viii.　怎样清楚地解释财务管理的重点

活化左脑虽然不能有效地提高创造力，但左脑的数字、分析与逻辑推理能力却可为创作引领方向，为设计定下目标和计划。可以将艺术创作比作在沙滩上漫无目的地自由奔跑，而设计则是在运动场上进行 400 米跑的竞技赛。

活化左脑虽然不能有效地提高创造力，但左脑的数字、分析与逻辑推理能力却可为创作引领方向。

## 2）解穴的方法

### a. 雇佣运营总监

"商业管理"明显有别于"项目管理"。成功的大型设计企业的高管级人员，都是由设计项目管理转型为业务管理的设计师，他们都"罕见"地非常重视运营企业所遇到的困难，如同面对设计问题一样。为何会出现这种"罕见"情况呢？可能是他们的左右脑都特别发达，是比较罕见的人才。爱因斯坦就是其中之一，他发达的左脑能洞悉很多人认为抽象的事物，同时他又能用右脑的形象功能来解释事物。事实上，天生左右脑平衡的人，通常成绩都很好。最糟糕的一种情况是，企业把财务总监晋升为运营总监，因为他们除了缺乏有关设计经验外，还会以财务思维去影响企业在运营上的宏观决策。如果企业内部缺乏人才的话，可考虑外聘"运营总监"。运营总监监管的范围是设计工作背后的业务管理，包括法律、财务、信息科技、风险管理、业务发展及其他所有非设计类的事务，确保企业能有效运营，运营总监还可以参与企业董事会的重要决策，为企业提供更多审视角度。

聘请运营总监并不是大型设计企业的专利，中型设计企业也可考虑雇佣运营总监。除了不用强迫设计师去兼顾管理，还可以为他们创造一个更适合创作的设计环境，亦可更有效地增加企业的收入。至于小型设计企业，可考虑雇佣兼职的运营总监或顾问，并随着企业的扩张而相应地增加他们的参与度。

大型设计企业会为每一个管理范畴设置合适的专业岗位，如会计部、合约部与营销部等，并希望他们能独立完善管理，若由没有经验的设计高层来全权监管企业，多半会事与愿违，他们为了兼顾企业的运营，往往无暇在熟悉的业务发展发挥所长或监控设计质量，结果他们牺牲了企业的收入与生产质量，人才的错配导致人才感到沮丧并萌生去意。

运营总监能增加企业高层的"收费时薪"及利润，最佳人选是曾受过设计训练并对设计过程有了解，具有最少5~10年的相关商业管理经验的人，他们还要对信息科技或营销感兴趣。运营总监的主要角色可总括如下：

- **参与制订"财务计划"**

"财务计划"用来确定企业如何实现战略目标。它是企业"经营计划"的重要组成部分，是进行财务管理的主要依据。当企业确定了愿景和目标后，就会立即制订财务计划。制订财务计划涉及评估商业环境、量化资源的种类及计算它们的总成本，包括劳动力、设备及材料，还有预计将会遇上的风险等。

执行财务计划对任何组织的成功都至关重要，它为业务计划提供严格的管理，还有助CEO确立企业财务管理上的奋斗目标，在企业内部实行经济责任制，并向各级、各部门下达规划指标；使生产经营活动按计划协调进行，挖掘增产节能潜力，提高经济效益。

在起草财务计划时，企业应定下计划期限，即计划的时间段，无论是短期财务计划（一般为12个月）还是长期财务计划（2~5年），都由财务总监对各部门预算草案进行审核、协调，编制总预算并上报企业负责人或董事会审批。

- **管理预算**

在战略目标的指导下，"预算管理"是对企业内部各部门的成本和支出的分析、筹划和监控，以便有效地组织和协调企业的生产经营活动，最大程度地实现既定的经营目标。典型的预算包括工资、一般开支、设备、服务、税项和杂项支出的资金分配。运营总监必须严格遵守企业的商业计划，有一套管理完善的预算才可以保持企业持续发展和运营。

预算能为不同的项目分配特定的资金和追踪相关的利润收入状况。管理预算需要持续地对现金流做出监控，将实际完成情况与预算目标不断对照和分析，以确保不会超出预算；并能够及时改善和调整经营活动。当预算失去平衡时，运营总监必须设法增加或减少某些领域的开支。资金管理不善往往会导致现金严重短缺，令企业出现危机。

运营总监必须仔细确定每个月在特定项目上的开支，例如推迟某个推广活动计划或延迟购买新的设备来支付员工的工资。这类决策在预算管理中很常见。

全面预算管理已经成为现代化企业不可或缺的重要管理模式。它通过业务、资金、信息、人才的整合，明确且适度地分权和授权，做出战略驱动的业绩评价等，以实现企业的资源合理配置，并真实地反映出企业的实际需求，从而为作业协同、战略贯彻、经营现状与价值增长等方面的最终决策提供支持。

- **分析预算差异**

企业已准备好的财务计划很可能由于种种原因令成本和收入高于或低于预算。如实际支出与预算有较大数字偏差，运营总监与高管应立刻进行审查和调查，经分析后，一旦确定了主要的差异来源，就会寻找原因，以便采取适当的纠正措施。预算差异分析能帮助企业调整预算程序，以避免将来出现类似的差异。造成差异的原因可能包括甲方的政策改变而令项目的计划发生变化、设计师的工作有效性问题、企业的运营成本或工资成本改变，等等。如果预算差异分析显示工作时间比预算要多，纠正措施可能需要简化工作流程。预算差异分析有利于及时发现预算管理中存在的问题，是控制和评价职能作用得以发挥的重要手段。

### b. 添置财务管理软件

管理学之父彼得·德鲁克（Peter Drucker）曾说："如果你不能量度它，你就无法管理它。"商业管理的第一步是去添置一套合适的"财务管理软件"来协助处理账务、报表、固定资产核算、时间跟踪报告、工资核算等工作。财务管理软件的功能一般包括投资管道跟踪、资产管理和基金管理，能有效地监测企业的投资状况、对债权与股权的转换及贷款到期日等进行监控，以便达到预期效果及有效地建立收益表和预期资产负债表，协助企业对预测做出最恰当的调整。市面上比较直观且一体化的财务管理软件，如 Freshbooks 及 Quickbooks 等，能协助设计企业保持其业务会计的效率、有效性和自动化。而"项目管理软件"能帮助设计师记录投入项目和非项目上的时间与开支，让企业在管理资源和利润的时更能得心应手。

"如果你不能量度它，你就无法管理它。"
彼得·德鲁克

设计企业需要有明确的财务预算，为设计师创建可靠的环境来创作更多优秀作品，企业的财务管理与项目管理数据必须精确无误，才能确保有足够的收入去支持设计师的工作，而设计师必须对财务的决定有一定程度上的理解，避免经常与管理层在企业的决策上产生冲突；如果设计企业的项目一直都是处于亏损状态，就算设计质量能获广泛的市场认同，企业也难以持续发展下去。

财务管理的另一个目的是为下一个财政年度确立更贴合现实的预算方案，并确保能与企业的战略计划相辅相成。估计来年预算的一个有效方法是参考过往3年的数据，如开拓新市场所需的开支等。

设计师并不需要懂得如何制定财务计划、熟练使用财务软件、负责企业全面的资金调配、成本核算、会计核算和分析工作，或是负责对财务工作有关的外部及政府部门，如税务局、财政局、银行、会计师事务所等进行联络和沟通，只需懂得重要数据的意义、理解财务在运营上的决定并了解由数据所涉及的行动就已经足够。

## 3）怎样计算设计费？

在现今市场上的项目竞投活动中，"商务标"比"技术标"更有决定性的影响，也就是说，就算设计师的超凡想象能从竞赛中脱颖而出，如果设计费不符合要求，投标也是白投。设计费的计算基于设计师的"收费时薪""项目开支""税项"及最重要的"市场敏锐的触角"，这意味着设计师还是要对财务管理有基本了解，以防项目的设计过程万一出现亏本，懂得如何做出即时改进。

甲方支付设计费代表了甲方对乙方专业的认同，设计师须拥有成功商人的睿智和勇气，要求甲方支付相当的设计费来换取优质的设计服务，设计师还要习惯对索取设计费表现得信心满满和理所当然。每一笔生意都应当挣钱，免费及长期亏损不是一个好策略，因此设计师必须清楚每一个项目的设计费，如果能理解设计费的计算方法和底线，面对甲方时就会有更坚定和自信的表现。就算因为商务上的特殊原因而要提供免费服务，也必须让甲方知道这只是一种善意和友好的行为。如果令甲方误以为是必然行为，只会使得整个行业的情况变本加厉。在很多情况下，如果设计师能要求合理的报酬，反而能获得甲方的尊重。

简单地说，只要设计师付出他们的经验和创意，甲方就必须支付设计顾问费，无论是前期的投标竞赛还是后期的附加工作。虽然很多设计企业还是不遵守此道，形成了业界之间的恶性竞争，但还是要相信一条硬道理"好的东西是不会免费的，而免费的东西往往是最昂贵的"。最后吃亏的多是甲方本身。虽然中国人的友好礼仪是"人到礼到"，但你还应该相信"物轻情意重"。如果"轻"的程度只是以图像或任何简单的方式来表示设计师的经验，并让甲方对项目有基本的理解，那么这不失为一种为人处世的"态度"，而非提供免费的服务。

> 好的东西是不会免费的，而免费的东西往往是最昂贵的。

计算设计费时须先了解企业的财务架构，而非"主观估价"。如果能够在符合企业"利润计划"的前提下去计算每一个设计师的"收费时薪"，再计算项目所需投入的设计师的职级与人数、时间、服务范围、分包顾问费、税项及项目开支等，就不难得出准确而又符合利润目标的设计费总额。

制订"利润计划"可从估算企业的"开支"开始，随后设计师还要懂得制订两个目标，包括"利润目标"和"净收入目标"。

企业"总开支"包括员工的"直接工资"与"间接开支"。"间接开支"包括员工的间接工资、福利、薪俸税和企业的运营开支，如租金、保险、差旅、宣传和设备费用等。而"利润"也可视为设计企业的"投资回报"，利润是指"净营业收入"乘以某个"利润率"的百分比。利润一般会在20%～30%，视乎设计企业有多进取，有关数值亦会按市场情况出现调整。因此"利润"有可能是"总开支"乘以30%，而"净营业收入目标"就是"总开支"加上"利润"的总和。这就是设计企业能每年开出的最理想的总额发票。为什么是最理想的呢？因为企业总会遇上甲方出现财务困难或设计不获审批等情况而未能全数收取设计费。

另外还要获得的一个重要数据是每名员工的"有效率"。如果把"直接工资"乘以"有效率"，就会得出"直接人工费用"；而"非直接工资"是员工的"非有效率"乘以"直接工资"，该费用将被纳入"非直接开支"项目中。

一般来说，一家设计企业的平均员工"有效率"为70%左右，而员工所花的时间是实际向甲方收取设计费的"直接人工费用"。高级员工的"有效率"会比较低，为50%左右，因为他们的时间多半花在业务发展、宣传及培训上，而初级员工的时间则会集中在项目的生产上，所以相对较高，为95%左右。

要计算员工的标准"收费时薪"，先要计算出一个非常重要的参考模数——"净收益乘数"。设计师可以依靠该乘数来计算出每名员工最低的"收费时薪"。如果把"净营业收入目标"除以"直接人工费用"，就会得出"净收益乘数"。净收益乘数的一般参考值为3.0上下。如果该数值过高，则说明企业的"开支"过高。

员工的"净成本时薪"就是员工的"净成本年薪",包括员工全年的总工资、税金、保险、公积金等,再扣除年假、公众假期及事假后的全年工时。举例,如果设计企业的"直接工资"是 100 万元,那么只有 70 万元能用以计算员工的"收费时薪"。也就是说,如果一个员工的"净成本时薪"是 100 元,那么他的"收费时薪"是 100 元乘以 3 等于 300 元。所以通过估算每一个项目参与设计师的人数、时间、差旅费等开支,加上税金、分包顾问费及利润目标,就可以大概算出一个项目的设计费。

现实情况中,并非每一个项目都能按照指定的时间计划去完成,高级员工有时需要多花时间去寻找更多的商业机会,因此企业大概要预留比"净营业收入"高出 20% 以上的"可实现总收入"。"可实现总收入"的计算方式是每一个员工的"有效率"乘以他们的"时薪"。企业可以调节"可实现总收入"的总和,但不能低于"净营业收入",所以就算一家设计企业的财政年度只能开出 80% 的发票,也不会影响已计划的"利润目标"。

要成功经营一家设计企业,可以通过以下总结的 11 项关键数据、绩效指标与财务的常用术语来制订更好的监控行动和更合适的商业决策:

i. "有效率"

是员工花在项目上并可向甲方索取费用的时薪,但它不是用来量度员工生产力的指标。员工的平均"有效率"应保持在 70% 左右。

ii. "间接成本率"(Indirect Cost Rate)

属于非项目开支。间接成本愈低,利润就愈高,最理想的间接成本率应保持在 1.5 左右,即员工"净成本薪金"的 140%~150%。如果超出 170%,就必须立即做出相应开支调整。

iii. "收支平衡率"

会因员工的不同而变化。它代表每名员工的"净成本薪金"加上"间接成本"以后的"收费薪金"。如果员工的"净成本薪金"是以 1 为单位的,再加上"间接成本率"的 1.5,那么"持平率"就等于 2.5。也就是说,如果一个员工的"净成本时薪"是 100 元,他的"持平时薪"就是 250 元;如果需要计算含 20% 利润的"收费时薪",那么"持平时薪"就等于是 300 元。

iv. "净乘数率"

是指"净营业收入"除以员工的"直接薪金"的净值,如果"净乘数率"高于"持平率",就代表是企业获利的,相反则代表企业是亏本的。

v. "应收账款"

此项的平均"账龄"可以通过分析和计算而得出。只要把之前 12 个月内尚未支付的账款除以"净营业收入",再除以 365 天,所得出的数字就显示了未支付账款的拖延程度。企业必须争取在开票以后的 60 天内收取这笔设计费,如果是超过 90 天或更长时间未收到这笔费用,就必须立即采取相应行动。现实情况是,拖款在国内的设计行业是较为普遍的现象,底线已由 90 天拖至超过 180 天或更长时间。更糟糕的情况是,在没有签约的情况下,设计企业已经需要垫资工作。就算合约已签订,也有可能需要等到项目完成 80% 以上,才能收到启动费的 15%。其间所要面对的经济或社会环境变化的风险是难以估计的,结果可能导致中小型设计企业只能用极低的设计费来赢取项目,只为求得到那 15% 的设计费来维持企业的正常运作,甚至还会出现以新项目来补贴老项目的情况。

vi. "利润率"

能显示一家企业获得盈利的有效程度，计算方法是以税前利润除以"净营业收入"。"利润率"一般在 20%～30%。

vii. "每名员工的净收入"

是指简单地把"净营业收入"除以企业员工的数目。该指标可以帮助企业更真实地预算未来的"净营业收入"。

viii. "现金流"

显示了 一家企业支付应付账款的能力，包括员工薪金、税项、保险费、补偿费及运营开支等。一家企业的数据可能显示有利可图，但现金流却严重欠缺，以致长时间拖欠员工、顾问及供应商的相关费用。为了更有效地管理"现金流"，除了每月一次的报告，还要预测未来 12 个月的"现金流"情况。这有助企业预先规划是否需要缩短收款的时间或暂缓设备购买等。银行贷款能帮助企业度过"现金流"短缺的难关，但是习惯性地用贷款去解决财务困境可能会掩盖财务管理上的问题，营造企业财务健全的假象。

ix. "待定管道项目"

包括那些赢得设计项目的概率大于 50% 的项目总设计费。至于那些胜率小于 50% 的项目总设计费，必须高于"净营业收入"的 1.5～2.0 倍，而胜率大于 50% 的项目总设计费至少应该能与"净营业收入"持平。两者的总和大概是"净营业收入"的 2.5～3 倍。也就是说，总项目设计费的"成功转换率"为 35%～40%，才能确保年度的运营计划达标。

x. "未开票总额"

是现有项目合同上还没有开票的总设计费。随着每一个项目阶段的结束，"未开票总额"会相对下降，所以需要不断地用新的项目补充进来。最理想的"未开票总额"是相等或大于企业的"净营业收入"。

xi. "订单与烧钱比例"

是企业运营者用来评估企业是否有良好的前景及是否有效利用其产能的指标。"订单与烧钱比例"的计算方法是把某一时段内的"已确认设计合同订单"除以相同时段的"企业资金消耗"。该比例大于 1 表示市场对企业的服务需求有所增加；相反地，当该比例小于 1 时，管理层需要考虑重新设定商务发展方向、增加合约的数量和减少运营成本等。影响"订单与烧钱比例"的因素有很多，比如经济市场的波动、设计师的能力问题、设计企业的名誉受损或是竞争对手的增加等，这些都是管理层要紧急关注的事项。

了解以上有关财务管理的基本概念后，你就可以大概理解一家健康的设计企业运营需要掌握的数据和内容，随时留意这些指标，你就可以在设计过程中制订有效的决策，让企业持续获得更多利益。

## 2. "死穴"2：人力资源管理

### 1）什么是人力资源管理？

人力资源管理跟设计师有什么关系？跟财务管理一样，设计师实际上无须参与招聘、培训、绩效薪酬福利等管理，但一个缺乏人力资源管理知识的设计师，难以壮大自己的设计团队，因为他无法把组织新团队的要求细致地表达出来，也无法以人本思想与员工沟通，显示其同理心，亦无法以报酬和言语去激励员工，不懂得以自己的经验去指导下属等；除了设计以外，如果设计师对其他人事上的问题都表现得漠不关心，就得不到团队对他应有的尊重和认可，难以凝聚"军心"。设计师不能总是通过人力资源部门去代为处理管理事项，至少要懂得跟人力资源部门协作，共同维护企业文化，达到企业目标的最大化。

人力资源管理还有很多不同的领域需要兼顾，如培训与开发、绩效管理、薪酬福利管理、建立和谐工作关系、控制劳动力成本、保护员工健康乃至调解纠纷，等等。一个称职的人力资源部门员工不仅需要掌握专业知识，还需要对员工表现出"人际关怀（Interpersonal awareness）"。比如说，人力资源部门员工要能善于察言观色，喜欢与人接触，以帮助企业在招聘过程中挑选出最适合的员工，或是通过聆听和关怀来取得企业员工的信任，以更了解他们的心中所思所想和真正的需求。设计行业要面对的是有血有肉和极有主见的"人"，而非以机器或经营场所为主要生产力的经营模式，所以"人治"在设计企业中是一个重要因素。如要能开启可持续发展的企业文化，企业的上下必须拥有共同的奋斗目标、共同的价值观，以及共同的沟通语言。

在初创设计企业中，受过培训的专业人员都可以担任人力资源的角色，甚至由行政部门统一管理。但在较具规模的企业中，通常会指派一整个职能部门从事各种人力资源任务，让部门的领导层共同参与整个企业的战略决策，监督企业的领导和文化，确保能严格遵守因地域而异的就业法和劳动法。人力资源管理的目的是最大限度地提高员工的绩效，通过人员管理取得成功，帮助企业的业务获得竞争优势。

## 2）认识设计师的特性

要了解这一代年轻设计师，可以先看看 21 世纪配偶关系的变化，这种变化也许能反映出年轻一代的协作方式。未结婚的或许会选择同居，已婚的则会生活得像单身的一样，进餐、家务与朋友圈都各有天地。根据美国人口普查局的统计，2016 年总共有 7% 的美国人处于未婚同居中，这个比例是 1968 年的 0.2% 的 35 倍。而在中国，未婚同居的比例较低。2000 年一项全国抽样调查显示，中国未婚同居比例为 0.7%，而根据中国家庭追踪调查（CFPS）在 2018 年公布的数据，婚前同居的比例已升至 32.6%。这意味着什么？

中国的"90 后""00 后"年轻人，已突破了很多父母的传统，生活态度有了很大的变化。他们年轻、活跃，勇于接受新事物和敢于反抗权威，他们迅速朝着社会的每一个领域扩展；与此同时，他们也是缺乏安全感与亲切感的一代，经常感到焦虑和忧郁，难以对一段关系做出承诺，不论是工作还是感情关系。或许这一代独生子女多了，父母工作都很忙，忽略了人与人之间的情感交流，以致他们无论在工作还是生活上都坚持"合则留，不合则去"的准则，自认为是"独来独往"的一群人。

从他们不同的称号可对其独特的性格与能力略知一二，比如 M 世代（一心多用世代，Multitasking Generation）、C 世代（连接世代，Connected Generation），或是 I 世代（Internet Generation）。他们自小就生活在虚拟与现实世界的交替之中，深深地受到互联网社交群上的自我认同所影响。他们以其独特的文化与能力，为该时代

设计师要寻找的是能够发挥其创意的平台，因为设计与艺术创作能令人产生比金钱还要多的愉悦。

的工作场所带来新文化的冲击，但亦因此带来了多方面的矛盾。

从客观观察和心理角度分析，"90后""00后"团体倾向于对跨部门协作的意识不足，凡事乐于自己解决或依赖网络搜寻到的资讯，不大愿意寻求别人的帮助，对别人的工作几乎从不过问，藐视传统观念的个性令他们显得自视过高，难以融入团队。因此企业的领导要积极地了解他们，走到他们当中，或无为而治，因为"90后""00后"已不再像"70后"那样对领导顶礼膜拜，他们更向往平等、自主的工作环境，而不是书院式和阶梯式的管理文化，这也许是对企业领导的一个巨大心理挑战，同时也许是现今领导越趋年轻化的原因，这样可以减少两代之间的隔阂。

尽管如此，创意团队的未来还是属于那些年轻的"90后""00后"，因为他们理解市场的角度与上一辈截然不同，甚至超乎想象。他们活在极力求变的年代，至于"50后"或是"60后"的设计师，这些设计师的脑子里还是旧有的价值观念，难以改变。不过，我认为，"90后""00后"的建议愈是与我们这一辈的想法相违背，愈是值得我们去反思，以寻求突破，与他们并肩作战。

虽然不同辈分的设计师或许难以完全互相理解，但可以努力去谅解，并产生更好的效益。年轻化并不意味着老一辈的设计师要渐渐退出战场，他们反而需要了解自己在团队中的存在价值，利用人生的历练和管理设计师上的经验，实现"无为而治"，因为"无为"才能"无不为"。老子认为"我无为，而民自化；我好静，而民自正；我无事，而民自富；我无欲，而民自朴。"所以"无为而治"并非什么都不做，而是指如果把旧有的价值观强加于新一代，过多地干预他们，只会使创造力的发展滞后，阻碍设计师去实现理想。例如，如果团队里有人只顾自己利益而不安本分，则会导致团队瓦解，这些都是首先要处理的问题，而老一辈的设计师在他们当中可以担当"辅导"与"培育"人员的作用。

大部分从事设计行业的人都享受创作及绘画所带来的满足感，是"内在动机"驱使他们接受挑战并解决问题。相反的，如果设计师是被"外在动机"所驱使，比如金钱、名誉与奖励等，则会扼杀他们的创造力。设计师要寻找的是能够发挥其创意的平台，因为设计与艺术创作都能令人产生比金钱还要多的愉悦，这也正是黄永玉曾说的"创造性快乐"。

团队领导要给予天才设计师足够的尊重、接纳与赞赏，才有机会激发他们潜意识的发展，在寻常的事件中寻找非寻常的意义，这正是创作过程中的一个重要环节。如果缺乏相对客观的设计过程，就会造成许多不必要的争执，一旦设计师感觉不被尊重、自由被束缚，即使企业对他们再好，他们也会觉得厌烦，自然就会萌生去意。领导要理解，充满创意的设计师一般都不太善于在众人面前表达自己的想法，甚至不喜欢团队工作方式，因为他们在创作的时候，可以独自去承受挫败而不为人知，但在众人面前显露自己的错失会严重伤害他们的自尊心和自信，因此要与他们进行团队合作，就要对他们足够尊重和谅解。成功设计企业的"文化"必须能凝

聚一个充满激情的团队,形成的"引力"能够吸纳志同道合的人,才能使企业持续壮大。

成功设计师都是游走在两极之间的"天使与魔鬼的混合体",否则创作的"争议性"从何而来?心理学家恩斯特·克雷奇默(Ernst Kretschmer)认为,有的人适应能力很差,常爱发小脾气、情绪容易波动、易怒和心胸狭窄,但他们却有敏锐的触角和快速的精神反应,比如说,他们可以在这一刻表现得多愁善感、女性化和嚣张傲慢,但在下一刻却变得无动于衷、男性化和善良仁爱,他们的这些表现,也许团队成员已经司空见惯。

除了设计师以外,需要有高度创意的还包括文学家、科学家、心理学家和作家等,他们的创造力都已被"激情"激活,他们会义无反顾,甚至离经叛道地冲击传统观念,创造出许多让人惊叹的作品。他们的性情可分别以两种极端显露出来,要么表现得自负狂傲,要么郁郁寡欢。

很多人都将一些做事不按规矩来的人看作"疯子",或是认为性格内向和孤僻的人患有忧郁症。身为设计师管理者如碰到这类人,要多用点同理心,因为他们可能并不像被标签的那样。纵观现今的著名设计师,其中也有一些人因为发病般的骂人或过激的举动而广为人知。纵观这一代的创意巨头,如

成功设计师都是游走在两极之间的"天使与魔鬼的混合体",否则创作的"争议性"从何而来?

互联网巨头亚马逊公司创始人及现任董事长兼 CEO 杰夫·贝索斯（Jeff Bezos），他会经常以咒骂的方式怪责其员工："你究竟是懒惰还是无能？……你为何要浪费我的生命？"我国的天才诗人，如屈原、陶渊明、李白等，也多被指行为不同于常人。

成功的设计师能表现出高度的"同理心"，因为他们要对市场与使用者感同身受，这种天赋能力会令他们的"神经超载"，由此可以解释为何在众多小说家、电影工作者和诗人中，不乏具有精神病特征的人。遗传学家弗拉基米尔·帕夫洛维奇·埃弗罗姆森（Vladimir Pavlovich Efroimson）认为："在天才和疾病之间，确实有一种不可忽视的联系。"许多伟人都有不少明显的古怪行为，这些行为常伴随着一些口授诗句、曲谱、公式或是未来"影像"，而这些正是拥有超凡远见的人经常害怕失去的"默示"，他们害怕感到失落。尽管如此，我们也不得不承认，那批疑似或已证实患上精神病的音乐天才、设计师、科学家、艺术家，乃至各个专业领域的天才，确实对人类的进步有极大的推进作用。

设身处地去理解和管理设计师是人力资源管理的重要一环。未来的人力资源管理趋势是，不同领域的传统界限会变得模糊，无论是设计、科技、营销或推广。未来世界不但要求具有协作能力的大脑，还要求人力资源管理人员能"促进与调解"不同的心灵，在寻找人才的时候，态度才是首要考虑的要素。

设计是一门服务性和销售性的行业，对象是甲方和市场，但仍有很多设计师不谙此道。面对不同

"在天才和疾病之间，确实有一种不可忽视的联系。"

弗拉基米尔·帕夫洛维奇·埃弗罗姆森

市场的设计定位、遭遇冲突时的灵活应变和甲方出现财务问题时的对策等，都是一个成功设计师必须熬过的关口。根据多年接触在职设计师的经验，除了设计能力不足以外，设计师在工作中存在的主要障碍是与甲方协调时遇到的困局。反而其他如团队协作和人事关系等问题属于小问题。作品漂亮不一定是最佳选择，而怎样帮助甲方解决问题和让他们的利益最大化，才是设计师应该要考虑的。

除了设计能力不足以外，设计师在工作中存在的主要障碍是与甲方协调时遇到的困局；反而其他如团队协作和人事关系等问题属于小问题。

### 3）本土与跨国设计企业的人才互补

中国市场的竞争日益激烈，经过30多年来的历练，跨国与本土的设计企业已能站在同一个舞台上竞技，然而本土设计企业能获得良好发展并非易事，一些本土设计企业则为了生存而无法兼顾招揽人才和设计质量。跨国企业也因为本土企业服务意识薄弱和对文化的误解，失去了许多与本土企业合作的机会。二者之间还有许多互补和互相学习的空间。

过去没有多少本土设计企业有条件与跨国设计企业竞争，他们缺乏适应不同文化的灵活性和与国

际接轨的设计质量，但他们的优点是对国内市场的了解、对甲方和服务要求的理解方面，比跨国设计企业更占优势；而跨国企业对本土市场缺乏认识，并主观地相信在别国成功的经营模式可以直接复制到中国来，但事实并非如此。多年以来，有这想法的跨国企业仍有不少，不过它们的优点是在质量管理、设计流程及设计人才资源上更胜一筹。但时移势易，本土与跨国企业的优势已发生逆转，因为本土企业早已找到自身的缺陷，努力改进和不断学习。本土设计企业机灵小巧，就像快艇般灵活，而跨国设计企业则像大邮轮，每次要改变方向都要耗费许多能源和时间，但是如果有一天能成功转型，跨国设计企业可获得长远的发展；本土企业则要学会不因灵活多变而迷失发展方向，以及毋忘企业成立的初衷。

跨国设计企业一直都主观地认为设计的质量才是最重要的，常忽略本土服务的需求。在本土甲方的要求在急速提升后，他们情愿牺牲设计的质量也不愿意选择一家不听意见、目空一切、管理僵化、自以为是的跨国设计企业来负责自己的项目。坦白说，甲方情愿选择一家"设计三流但服务一流"的企业。跨国设计企业要进行改革，关键在于人才互补，还要有重组内部架构和重整企业文化的"器量"。

本土设计企业机灵小巧，就像快艇般灵活，而跨国设计企业则像大邮轮，每次要改变方向都要耗费许多能源和时间，但是如果有一天能成功转型，跨国设计企业可获得长远的发展。

甲方情愿选择一家"设计三流但服务一流"的企业。

现今国内能融合两个优点的企业不多,以致甲方无论选择哪一种企业都心存顾虑。就算跨国企业想转型亦要较长时间,因为制度复杂,而本土企业则受设计教育与企业领导的心态所限,设计质量上仍未能有重大突破。如果二者要冲破藩篱,管理者需要放下执着。跨国企业要能起用本土人才并对他们进行培训,毕竟本土人才对服务本土甲方有独特的看法;而本土企业要懂得采用跨国企业的设计流程,这并非指复制设计成果的外观,就算起初是"模仿",最终也要懂得"创新"。其实跨国企业与本土企业的设计质量差别在于能否坚持实行"设计流程"的原则。

10余年前,设计师拥有一张伦敦中央圣马丁艺术与设计学院的证书很重要;如今,设计师必须拥有跨国与本土市场的实战经验。身为设计企业的领导人,除了拥有出色业绩、专业才能和管理能力外,人格魅力同样重要。中国改革开放以来,甲方都会偏向听从国际设计企业的意见,但时移势易,中国人出外考察的次数多了,选择出国旅游也很常见,加上互联网的普及,本土设计师的优势已不再局限于设计的表面美化,而是在项目的市场定位、价值创造与共同愿景方面都做得十分到位;相反,一部分的国际设计师在中国"吃不开",不是因为缺乏技能,而是心态使然,他们对中国需求缺乏耐性、自视过高。跨国设计师要学会打开心扉去理解中国的文化内涵和融入本土的生活方式,否则每天站在高位去管理内外事务,很难使本土的员工心悦诚服。

跨国企业若要在中国发展,本土化是不能逃避的问题;相对地,本土企业也必须学习国际化的管理与设计模式。不过,事实情况是跨国企业的总部都习惯性地干预中国区业务的战略和管理,而本土

企业却因为语言障碍和排外心理,往往很难合作。

另外,由于价值观的不同,中西方的管理也存在差异。比方说,西方人的"契约"精神与中国人的"利益"精神就截然不同。例如,中国人与中国人之间的"商业友谊"是不能用契约作为前提的,这是西方人难以理解的。若要互相合作,跨国企业要学会信任,本土企业要学会放下面子。

跨国企业要学会信任,本土企业要学会放下面子。

人才是跨国企业文化积累的重要元素,企业在筛选人才时都十分严谨,会不惜工本地招聘来自世界各地的人才。企业人才库里已经准备好各类的库存,包括各个部门均有非凡潜质的候选人,甚至是未来的接班人与领导人。候选人的处事态度和诚信是获得录用的先决条件,否则,就算他们的专业水平有多高,工作能力有多强,也不被考虑录用,因为先天拥有、不靠学习得来的东西才是真正有价值的东西。不过,跨国企业若要在中国发展,人才本土化十分重要。随着中国入世,经济得到迅速增长,

跨国设计企业的经营成本亦大幅增加,为了维持业务的发展,只能重新审视经营策略,包括压缩项目的传递时间、提高自身的市场价值、精简设计流程和成本的严格监控等,但最重要的还是令高级员工本土化,除了有利于稳固本土的市场以外,还能大大降低成本。比如说,跨国企业由总部派驻来华的高级员工要比在本土招聘的员工工资与福利高上几倍,如果将这些钱花在人才的投资与培训上,企业更有可能实现未来的持续发展。

跨国企业在与本土企业接触的过程中,团队架构发生了很大的变化:初期由外籍设计师主导的管理层,到中期时会改为聘用"海外归来"的华人设计师,而现在,则会聘用本土设计师为管理层,团队架构经历了3个重要的成长阶段。随着本土设计师视野的开放,加上他们的本土人脉较广,只要多加培训,他们就能担当重要的职位。已有越来越多的跨国企业踏入中国市场,这也意味着将会有越来越多的本土企业走向国外,它们将面临同样的人力资源问题,跨国企业在华的本土化人才战略确实具有一定的借鉴价值。

## 4)设计团队的管理

要管理及整合设计团队,人力资源部与设计师要兼顾很多方面,除了要宣扬企业文化、建立内部信息的沟通渠道、调解员工的矛盾与冲突、维护个人的野心之外,还要维持人际关系的和谐等,以营造一个高度协作的环境,为企业创造更大的利益。

### 怎么组合团队?

团队可以看成是一块"有凹有凸"的拼图,团队中每一个成员都有他的优缺点,每个人应了解自己的不足和需要别人帮助的地方,互相弥补才能把拼图完善,否则只会令团队里的矛盾激化,最后导致瓦解。

在组合设计团队之初,管理层要避免找明星级的设计师,因为他们可能会心高气傲,未必能沉住气与其他队员合作共事;企业要找的成员必须有野心,还要谦虚且平易近人。谨记,就算你是"摇滚明星级设计师",也需要团队与你高度配合才能完成项目,否则好的想法就只是空想而难以实践。

人是设计企业的资本和资产,能把每个重要的项目做好的关键是人才,否则企业难以维持与甲方的友好及长远的关系。人才可以通过招聘或是内部培训来获得,但要让新招聘的员工快速进入作战状态,还需要企业文化的熏陶与指导,所以如果内部有合适人选,对其进行培训然后晋升对企业而言会较有利。

马云曾这样阐释人才的"培养":"什么是'培'?'培'就是多关注他,但也不能天天关注他,因为一棵树水浇多了会死,水浇少了也会死,如何关注也是一门艺术。什么是'养'?就是给他失败的机会,给他成功的机会,你要看着他,不能让他伤筋动骨,不能让他一辈子喘不过气来。"

寻找设计人才并不困难,只要管理层不忌才,懂得放开胸怀去看看企业内谁能够超越自己的,那些人就是人才。如果团队里有人只会忙着哄领导开心,却疏于照顾甲方,以致企业业绩停滞不前,就是需要好好反省。如果团队中有人经常将"不可能"挂在嘴边,这样的人也难以委以重任。一个员工的素质与精神状态比技术重要,领导要么对其多加指导,要么替换人选。除了个人的素质与诚信以外,在市场中可以与人竞争的,还有人才的"有效技能",比如熟悉市场趋势、善于与甲方沟通、懂得谈判技巧等。人才对企业的最大贡献是难以用技能取代的。

身为领导,除了寻找人才,有时甚至要为团队

里的成员寻找心灵拍档，比如苹果公司的史蒂夫·乔布斯和乔纳森·伊夫。他们共同创造了 iMac、iPod、iPhone 以至 iPad 这样的一系列伟大作品。

乔布斯的妻子谈到乔布斯和伊夫之间的特殊关系时说："在乔布斯的生命中，有很多人都是可以替代的，除了伊夫。"

所谓"人强马壮"，好的设计企业，人要强，马要壮，但人数却不用多。

## 怎样凝聚设计团队的向心力？

没有企业能只靠一人之力发展壮大，所以企业要重视团队。所谓"人强马壮"，好的设计企业，人要强，马要壮，但人数却不用多。

"体验导向"是现今设计、服务、网络等行业的主导思想，要获得持续一致的体验，并非某个类别的设计师能够胜任的，所以多元化的多媒体跨界合作是未来设计行业的大趋势，相对于过去的各自独立经营，设计企业将迎来在同一个平台上的共赢协作与资源整合的崭新模式。就算是明星级设计企业，也要规划未来的发展方向，因为在明星设计师的信誉、能力或健康受到损害的时候，企业的信誉将面临危机。所以要时刻留意计划继任人选，以确保企业在未来的持续性。

团队的向心力不是指服从领导或由领导设立的大方向，而是团队集体参与发展方向的设立。在经济蓬勃及市场顺境的时候，每个人都能轻松驾驭领导力，只有在逆境之中时才是真正发挥领导力的时候，团队才能真正学会成长和融合。

领导的职责不是显露权威,因为真正的权威是"当他们把权力交给别人的时候,他们才能真正拥有权力"。当领导懂得倾听、懂得尊重、懂得承担责任的时候,别人一定会听从他们,他们才会有权威。团队要做的是为企业确定共同发展方向,没有同事会为了一个人的理想而干活,团队目标应由团队共同确立、共同分享或分担成果。比如说,在创造的过程中,让设计师拥有创作主权,身为领导只是梳理与促进创意的产生,就算创意是由领导提出的,"功劳"还应属于团队。

真正的权威是"当他们把权力交给别人的时候,他们才能真正拥有权力"。

领导表现得越透明和公正,员工越会感到自身的价值。举例来说,让员工多面对甲方,让他们知道企业的设计费及利润等财务信息。把设计师边缘化只会令他们心无可恋而萌生去意。当天的商场已经没有什么秘密,秘密亦不是企业的核心竞争力,像设计企业的设计汇报文件、内部文件或设计合约都能从网上下载!企业领导的责任就是要让团队的每一个成员能够开心创作,并尽可能离开他们的MacBook,因为"对话"总比用任何图像处理软件表达要快得多。老一辈的沟通方式,如草图、对话以及非语言的交流,有时更奏效。就算科技再发达,也难以取代原始的图像化表达能力。

企业文化是团队面对困难时的精神指导,是企业的灵魂,是每一个员工继续为企业服务的向心力。它展现了企业存在的意义及员工勇于拼搏的理由,虽然没有金钱是万万不能,但如果团队里每一个人都只为金钱或自己而干活,那么这个团队应该很快会出现问题。第五堂课会对企业的文化进行更详细的探讨。

## 怎样留住团队成员？

"觅才"固然重要，但"留才"也不容忽视。一套完善的福利制度可以让员工感到被重视和有安全感，福利制度包括社会保险、住房公积金、医疗保障、养老保障，甚至商业保险等。完善的福利制度总比平常的吃喝、称兄道弟和不定期的年终奖金等来得实际。

设计企业最大的价值是拥有创意人才，要能留住他们继续激发他们的创意，需要掌握管理艺术。具备创意的人通常是坚毅固执、情绪变幻、多愁善感和自我意识强大的族群。有效地管理他们跟管理会计师、销售员或工程师是截然不同的。不过一定要理解的是，无论任何团队都只能求同存异，不要勉强别人跟自己的想法一致。

管理团队应"对己以严，待人以宽"，因为你知道自己的能力和底线，但别人的能力和底线就难以知晓，所以只有这样才能和平共处。如果把自己的底线作为考核别人表现的准则，必然会产生许多矛盾。比如说，不能总是要求下属在一个小时内想出好的设计方案，若是时间紧迫，你应该挤压自己的时间来给设计师提供更多创作空间。

此外，身为领导不应将甲方的负面意见糖衣化，反而要直接让团队知道甲方的意见并进行反思和改进，团队要拥有面对困难和批评的勇气，而非逃避问题。带领团队最重要的是信任，要时刻与他们分享成功。领导们应该多花点时间在他们身上。有时候，要把设计团队的成员当作家人看待，这或许会让你有所领会：要多点接纳、少点埋怨；多点聆听、少点牢骚；多点同理心、少点隔阂，诸如此类。如果有设计师开始有兴趣了解商业管理知识，这表示他已明白成功设计的背后，需要商业条件的支持。

设计企业还可以通过审核内部人才地图（Talent Mapping）来盘点和甄选高潜力人才，或从另一个角度，及早发现不适合当前岗位的人才，将盘点的结果作为人力资源的参考依据，并针对性地规划关键岗位的继任计划，及聚焦高潜力人才的策略和甄选合适的导师，协助他们全面了解自身的职业规划，让关键人才发挥最大价值，防止人才白白流失。企业可以通过挑选实施人才盘点的团队、明确实施的流程步骤，并对关键岗位的人才进行评估和培训。

## 3. "死穴"3：制订"商业模式"

### 1）什么是"商业模式"？

如果把"商业模式"理解为第二堂课里提及的"市场定位"，也许会更容易理解它。从传统上讲，设计思维只会应用在产品的设计上，其实设计思维亦可用在"商业模式"上。它是企业运作的一个重要指标，能为企业带来独有的核心竞争力和利润，为甲方带来最大的价值和优势。价值的内涵不仅是创造利润，还要为甲方、员工、合作伙伴和股东带来最大价值，并在此基础上形成企业的核心竞争力和持续发展。

"商业战略"和"商业策略"是"商业模式"的组成部分,其中"商业战略"用于处理相对长远的计划,考虑"企业如何拟订核心价值来加强对外宣传的效果"和"企业如何为潜在市场制订商务拓展方向";而"商业策略"指的是用什么手段达到目标,企业要研究的是"需要寻找怎样的人才来组成最合适的团队和合作伙伴",又或"企业可以怎样调整架构来实现收入和利润最大化","商业战略"和"商业策略"两者相辅相成,组合成一套制胜方法,因此可以将"商业战略"和"商业策略"理解为"商业模式"的应用工具,如同"设计概念"和"设计想法"是为"市场定位"服务一样。

可以将"商业战略"和"商业策略"理解为"商业模式"的应用工具;如同"设计概念"和"设计想法"是为"市场定位"服务一样。

如果将它们比喻成职业网球世界里的球员,可以这样理解两者与商业模式之间的关系:

a. 商业模式 —— 在国际网球赛中获得胜利而赢得丰厚回报。

b. 商业战略 —— 以最有效的方式进入国际赛事并获得赞助商的垂青?

c. 商业策略 —— 寻找最优秀的教练,在重要赛事里赢得多项冠军。把成功编织成感动人心的故事并利用网络媒体宣传。

"商业模式"要解决的是企业在指定的市场内的整体发展方向,比如说,"企业将以何种方式获得利润",如对甲方进行识别和细分,以及积极回应市场当前的需求等。制订"商业模式"不仅是 CEO 的工作,也是企业内每一个人要关注的内容,学会经常自问:"在我参与的商业活动中,有其他更有效的处理方式吗?这些商业活动能否为企业的利益相关者,如甲方、股东和每一个员工创造最大价值?企业现在的经营方式能否把自身的潜在价值最大化?"

制订"商业模式"必须持之以恒和不时更新,使

之成为企业 DNA 的一部分。不论是大型、中型还是小型企业,如果"商业模式"不能经常更新和修正,只要遇上市场环境发生变化,就会出现巨大震荡,如黑莓手机和诺基亚手机般被大企业吞噬。如果说"商业模式"能决定企业的成败,那么"商业模式"的灵活应变能力则是成败的关键,只要企业的使命宣言或核心价值不变。"商业模式"可以随着复杂多变的市场而做出调整和变化,让企业能够持续进化,从而保持在市场上的竞争优势。

在竞争日趋激烈的市场中,新的"商业模式"也层出不穷,而这正是商业社会的魅力所在。好的"商业模式"并不代表成功在望,成功还取决于驾驭它的领导人与其团队是否相处和谐,因为创业者灵活和创新的个人理念比"商业模式"更重要。

成功的"商业模式"可为甲方、股东、员工与社会带来持续和稳定的回报。例如,为顾客提供一流的产品与服务、为股东提供高水平的价值回报、为员工创造良好的发展空间,以及为社会带来发展和贡献。

在中国商界,人们认为"商业模式"的创新比科技创新更重要,因为中国拥有庞大而中低端的消费市场,无数的商品仍未得到广泛使用。企业能做的是,在这个庞大的市场中发掘新的需求和价值,并创造出新的需求模式和相应的商业战略和策略。

"商业模式"的核心在于"价值的创新",采用最简明的"商业模式"来实现企业价值的最大化。"商业模式"可协助解答 3 个有关甲方的问题:向谁提供价值?以什么方式提供价值?提供怎样的价值?"商业模式"必须以市场和甲方为中心,并为他们创

"商业模式"的核心在于"价值的创新"。

造价值,仔细考虑他们所期待获得的利益,这样"商业模式"才能拥有竞争优势。

虽然企业创业初期的"商业模式"只有两个目的:"生存"和"挣钱",但是不能只为了生存而忽略为企业设立未来方向。如果对发展过程中的问题视而不见,只会慢慢积攒了一个又一个的包袱。随着问题的持续积累,就算企业试图改变也难有作为。

## 2）如何构建企业的"商业模式"？

企业服务与产品的"营销模式",企业内部的人才资源、财务、设备与信息的"运营模式",以及企业融资的"资本模式",使得企业的盈利能够达到"1+1>2"的效果。

构建"商业模式"就是拟定企业获得盈利的方法。"商业模式"的核心就是为企业的资源整合提供方向，包括企业服务与产品的"营销模式"，企业内部的人才资源、财务、设备与信息的"运营模式"，以及企业融资的"资本模式"，使得企业的盈利能够达到"1+1＞2"的效果。

企业可以灵活地通过组合以上部分或是更新全部环节来不断调整固有的"商业战略"；如果企业经营的任何一个环节经过更新后获得成功，就能反过来为"商业模式"带来改变。

企业要有积极改变的心态，就如三星集团原会长李健熙曾于1993年在德国召开的三星全球战略会议上所说的："除了老婆和孩子外，一切都要变。"

"除了老婆和孩子外，一切都要变。"
李健熙

一个有效的"商业模式",必须能让员工心甘情愿地为企业卖力,做出好成绩,所以企业必先要确立愿景和核心价值;其次要制定一套相应的运营和管理系统,好让"商业战略"得到充分发挥;最后还要有奖励和激励员工的"商业策略",以增加员工的归属感和向心力。

企业的"核心价值"必须通过"资源整合""高效率"与"管理系统"的组合而产生,目的之一就是达到"甲方价值最大化",从而实现"持续盈利"的目标。

建构"商业模式"须思考以下3个要素。

### 要素1:企业以什么方式获取盈利

首先,企业要先想清楚赚钱的方式。坦白说,只要有钱赚的地方,就有"商业模式",如餐厅是通过售卖食物和服务赚钱,电视台是通过收视率赚钱,网络企业是通过点击率赚钱,而设计企业则是通过提供设计顾问服务赚钱。但是这还不够,因为当所有设计企业的"商业模式"都大同小异时,就会缺乏竞争优势。所以一个好的、不断创新的"商业模式",才是企业确立地位和保持市场优势的关键。只有走与别人不一样的道路,才有成功的机会,因为成功是不能复制的,两家企业拥有的资源几乎不可能完全一样的。

企业可以瞄准目标消费者,通过分析他们的共性,围绕他们进行针对性的价值创造,如爱彼迎(Airbnb)的商业模式和收入来源是提供免费的订房平台,并收取房租的3%作为佣金;爱彼迎也会收取房东3%的信用卡使用手续费和每次订房费用的6%~12%不等的手续费。而特斯拉汽车(Tesla)则要求买家先支付未来10年的能源费,这样特斯拉汽车就能把这些预缴费投资在研发超级充电桩的网络上,确保未来提供的能源更便宜。而特斯拉汽车的竞争对手如果想要利特斯拉其充电桩时,需要缴付相对高昂的充电费用。

企业应确定收入模式,因为企业要通过各种收入流作为创造财富的途径,当中可能包括商业零售收入、订阅和使用费、版权费、拍卖和竞价费、广告费、数据费、交易与中介费、专业顾问费、免费增值和金融服务行业的收入,等等。

市场的波动不可避免地会波及设计企业的表现,比如2018年的全球经济下滑和2020年的疫情都使地产行业遭到沉重的打击,以至影响了市场上项目的数量。经常听到大、中或小型设计企业因出现严重亏损而倒闭或裁员的消息,究其原因,企业需要积极探索及创新商业模式,以跟上市场变化步伐。如"互联网+"的"商业模式"互联网化,这些都是设计企业的"商业模式"转型升级的新指标,能为企业带来创新的能力,是企业转型升级和突出重围的新契机。

## 要素2：如何确定企业的规模

设计企业的规模可大可小，是"商业模式"需要考虑的一个环节，因为企业领导的能力、兴趣和性格，都会大大影响企业的"商业模式"，以及企业将会吸引什么类型的项目，就像设计概念般引领着创作的方向；"商业模式"亦能令企业领导清楚知道赚取盈利所需的员工数量，因为每一个成功的"商业模式"都有一个符合企业理念的员工组合。

企业领导究竟是希望为甲方提供先进的专业知识以收取高昂的顾问费，还是希望为甲方提供迅速和高效率的工作方式来赚取低廉的设计费？大部分企业的"商业模式"都位于两者之间。作家、小公司实务专家李纳·克莱因（Rena M. Klein）指出，设计企业要实现利益最大化，可参考以下3个模型来决定企业的规模。

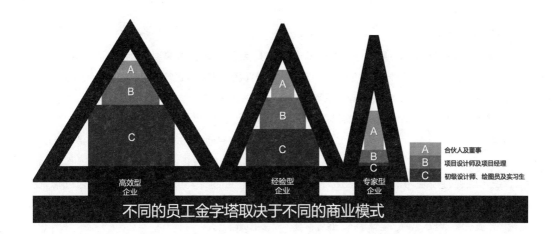

不同的员工金字塔取决于不同的商业模式

### 模型1：高效型企业

这一个三角形的基层员工数量最多，强调快速及低廉的项目运转方式，一般只会专注于一种类型的项目，提供比较单一的服务。其高效率来自重复的工作内容与工序，所需的员工资历也相对较浅，高层员工能有更多的时间去寻找新的机遇。企业的持续发展来自于工作程序的不断改良，以及不断发掘能提高效率的相关科技。

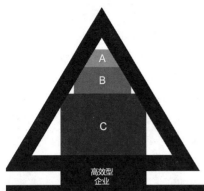

**高效性企业的特色（底座较宽的员工金字塔）**

1. 你们可以做得更好、更快和更便宜
2. 公司的盈利取决于生产率和重复的工作模式
3. 更多常规的工作和更多的初级员工
4. 员工金字塔的底座比较宽

A 合伙人及董事
B 项目设计师及项目经理
C 初级设计师、绘图员及实习生

**高效型企业的成果取决于重复的工作模式**

### 模型2：经验型企业

该模型的员工分配最为均衡，大部分的企业都认为自己属于这种类型。相对于高效型企业，这种类型的企业能用以往积累的经验去处理非规范化和繁复的问题，比如酒店、机场、博物馆或是医院等的专业类项目。

经验型企业的挑战在于，部分由企业高层接管的工作其实可以由相对低级的员工去跟进。这意味着设计费很快就会耗尽。为了避免亏损，企业需要在估计设计费的时候认清人力资源的投入比例和时间，或者更重要的是高层要学会授权。只有这样才能释放他们的时间进行创造和巩固与甲方的关系，并寻找更多的商机。

能与其他企业及分包顾问共同协作是经验型企业一个不错的策略，因为这能很快地扩展创作成品。经验型企业能否持续发展，关键在于能否利用过往的项目经验不断地更新和创造，并将它们应用到未来的项目上。

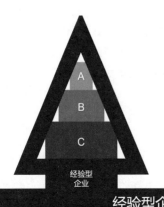

**经验型企业的特色（平衡的员工金字塔）**

1. 你知道怎样去解决复杂的设计问题
2. 公司的盈利取决于项目的完善管理和人力资源的精明运用
3. 各层员工拥有混合技能
4. 员工金字塔是平衡的

A 合伙人及董事
B 项目设计师及项目经理
C 初级设计师、绘图员及实习生

**经验型企业依靠应用精确的知识**

一旦经验型企业的模型失去平衡，就会出现员工分配不均的现象，如中层员工较高层及底层员工多。他们的经验都是相似的，而且已为企业服务了一段长的时间，他们通常属于高价值的员工，对企业的宗旨了如指掌，问题是中层员工缺乏晋升的机会，除非另谋高就。因此，"最有野心的员工会是最早离职的员工"。中层员工离职的后果是专业经验与知识的流失，还有高层员工的继任人选日益减少。企业还得要以额外的费用去雇用新的员工。

要跳出这个困局，可以按照企业创始人的意愿，把有价值的中层员工晋升为合伙人；或是识别与培训现有的"超级说客"——他们都是能准确了解甲方，知道如何获益的人才。

企业的成长始于出现新的商机，在企业成长后，必须雇用更多的低级员工，令失衡的模型恢复平衡。如果企业领导人拒绝扩充员工，则需要面对流失中层员工的危机，很难保持盈利，除非企业已经形成出一套有效的工作模式或在一个赚钱的市场领域里占有一席之地。

企业可以尝试冒险，当中层员工准备向企业要求更多的时候，鼓励和支持他们离任，因为只有当中层员工被底层员工取代的时候，才能恢复平衡。

此策略能让企业保持一定规模，高层员工亦能照顾工作的每个细节，所以这是许多小型企业比较喜欢的模式。

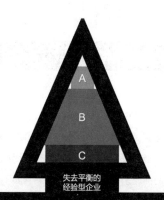

经验型企业的人员配置很容易失去平衡

模型 3：专家型企业

专家型企业能提供世上寥寥可数的天才才能处理的先进知识，一般是那些由星级设计师带领的企业，或是拥有只有某类专业领域的专家才能提供的知识，如立体打印技术的应用或是被动房屋的设计等。企业的盈利来自高昂的顾问费。

专家们的工作都是非规范化的，而企业内部大部分都是高层员工，所以专家型企业的员工分配都是尖头较宽而基层狭窄的瘦削三角形。这些企业拥有思想超前和先进知识的专家，可以单靠一个人的能力去建立和维持企业的持续发展。在很多情况下，专家型企业会连同其他的专家来提供更广泛和难以复制的服务。有部分人甚至与学术机构共同研发更先进的技术，寻找更多知识上的创新，以增强企业的竞争力。

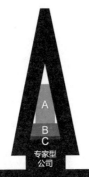

专家型企业的特色（狭窄的员工金字塔）

1. 你拥有特别的知识或天分
2. 公司的盈利取决于高昂的专家费用和独特服务的费用
3. 更多非常规的工作和更多的高级员工
4. 员工金字塔的顶层是沉重的

A 合伙人及董事
B 项目设计师及项目经理
C 初级设计师、绘图员及实习生

专家型企业依靠独特的知识及天分

一家设计大型商场的设计企业与一家设计精品店铺的设计企业在资源分配上有很大的差别。前者需要较多的基层员工去完成庞大的制作，但后者需要少数高创意人才的全程投入。虽然它们都属于商业项目，但却难以在同一家企业中以相同的资源去完成，否则将会造成资源分配不公的矛盾。

**企业迈向规模化之路**

如果企业决定实现规模化，可通过"联盟制""联合制"或"收购"去实践。

- "联盟制"下的企业是由若干家独立的设计机构组合而成，机构可以来自不同的国家或城市，有着不一样的规模。多家机构形成建构在同一品牌下，具有一致形象的跨地域的大企业。联盟企业会共同租用一个办公室，共同分摊品牌建设和经营成本。"联盟制"下的个体规模一般都不大，但是联盟后的企业却形成了一家跨地域的大型企业。

- 相对于"联盟制"、"联合制"下的企业成员都是位于同一个城市，从事着不同性质的工作。比如说，时装设计团队与摄影团队的联合，又或是平面设计与电影设计的创意组合等。企业从独立创造价值走向合作创造价值，多条价值链构成了企业的价值网，通过有效的资源整合，构成快速、可靠、便利的系统，以适应不断变化的市场环境。

- 通过"收购"方式进行扩张是规模化企业最常用的"商业模式"之一。"收购"是指一家企业利用现金或有价证券购买另一家企业的股票或资产，以获得该企业的全部资产或者某项资产的所有权，或该企业的控制权。通过收购，企业可以迅速扩张和发展。比如说，收购能降低管理成本、扩大经营规模、提高市场的竞争能力，企业可以通过收购取得先进的管理经验、经营网络、专业人才等各类资源，令企业的战略实践打好坚实的基础。但中国规模化企业的收购意识并不强，收购目的不明确，因此整合能力就变得很弱。

任何形式的商业合作都有三个不可缺的前提条件。第一，双方必有利益；第二，双方必有意愿和共同目标；第三，双方必须能共享共荣。为求合作伙伴能上下一心，任何一个规模化模型的成功都有赖于统一的管理系统，否则只会出现"各家自扫门前雪"的无政府管治状态，继而各走各路，不欢而散。

规模化的优点在于甲方认为雇用中小型企业会承担较大的风险，而大型企业所拥有的品牌优势会增加甲方的信任，甚至愿意缴付更高昂的设计费。至于人才招聘或是技术研发，大企业有足够的本钱去提升行内的竞争力。虽然大型企业并非每一次都能比中小型企业获得更优厚的待遇，但是相比之下，大型企业还是拥有较多的优势。

如果中小型企业已准备实现规模化的发展，决不能盲目地模仿和借鉴大型企业的成功商业模式。规模化的缺点是设计质量难以监控，因为设计行业的特点就是企业的领导既是管理者又是主创者，这确实限制了企业的发展空间。只要企业扩充到超出个人控制的能力时，效率和质量的下降，甲方流失等问题就会出现。而且面对市场的营商困境，企业要通过价格战来实现规模化，这意味着企业的规模越大，边际成本越薄，甲方也会逼迫设计企业进行多轮的价格战，最终把行业变成了血肉战场。规模化最大的发展瓶颈在于资产增长速度不能跟上企业的扩张速度。

其实是否实现规模化并不是关键，能够继续生存的首要思路是"追求独特"。分支公司不在于多，而在于精，否则抵抗市场风险的能力也会相对薄弱，只要市场和甲方有些微动荡，就会带来致命的重击。企业是否走规模化的道路并不重要，重点是能否给创意产业带来正向的影响。就算是小型企业也可以对世界带来深远影响，这取决于企业的发展愿景和方针。

### 要素 3：如何理解市场的竞争对手？

处于成长期、已初步形成商业模式的企业最关键的是能否找到突破瓶颈的方法，否则在同一个模式里徘徊只会带来亏损。企业可以研究目标市场内与自身相同规模的竞争对手，寻找这些企业与自己在商业模式之间的异同，比如有何种强势与弱势、机遇与威胁。企业可以在取长舍短的研究过程中，创造出改造企业的"商业模式"，这是转亏为盈的关键。选择与竞争对手和平共处，以错位经营的方式打开另一片天。

随着市场的竞争越来越激烈，几乎每一个范畴的设计领域都有一些同行。为了打开突破口，寻找"差异化"是其中一条出路。企业的差异化可以表现在很多方面，而差异化的核心就是构建出不同的"商业模式"。否则，只懂与竞争对手打价格战，以诋毁对方等的恶性竞争方式来取得优势，只会令企业陷入更严峻的困境。再者，企业可以利用在市场中的领先优势，并购可能会对自身构成威胁的企业，从而消除竞争。

未来 10 年，中国市场的变化仍难以揣测，竞争只会愈演愈烈。设计师只要离开商业市场一年半载，就会有脱离市场的危险。一些相对成熟的企业已有比较稳健的"商业模式"，但它们也容易踏进故步自封的陷阱，忽略市场竞争对手的步步紧逼，把以往的成功视为必然，结果导致盈利瞬间减少。这些误区是本土企业最普遍的现象。

"商业模式"不能一成不变，而是应该随着企业的成长而转变，但这是企业发展中较容易忽略的一环。毕竟有很多企业是在糊里糊涂地成功以后，才开始认真琢磨自己的"商业模式"。

以上设计师的"死穴"位置会因人而异，它们是否令你浑身发麻，或者这些已经触及你日常的工作范围。创造力的高低并不与创作时间的长短成正比，而对"死穴"的认知能为创造力带来另一个解决问题的机会，令设计更加"落地"。设计是一门与投资方协作和商业角力的游戏，各自追求目标的最大化，这些都是无可厚非的。如同一场网球友谊赛与国际赛事的分别。尽管他们都有经纪人公司作为坚实后盾，但如果球员不理解公司的商业运作，则很难完美配合公司。人体共有 720 个穴位，其中要穴就占了 15%，所以能令设计师发麻的穴位又何止 3 个，还有诸如业务的发展和市场推广等非创意类别工作这样的"死穴"。设计师除了要有提倡创意的胆量，还要有冲破"死穴"的勇气。

# 155

**第四堂　如何读懂中国甲方？**

01　了解中国甲方的特性对设计有何作用？
02　为何甲方给人的感觉像是迷雾？
　　　1. 从"历史"去认识
　　　2. 从"关系"去认识
　　　3. 从"面子"去认识
03　怎样与中国甲方建立信任关系？
　　　方法1：培养"正向心态"
　　　方法2：懂得中国人的"处世模式"
　　　方法3：模糊哲学
　　　方法4：化零为整
　　　方法5：学会选择
　　　方法6：换位思考
　　　方法7：曲成的智慧
　　　方法8：读懂"身体语言"
　　　方法9：品牌效应

## 了解中国甲方的特性对设计有何作用?

设计的作用是令甲方的利益"最大化",商业或非商业项目都有相同目的,所以设计毋庸置疑是一门策略性的工作。这里所指的甲方并非指某一个决策者,而是指决策层。面对甲方"虚无"的意见和他们紧迫的时间安排,部分设计师会选择性地倾听甲方的解说,往往还会加上自己的主观意见,有些设计师甚至选择逃避或委托他人来汇报项目,结果他们无法从甲方那里获得有效的第一手资讯,最终令赢取项目的过程变得艰辛和不可控。所以,设计师是否有充分的准备与勇气去出席甲方的前线会议是成败的关键,这会使得因对甲方的误解而带来的设计成本风险大大降低。

**设计师:**"你对这个设计方案有何意见?"
**甲方:**"你说呢?"
**设计师:**"通过我们对市场的调研和对贵公司愿景的了解,我们将打造出符合贵公司营销目标的设计概念。我们的设计方案能满足市场需求和引起市场对该项目的注目。"
**甲方:**(保持沉默)
**设计师:**"那么,你觉得设计方向正确吗?"
**甲方:**"很有想法,但可以再好一点儿,就是感觉不够大气。"
**设计师:**"可以具体说明吗?"
**甲方:**"我曾经去过非洲的某间酒店,很大气、很有内涵。"
**设计师:**"你指的是哪方面?"
**甲方:**"你没有去过吗?"
**设计师:**"没有,等我上网看一下……那,我们今天的方案……"
**甲方:**"多出两个方案不就行了吗?吃饭去!"

也许设计师对这些对白并不感到陌生。这里出现了三个关键问题,一是什么是有效的倾听,二是甲方为何有口难言,三是甲方究竟需要什么。

我曾在澳大利亚参与竞投一个酒店项目,甲方用了整整10个小时来介绍他们的想法。早上的项目介绍、午饭与高层的交流、实际案例的考察、黄昏的答疑会议,再到会议的总结。相对于澳大利亚,在中国竞投项目时,能够与甲方面谈已很不易,一般只有五六张纸的项目介绍,加上一个联系不上的查询电话号码。这不仅难倒了外国设计师,本土设计师也有些摸不着头脑。如果设计师因此认为甲方欠缺诚意或早有心仪的设计师而放弃,那说明他们没能阅读甲方背后的宝贵讯息。

就像没有一段正常的婚姻是奔着离婚的结局去的,亦没有一段商业关系的开展是奔着与设计师中断合约去的。如果中间出现分歧,问题可能只出于某一方,因为双方在项目初次碰面时应能形成基本的共识才会继续。只要用心营造,有效地沟通,关系自然会长久。毕竟不是每一个设计师都是通过

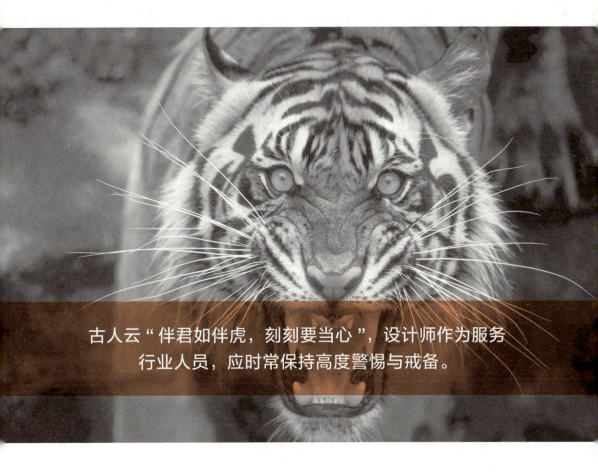

古人云"伴君如伴虎,刻刻要当心",设计师作为服务行业人员,应时常保持高度警惕与戒备。

的语意有可能出现扭曲。在收取甲方设计费的同时,理解甲方的需求并促成设计任务书的形成是设计师的责任。事实上,世界上并没有最好的设计,只有最适合的设计。

设计企业要在商业世界里持续发展,无论是企业领导或是员工,最重要的是要"诚信"。作为企业的必然文化,"诚信"有助于别人坦诚沟通,是企业与个人的资产;相反的,如果能领会甲方难言之苦而能替其清楚表达,就能与甲方建立诚信的关系。一旦接下项目,许下承诺,就需要全力以赴,言行一致,做到孔子所言的"言必信、行必果",这样企业成功的机会才会更大,真正做到"坦荡荡"。

## 02 为何甲方给人的感觉像是迷雾？

甲方说话含糊不清可能是无形中受了老子的《道德经》"道可道，非常道"影响，或暗藏周文王《易经》的哲学 ——"物极必反"，所以说话有所保留，要么说出来了就不再永恒，要么说多了朝向相反方向转化。在大部分设计院校里，哪怕是资历较深的老师，也未必有与甲方沟通与协作的足够实战经验。在他们形成对设计认知的年代，中国的设计还处于初步发展阶段，设计大多缺乏完整的思路和市场定位，导致传承设计经验的过程中存在不足，当时的多数设计师只以美丽外观作为设计的主观表现，并不需要充分理解甲方的需求。

要理解甲方行为，设计师需要多点同理心，比如说，为何有些甲方不直接表达简单的意见？其实他们会认为那是对设计师的一种尊重或保障自身利益而"留有余地"的做法，不把话说得太满，这种做法常被误以为是在"故弄玄虚"，故放烟幕，无意间令关系变得紧张。甲方相信，如果把想法说得太白，只会阻碍设计师的创意发挥或被其下属团队作为方便的依据。当设计师试图提出澄清请求时，甲方会因为顾虑把意见说得过于直白而感到不安，他们害怕自己令企业蒙受损失。一旦他们启动"防卫机制"，以后的沟通就会变得很困难。其实有经验的设计师不会听取甲方的"如实"意见，他们也不希望按甲方的"创作指令"行事，甲方可以消除顾虑，敞开心扉，为双方共同的目标而努力。

你也许有如下疑问："既然大家都是中国人，为何难以猜透对方的心？"在商业世界，双方的心态是不一样的，双方的"防卫机制"早已启动，这导致他们的言行举止以至处事态度都跟平常生活不太一样。"防卫机制"是一种无意识的心理操作，用于操纵、否认或扭曲现实，保护个人免受由内部冲突和外部压力源所导致的焦虑而做出的抵御。其实，设计师首先要做的是卸下自身的防卫机制，这样甲方自然就愿意脱下保护外衣，然后双方通过诸如心理咨询中用来建立融洽关系的一些技巧，如"镜像模仿"（mirroring）、"出丑效应"（pratfall effect）或是"复述"（paraphrasing）等方法，增进双方的共融关系，这会使甲方更敢于表达难以启齿的想法。

古人云"伴君如伴虎，刻刻要当心"，设计师作为服务行业人员，应时常保持高度警惕与戒备。既使能与甲方成为朋友，这种关系也必定关乎利益，所以不能与平常的朋友关系相提并论。虽然偶有例外，也属于少数。在一段经常处于高度戒备的关系中，读懂甲方的难度也会相对增加。

对话本身是一种艺术，双方有责任打破阻碍沟通的藩篱，为达至共同目标而创造出一个沟通平

台，以便互相协调和指导，促进双方真诚的理解，让设计师有更可靠的背景基础去进行下一步的创作。

可以将以下 3 个不同角度作为理解中国甲方特质的途径。

## 1. 从"历史"去认识

### 1）令人难以理解的背后

要探讨我们的政治、文化及社会等议题，都离不开对我们性格特质的了解。陈独秀在《东西民族根本思想之差异》一文中曾言："五方风土不同，而思想遂因以各异。"地理环境对思维方式的影响不可低估。一个民族的文化特征首先是由其所生活的自然环境决定的。自然环境不仅决定了一个民族的生产和生活方式，还决定了一个民族的文化特征和社会心理。

我国传统农业社会生产的基本模式是小农经济。这种以家庭为单位的个体农民经济，完全或主要依靠自己劳动来满足自身消费的生产方式从春秋战国时期产生一直延续到近现代。人们意识到"天时地利人和"是农业丰收的大自然恩赐，从而悟出了"天人合一"的哲学观。"天人合一"追求物我不分，天人同体同德的"圆满"境界，这使我们能以宏观的全面角度来看待事物，以直觉体验为工具，采用归纳式逻辑推理，将问题阐述清楚，试探水温，然后再考虑在下一步中该如何表明自己的观点，尽量避免直接切入主题。往往不会采用"演绎逻辑"开门见

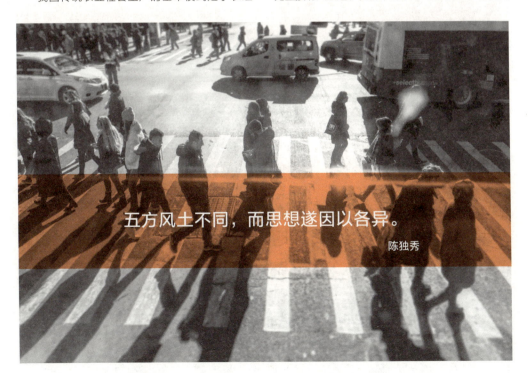

五方风土不同，而思想遂因以各异。

陈独秀

相对封闭的大陆性地理环境，造就了内向型思维。

山地直陈破题，而是会先表明观点，然后加以阐述、分析或说明。

中国大部地区的地理环境是属于相对封闭的大陆性地理环境，缺乏与外界的广泛联系，这使得我们的传统文化得以保持风采，与此同时，视野与思维容易受到地域限制。这种大陆性地理的内向型思维常让人较少接触新鲜事物并对未知事物产生好奇，也让人注重伦理道德，造就"和为贵，忍为高"的处世原则。

过去传统思维注重实践经验，并通过以经验为基础的直觉，模糊地把握认识对象的内在本质和规律，大自然呈现在人们面前的只是一个感性的现象世界，不可分析，只可感觉，我们凭借直觉经验性思维去领悟自然法则。我们独有的哲学思维就是在这样的条件下产生成的，比如《易经》提出: 有天地，然后有万物；有万物，然后有男女；有男女，然后有夫妇"的天人合一思想。反之，从柏拉图到亚里士多德，西方人拒绝把感观直觉视为知识，他们只承认由理性获得的知识，这种知识通过纯粹的语言分析获得。其中最著名的就是英国哲学家弗朗西斯·培根（Francis Bacon）提出的"知识就是力量"的论断。

中国人的语言表达上往往含蓄、隐晦而不是一览无余，言有尽而意无穷是东方哲学思想的表述风格。这与传统西方大相径庭。

中国人被外界认为难以理解也与中华传统的文化特质有关，这些文化特质可概括为"中庸、调和与随遇而安"。"天人合一""天地人和"是中华民族独有的处世观念，不认为大自然是需要征服和对抗的，认为人与自然的调和才是最重要的，凡事不必追根问底。

说中国人难以理解并非一种贬义，相反地，我认为那只是中国人的谦逊而已。有研究指出，东方人相对不善于在别人面前直剖自己的情况，如中国、印度尼西亚、印度、韩国等国家的人，这难免会给人留下难以理解的印象。不过相对于大部分西方国家如美国、意大利、巴西、西班牙、德国等，东方人在社交网站上却显得异常活跃，所以通过社交媒体与东方人交流是一个不错的办法。如果有耐心，设计师会听到一些更有深度的资讯，理解话语背后隐含的涵义。

中国历史源远流长，文化博大精深，是世界四大文明古国之一。作为世界上历史最悠久的"政治实

相对于大部分西方国家如美国、意大利、德国、西班牙、巴西等，东方人在社交网站上却显得异常活跃，所以通过社交媒体与东方人交流是一个不错的办法。

体"之一，用"文明实体"形容中国可能更合适。中国人不管身在何方，仍然保持着深厚的文化向心力，对孔夫子所推崇的社会和谐、人际友善、文化修养、国家太平、家庭和美等观念仍然根深蒂固。西方设计师难以深入了解中国，除非他们改变思维方式，从中国的历史、文化和价值观去了解中国。只要甲乙双方都能为提供好的设计而奋斗，并能足够尊重、谦逊和自省，其实不难找到共同话题。当双方有机会多谈及自己的时候，他们获得的满足感会将关系推到另一个层次。

## 2. 从"关系"去认识

### 1)"关系"是什么？

关系就像是人体经络，虽然每一个人都知道它的存在，但看不懂它的来龙去脉。关系是一种人与人之间的约束，如果没有了这种约束，如互联网世界里的"畅所欲言"，就不存在什么关系。这里谈的只是与陌生人（即与甲方）的关系，如果把人际关系分成三层，还包括与家人的关系，以及与友人和同事的关系。后两者要求的回报与利害关系都相对较轻。

关系是一种人与人之间的约束，如果没有了这种约束，如互联网世界里的"畅所欲言"，就不存在什么关系。

第四堂　如何读懂中国甲方？

西方人特意用英文 "Guanxi" 来描述中国式的关系，这是因为他们对中国文化不太理解的缘故。这个概念的运用越来越广泛，在《牛津英语词典》中都能找到相关解释，"Relationship" 并不能很好地解释中国的 "关系"。就算身为中国人，也不代表你就能轻松驾驭 "关系"。无论是东方人，还是西方人，关系里面的情感与互利元素是难以分清的，需要通过物质、精神与感情的交换来满足双方的需求。

西方人做生意也讲人脉关系，甚至可以说在获得机会时，都是通过个人关系来促成的，只是西方人对跨文化的关系概念有不一样的认知，如中西文化下的契约精神及应酬文化等方面的差异。不论是中、西方，业务都关乎人与人之间的关系，关系有助于达成交易，但关系并不是魔术棒，它不是维持业务的唯一支撑，也不能弥补企业缺乏商业策略和企业文化等弊病，关系绝非获得商业利益的便利途径。

建立关系的关键是加深人与人之间的信任，创造双赢平台，保证更有条件地协作，但关系会随着时间、环境和制度而变化，与其逃避建立关系过程中的矛盾，倒不如寻找文化的共同点，求同存异，融入瞬息万变的市场，与年轻一辈共创未来。

随着中国走向国际舞台，中国设计的质量也在同步提升，业界的竞争日渐激烈，这代表着市场对设计师的需求也在提升，创意产业的启航意味着 "三方共赢" 的局面 —— 使用者、甲方与设计师。

但关系并不是魔术棒，它不是维持业务唯一的支撑，也不能弥补企业缺乏商业策略和企业文化等弊病，关系绝非获得商业利益的便利途径。

## 2）西方人与中国人的关系观念有何差异？

越来越多西方设计企业开始进驻中国，如果把他们的专业知识水平比喻为大学生，那么他们对本土商业文化的认知水平只有小学生程度。比如说，中国人的说话艺术、餐桌礼仪、家长式管理或会议前后的权力游戏等，都寓意深长，这确实让西方设计企业对这片市场爱恨交加。如西方设计企业要与甲方商谈，谨记不要受文化差异的影响而失去耐性，或把过往在西方的成功经验硬套进中国的文化，这样只会令矛盾加剧，从而痛失机会。如果西方设计企业的心态不变，无论经过多少历练，他们仍然无法融入本土的商业环境。其实只要大家能够敞开胸怀，清空杯子里装满的水，哪里会有容不下的道理？如果西方人坚持戴着有色眼镜看中国，就很难了解中国人的处事方式，只会增加双方的矛盾。

以下是一些中西方在工作文化上的差异，可以帮助中西双方了解彼此的习惯，从而增进双方的合作关系。

i. 说到设计项目群组的交流，在这个网络时代，国内流行的是即时通讯软件是微信，但西方国家更多使用电邮来处理工作事务，特别是在美国和英国，电邮是最普及的沟通媒介，拥有约 90％的用户，而根据企鹅智酷发布的《2017 微信用户＆生态研究报告》结果，80％的中国用户会使用微信。根据德勤《2018 中国移动消费者调研》显示，中国人查看电子邮件的次数与全球用户相比少 22％。一方面是因为电邮仍被视为面向所有人的官方交流，是正式且非个人的沟通媒介；另一方面，电邮方便存档与搜索，方便进行专业的系统管理。

ii. 东方人习惯用"可以"去表达"不可以"，容易造成误会；相反，跟西方人沟通，"不可以"就是"不可以"，直接说出"不可以"反而能得到他们的尊重。无论哪一方，只要在谈判的过程当中有什么要求和不满，都要毫不忌

市场对设计师的需求在提升，创意产业的启航意味着"三方共赢"的局面——使用者、甲方与设计师。

讳地说出来，如果要等到对方感觉不对劲的时候才表达出来，双方就会失去信任。

iii. 中国人的送礼准则是"礼多人不怪"，相对于"礼轻情意重"。送礼是把关系表面化，把关系变得显而易见，有助打破双方的内心藩篱。送礼不一定要买贵重的，但必须是我们说的"有意思"的礼物。比如土特产，或独一无二的手工制品。古有"图穷匕见"的故事，送礼也会增加对方的防备，现在礼不能过厚也不能过俗，要恰到好处。"礼多人不怪"并不庸俗，所谓"礼尚往来"，送礼的礼仪上注重相互往来。俗语有云"人到礼到"，有谁不喜欢被别人殷勤对待，惊喜满满。

iv. 现在项目多是时间紧迫的，但是无论有多焦急，尽可能不要要求西方人加班工作，牺牲私人生活，因为西方人把工作与生活分得清清楚楚，注重工作与生活上的平衡。

v. 西方人不论工作、商务往来，还是婚姻，都会崇尚契约精神。契约精神可以确保每人都能获得公平交易，不论各方有何等的关系或认识与否，契约精神使交易的效益能够清楚计算。东方人的契约精神与西方的不同，我们的契约精神受到道德的制约，通过道德的"应然"来束缚人的行为，而不是以合约条款的"实然"来束缚人的行为，比如说人类的惰性、不自律或贪婪的品性。但这并非说西方人比我们更有诚信，而是说如果合同的任何一方不遵守诚信而违约，则必须承受惩罚。

如要与中国甲方打交道，找到一个甲方信任的人作介绍，或是通过相熟朋友、同业、师长等人的口碑，都是有效建立信任的方法。有了来自双方的信任，合作机会自然就会增多，就能被甲方列入"良好伙伴"名册，在"义在利先"的关系下长期发展下去。

谈生意，需要有一定的耐心。有时直到等到企业无力再战的时候，客户才出手谈判一直谈不拢的条件，如设计费与合约条款。其实，不论是哪国人，如任何一方要跟另一方建立友谊，都须先放下身段去跟对方建立友好关系，建立友好关系的方式可以是一同"游花园式"的谈天说地，也可以是一同"歇斯底里式"的漫骂，都需要无比的"耐性"去打稳根基。"耐性"是在谈判取得成功所要具备的基本条件，不管他们心底里是多么的烦躁。有部分外国设计师仍然抱着一种教化甲方的强势心态进入市场，忽略了甲方的工作文化，以致好梦难成。就算是本土设计师也需要以此作为借鉴，不论是甲方还是乙方，一方出钱一方出力，是公平对等的关系，双方都需要放下身段去谋求协作，这样才有真正的机会实现三赢。

## 3. 从"面子"去认识

### 1）什么是"面子"？

俗语说："人要脸，树要皮。"有面子的人，被视为能人。谈及中国人，一般都离不开面子这个话题。谁不要面子？面子不分东西南北，笼统地代表了一个人的社会地位和经济状况。如要跟别人建立人际关系，给其面子尤其重要，不管面子背后的内容是否属实。"面子"是中国人融洽相处及互相关顾的重要元素，如果不顾及别人的面子，就连朋友也做不成。

面子基本上意味尊重社会中每个人，面子文化并不专属于某一个国家的文化，但在内涵上，中西方的面子观是有所差异的，可能由于理解的不同而产生矛盾。中西方面子观之间的差异在于西方获得面子的方法是通过满足"自身"的需求与欲望，而中国获得面子则是通过"他人"获得个人价值与声誉。当西方人试图维护被威胁的面子时，如自身的行动自由或隐私受到干涉，他们会直截了当地据理力争，以解决矛盾。而中国人常会采用委婉的方式，甚至不惜牺牲自己的面子来维护别人的面子，从而挽回自己的面子。这些差异受到文化、历史及地理环境因素的影响，没有对与错之分，但对此差异的认知能让设计师们在跨文化合作的过程中，从理解对方的角度出发，促成更有效的沟通。

其实面子多是由个人塑造或是被人塑造出来的，头衔、出身、财富、学历、地位、权力，甚至衣物首饰等，都与面子有关；"八卦杂志"喜欢揭人伤疤，因此成了面子的敌人。

人对面子十分看重，所以初相识时应投其所好，并不要试图把自己的价值观硬生生加在对方身上。面子是一把量度"心理舒适区"的尺子，在该区域内时就会觉得舒服、放松和能够掌控，试图超越它的时候会觉得愤怒、恐惧或被冷落，获得失去面子的讯号。一般人会以借口、指责或埋怨来保护面子的完整性。将心比心，当你碰上甲方有如此反应的时候，就要有所警觉，选择保持沉默，以保持双方友好的关系。要懂得在客套与真诚之间拿捏"心理舒适区"的范围，这是一种相处的艺术。

在我们社会中，与人相处时给予面子就代表你尊重对方，而扫人面子就是侵犯对方尊严，这种做人的态度一直支配着中国社会运作，只要尊重他人、表现恭敬，就是在卖对方面子，不过话虽如此，总有些人就是不肯卖你面子，如果遇着这类的甲方代表，什么事都不好商量，要改变关系也非常不容易。

这里并不是要建议你打破面子的枷锁，或像在网络广传的华为任正非先生所言："我要的是成功，面子是虚的，不能当饭吃，面子是给狗吃的"。你需要意识到面子的存在，理解面子在以什么方式来影响着甲方和你之间的讯息交流、行为和思想，这样你们才有机会去达成友好协作关系。

## 2）从"面子"看人的矛盾

很多西方人都认为中国有一股"神秘的力量"，比如说中医的神奇功效、中国的快速发展和海外华人间的超级凝聚力等，当然还有中国人的面子观念。打个比方，中国人觉得把事情说白了就没有意思，但不说白对方又不明白，一些话一旦说白了就超出了中国人的心理承受能力，等同心里在咒骂对方愚笨，总是觉不太好。我们关于面子的观念实际上存在矛盾之处。实际上，人们还是希望对方具备读懂他们语义的能力，这样大家才能融洽相处，双方才有"面子"。

其实"面子"并没有负面意义，"自我感觉良好"，能尊重别人的，就是给人面子，也是给自己面子。为了对方留面子，有些事明明知道但却要装作不知道，高度关注但要表现得漠不关心，是否很矛盾？但这样反而能让事情积极发展下去。

中国人有时不惜一切去维护面子，就算死也要死得"有头有脸"。其实面子与自尊心并没有直接关系，但长久以来我们习惯把它们混为一谈。自尊心应该是建立在人生价值的基础上，是人生的核心所在，而不应该将自尊心建立在别人给的面子上。其实中国人善用"面子心理学"来加深双方的感情和责任感。比如说，在别人犯错时留有余地，能让对方产生报恩的心理。如果面子用得其法，双方的愿景都能获得推动和发展。

所谓己所不欲，勿施于人，只有懂得别人的感受，才能懂得尊重别人，先要懂得尊重别人，才会赢得别人的尊重。古语云"唯有知耻，才有自尊"，只有懂得羞耻之心，才会学会尊重。在不把面子理解为应酬、虚伪、矛盾或谄媚，而是真诚的好意、竞争中的奋力拼搏或是相敬如宾的时候，才能从面子中解脱。凡事都有度，面子亦是，做偏了是狡猾和互相利用，做好了就是精明和相互帮助。

其实面子与自尊心并没有直接关系。

### 3)"面子"怎样影响着人的创造力？

一些人教导孩子的方法就是让他们长不大，因为害怕孩子有朝一日"有毛有翼"或"青出于蓝"的时候，会与父母脱离关系而各自分飞，那么这个家就"破碎"了，父母失却了面子。但事实上，创造力正需要"有毛有翼"和"青出于蓝"的新生代，因此面子成了创造力发展的屏障。很多新生代成年后仍与父母同住，然而"相见好，同住难"，成年子女继续与父母同住只有两种可能性，要么由于外在因素逼不得已；要么由于他们的价值观还能与上一代共融，这也意味着他们缺乏叛逆。虽然叛逆不一定能造就创造力，但它的确是创造力的主要成分。根据联合学院（Union College）与斯基德莫尔大学（Skidmore College）1995年在《创造力研究杂志》（Creativity Research Journal）上联合发表的一篇文章中，对16名教师进行了调研，总结出高创造力孩子的人格特质，这些人格特质为自定规则的、冲动的、不守规矩的、情绪化的、不断前进的、坚定的、个人主义的、把握机会的、倾向于不知道自身的限制并试图做别人认为不可能的事的，以及在创作期间喜欢独处的。这意味着高创造力的孩子都是天生不爱跟风、不怕与众不同、不落俗套和不设限的人。

在"家"这个群体里，是没有朋友关系的，一方摆出教化后辈的家长式尊严，另一方表现成知书识礼的孩子，孝敬父母，尊师重道。就算是同辈之间的关系，也要通过财力、权力或社会地位等进行划分，分出长幼高低。所以不要因为甲方的少语而怀疑他们的诚意，因为我们都是在这种文化环境下长大的。要与甲方建立信任，与能力同等重要的是要

创造力正需要"有毛有翼"和"青出于蓝"的新生代。

第四堂　如何读懂中国甲方？

懂得扮演聆听者、后辈的角色。

说到"家长式管理"，东方的"父子"意识形态与西方的平等"朋辈"关系是不同的，共同解决难题的方式也是不一样的。做子女要理解他们的父母，通过小道消息或观察去解开疑惑。设计师需要敢于表达不同见解的勇气和相互支持的氛围，朋辈的合作文化让创作点子得到自由碰撞。团队里的每一个人都不要为了留面子而不敢发言、羞于表现不成熟的想法或害怕得罪团队中的父母角色。只有这样，创造力才有望脱离面子形成的迷雾，转化成清晰明确的想法。设计师也可以此作为选择合适设计企业文化的重要参考。

中国式的"吃饭"是令双方变成"自己人"的一种途径。

如要摆脱单一地依靠甲方关系的业务策略，最根本的方法就是靠提高设计企业的市场价值和声誉，吸引甲方慕名而来，逐渐实现两者之间的平衡发展。

## 怎样与中国甲方建立信任关系？

　　西方的甲方认为设计师团队必须与企业的团队"一体化"，这样才有机会在朋辈的平等关系上"集思广益"。仍在中国式的领导模式下，下属可能不敢表达意见；而决策者也顾虑讯息表达错误或给出不实建议的风险，而提出模棱两可的设计指令，最终把设计方向留给设计师自己去摸索。

　　如要摆脱单一地依靠甲方关系的业务策略，最根本的方法就是靠提高设计企业的市场价值和声誉，吸引甲方慕名而来，慢慢地实现两者之间的平衡发展。如果还是在关系道路上兜兜转转寻找机会，却在机会来临时未能把握住，那就需要继续凿出更多的"关系"血路。事实上，做生意不能单凭关系，因为甲方的人事变动频繁，关系会变得很不可靠，最后付出的代价可能要大于在关系上的投资。就算目前仍未能脱离关系的纠缠，但总要有踏出第一步的勇气。

东方人不喜欢把话语说得太直白，担心会被追究责任。其实西方人也没什么两样，但不同的是，他们所做的决定多是众人共同制订的，责任是共同承担的；而东方人却限于企业的架构与文化，多由单一领导做出最终决定，责任是属于"领导"的，可能导致属下员工推卸责任。也就是说，在这个游戏中，谁最敢言，谁最耿直，谁就将承受最大的风险。其实许多领导都期望听到员工讲实话，而不喜欢员工点出问题后并不提供解决方案的可行性建议。就算员工当时没有想法，也应摆出将会跟进下去的姿势，哪怕建议不被接纳，也要端正态度。事实是，"思考是困难的，这就是人们都喜欢批判的原因"，心理学家卡尔·荣格（Carl Gustav Jung）如是说。

未来是一个不能用金钱、关系和科技来取代创意的"思想"年代，"思想"能让心意不断更新和变化，并不断开辟创意路径，如果只专注于"关系"路径，你只会慢慢地被有"思想"的人所取代。

要与甲方建立信任的关系可谓各师各法，每一个在商业圈子里拼搏的人都有他们的体验，以下的9种方法是以能"维持关系"为前提。"诚信"是商业世界里建立信任的最基本法则，而做人做事也必须如此。事实是，直觉能在半秒之内告知你对方说话的真伪，既然我们都不是奥斯卡最佳男女主角，所以建议大家保持真诚的心态。

> 事实是，直觉能在半秒之内告知你对方说话的真伪，既然我们都不是奥斯卡最佳男女主角，所以建议大家保持真诚的心态。

## 方法 1　培养"正向心态"

"正向"与"正面"的分别在于前者承认事实，看重以何种行为接近和达到目标；而后者则无视现实，只盲目相信乐观和积极。事实往往是多面的，正向不是只看正面，而是看看有什么想法、行为有助于接近或达到目标，然后奋力去做。有研究显示，那些只会追求正面的人，当面临重大的困扰时，由于大脑被焦虑所抑制，大脑中的资源无法投入进行"概念转换"，也就是说，无法将困惑转换成明了、

喜悦或欢愉等正面情绪，反而为人们带来更多的挫折与焦虑。所以正向心态就算是焦虑也能转换成正向情绪的焦虑，能为困惑带来曙光。

"心态"是由心而发的，不能装扮出来，否则就算骗得了自己也骗不了别人。比如有人经常会说："企业碰到灾难时，我们第一个想到的是员工，第二想到甲方，再次才想到对手，最后才是企业的股东。"但是这种观念是真的由心而发，还是纯粹的"顺口溜"？

要决心改变自己的态度，可以参考第二堂课里说到的"一负三正"或"自我对话"的方法。此外，"中和反应"是负面情绪，如愤怒、忧虑和自责等，但要学会营造一个"正向的感觉"，并尝试"形象化"，

把一个令你厌恶的人形象化为一只可爱的熊猫。持续的正向心态有助训练脑神经，使它在面对问题时更有韧性和更积极。

成为你喜爱和熟悉的东西，这样负面的思想就会被中和。比如说，把一个令你厌恶的人形象化为一只可爱的熊猫。持续的正向心态有助训练脑神经，使它在面对问题时更有韧性和更积极。

正向的心态来自健康的生活，一个心态酸涩的人，他的人生很难甜蜜幸福，因为"心态"会无意识地影响人们的言行举止，以及周围的气场。不要迫使员工的生活变得昏暗无光，这最后只会令企业受伤。

不要迫使员工的生活变得昏暗无光，这最后只会令企业受伤。

## 方法 2　懂得中国人的"处世模式"

人的"处世模式"多不胜数，不能尽录，只能意会。这些"处世模式"都是在社会行为主体的互动中自发形成，是一种生存策略。在西方人的眼中，东方人有一套独特的原则，充满着神秘，不可一概而论。不管是平民百姓还是达官贵人，他们都有自己的一套行为模式，这与人际关系、商业、政治或各行各业无关。懂得内里的约束，就可以减少互动各方的冲突。

不管是平民百姓还是达官贵人，他们都有自己的一套行为模式，这与商业、政治或行业无关。懂得内里的约束，就可以减少互动各方的冲突。

处世模式是一种看不见的准则，没有明文规定，是约定俗成的，只能用心领会。这种独特的处世模式源远流长，受不同地域文化的熏陶，早已渗透到中国人的骨子里。人们相信只有遵照规则行事，才有取胜的机会。换句话说，如果不懂得规则，往往就会输得不明不白，办起事来寸步难行，难以与人建立伙伴关系，更何谈建立信任关系。

中国人独特的处世模式仿佛布上了一层烟幕，用以蒙蔽敌人及保护自己。难道外国人就没有这样的"烟幕"吗？不是，只是他们的"烟幕"是有意识地放出的，而中国人的"烟幕"是无意识的产物。中国人时而表现的神秘在于：写在纸上的不做，要做的不写出来；而外国人表面上看很公平公正，讲得清楚明白，其实这也是放烟幕的一种方式。说到底，万物都是相对的，无论哪一方都会认为自己的动机是正确的，都能为自己的行为找到原因。

以下列举出的4点仅是冰山一角,其他的还要你用心去领会。

### a. "二人关系"

东方人认为经常强调自我是一种高傲的表现,会遭人厌恶。这与西方人强调个人,敢于表现自我的做法刚好相反,西方人最看重的是个体,成功与否是个人的问题,与别人没有关系。

中国人的关系往往建立在"二人"的对立状态,"二人"是指人际关系中的双方。只有隐藏个人的成就,不强调唯一性,双方才能维持一段健康的关系,一旦其中一人破坏了这种处事的模式,关系就会受到威胁。这也可能是头脑风暴在现实中难以广为实施的原因之一。

传统家庭教育中,小孩的才能自小被父母压抑,欠缺赞扬和鼓舞,个人的成就会被自谦地说成是运气好或是因为得到别人的栽培。也就是说,成功必定是有其他外力的支持,由此不难看出为何中国人的自我意识比较薄弱。不过这不能成为设计师拒绝进步的借口,一旦知道了问题所在,就要想办法努力前进,一天一点地改善直至形成新的习惯。

在国内若要称赞人,谨记避免盛赞他的个人成就,而是应该称赞他们引以自豪的团队,这会让人更易接受这些赞美;否则,他们会认为你是在"擦鞋"或"拍马屁";相反,如果要称赞西方人,直接赞赏他就可以了,因为西方人认为每个人都是独一无二的个体,这与我们有所不同。西方人会发挥自己的潜能,然后获得别人的尊重;东方人则是要在关系网中互相尊重和迁就,大家才能和谐相处。

### b. 用"是"来表达"不是"

曾经有一位业务发展总监分享怎样用"是"来表达"不是",因为如果直接说"不是"会有损对方的面子。这不是说不能表达"不是",只是要以较为婉转的方式,直接说"不是"会影响关系,破坏良好的气氛。有时当你以为他们在说"是",其实他们在说"不是"。换句话说,如果他们说你的设计很"好"的时候,有可能在暗示你的设计很"不好"。不谙此道的设计师会摸不着头脑,但如果细心观察,还是有迹可循的。当用"是"来表达"不是"的时候,为了防卫内心的矛盾不被揭露,他们的行为会显得不自然,如过多的客套。相反,当他们真正想说"是"的时候会表现得十分谨慎,充满疑惑。比如在业务推广的时候,甲方愈是表现得客套和语带称赞,那份"购买信号"愈是薄弱;相反,如果甲方面露疑虑或以问题来诸多刁难,那份"购买信号"反而愈强烈。

所谓"人生不如意事,十之八九",就算甲方说了"是",你仍要习惯地认为他们会跟着说"但是"。虽然"但是"会让人经历"一会儿唱红脸,一会儿唱黑脸"般的情绪波动,那都是甲方为卖设计师面子所表达的一种礼仪而已,千万不要因此生气而令事情告吹。反而应该顺应这种关系来巩固相互的信任。

### c. "自己人"的观念

没有了"自己人"作为靠山,遇上困难的时候就很难获得支持。中国式的"吃饭"是令双方变成"自己人"的一种途径。在饭桌上,才是跟中国甲方洽谈生意的好机会。

西方人的"吃饭"要简单得多,没有那么多复杂的含意,不会跟"人情"混为一谈;中国人的"吃饭"就截然不同,当中包含了交心、领情、观察、拓展、

摸底和资料搜集等多个范畴的功能。

"自己人"一词潜藏着一系列的规则及语言，其中的复杂程度往往令人退避三舍。谁能在游戏中掌权，谁就能创造更多的讯息。若要获得"自己人"的认证，须先放下身段和多吃亏，没把握，就少说话，真正要做到步步为营，避免脆弱的关系遭到破坏。因此当国内外设计公司的设计水平逐渐拉近的时候，与国内甲方合作谈生意，本土设计师就显得更有优势，这令许多跨国企业无所适从，甚至情愿放弃市场。

设计师不一定需要刻意学习应酬交际，但要了解国人的基本性格和处世来调整自己的工作方法。即使懂得在不确定时保持"沉默"，但身体语言仍会出卖你的烦躁情绪，你要尽量做到内外一致，才能表现出对甲方客户的尊重和接纳。

谈生意往往离不开饭桌，在饭桌上，人就松弛下来"随心所欲"，甚至"畅所欲言"。

#### d. 将饭桌视为沟通平台

成语"民人以食为天"出自公元前 2000 多年西汉时期的《史记·郦生陆贾列传》，可见中国人对饮食文化一直都很看重。我们很多重要的事情，如教诲、和解、斗争、说教或做决定都是在饭桌上进行的；饭桌也是我们表示友好、展示亲切甚至于权力的地方，千万不要把中国人拉离饭桌。这与我们的"家庭"观念有着密切的关系，因为中国人的家庭乃至于家族的聚会都是围着饭桌进行的，那是福气和圆满的象征。谈生意往往离不开饭桌，你可简单地把饭桌当作会议桌，甚至是舞台。在饭桌上，人就松弛下来"随心所欲"，甚至"畅所欲言"。

如果设计师不谙此道而拒绝中国甲方的邀请，又或是赶着返回会议桌进行洽谈，就会丢了甲方的面子，他们的心理大门就会关闭，以致日后的谈判困难重重。如要再打开这道门，需要付出比先前更多的努力，所以不要轻易犯下这些错误。此外，要令甲方的口部持续活动，他们才会更容易放松和感到自然。比如喝茶、抽烟、吃水果、喝酒和咖啡等，这些都能令甲方感到你是"自己人"。

以上的处事模式并没有明文规定，都是前人的经验之谈，代代相传，成为了一种独特的处事模式。

## 方法 3　模糊哲学

不要试图用尽方法去看透甲方，因为在相对的世界里，人际关系也是相对的，如果试图把你我的关系分得一清二楚，就会让你我成为纯粹的生意关系，分清楚了，就不再有感情，问题就不好处理。就像太极两仪图中那条阴阳相交的线，是属于阴还是阳？老子有所谓"大智若愚"和"人至察则无徒"等"难得糊涂"的处世哲学，而模糊的似是而非也存在它的精确性，精确就是对事物的掌握。事实上，模糊是一种哲学，如果你连自己的行径也无法看清，你又怎能看清别人。这种说法在商业世界里很怪异，因此要很好地把握"度"。

其实，别人并不在意你对他们的了解有多透彻，他们关心的只是你有多关心他们。你可以轻易为同一件事情找到 100 个赞成的理由，也不难找到 100 个反对的理由，因为观点本身也是相对的。比如人们常说的"不以成败论英雄"，但人们同时也会说"胜者为王，败者为寇"；"人同此心，心同此理"相对于"人心不同，各如其面"；"礼让为先"相对于"当仁不让"，等等。所以甲方对设计的观感很大部分会受到情绪因素的影响，设计的好与坏并没有"非黑即白"般的分明。

举个例子，甲方一般不会在设计师第一次汇报时就通过方案，所以可考虑把最好的想法留给第二次汇报。甲方的心态是如果提不出改善意见就表示自己欠缺经验，没有要求，所以在第一次的汇报时总会挑出问题来磨炼设计师，在激发他们再拿出最后的板斧之余，借机试探设计师对意见的接受是否持正向的态度，以决定日后能否长期维持合作关系。所以第一次的汇报中规中矩就好，先过了甲方的"面子"关口，以后的交流就会相对容易。

第四堂　如何读懂中国甲方？

甲方一般不会在设计师第一次汇报时就通过方案，所以可考虑把最好的想法留给第二次汇报。

对于甲方的"虚无"，你也可以用"虚无"来应对。所谓"虚则实之，实则虚之"，有影子的地方必定有光，你要看到甲方"虚无"背后的"实在"。比方说，如果甲方给设计师一个模糊的设计要求，你也可以用模糊的方案来应对，不用做得太直白，点到即止。如果此过程能为任何一方带来启发，那么这一小步的进展已打开了日后成功合作的一大步。

对于甲方的"虚无"，你也可以用"虚无"来应对。

## 方法 4　化零为整

在这个资讯与交通都很发达的年代，要拥有令甲方信任的能力，专业设计师应该拥有把零碎片段"糅合"成完整新体验的能力，这并非要求设计师拥有某些专业的技能或是渊博的学识，而是要求他们有"化零为整"的糅合能力。

现今的甲方，大多曾到世界各地考察最拔尖的设计，或是从网站看过最具代表性和最扣人心弦的创意，只是这些都是精彩的零散信息，难以把它们糅合成能针对某个市场的创意。你不能单以"专业"来赢取甲方的共鸣，因为他们的视界也许比设计师还要广。曾有甲方为了发展一家酒店，走遍了全球50个国家的150家顶尖酒店。如果你还是停留在专业的层面去与其沟通，你只会被看低。专业设计师必须具备"化零为整"的能力，否则只会被认为业余。

专业设计师必须具备"化零为整"的能力，否则只会被认为业余。

"糅合"必须在事物的"本质"上进行，研究事物本质的学科为"哲学"。哲学能让人深切地思考一切事物与时空的本质，并拥有分析和探求真理的能力，让你看到众多创意背后的"共性"或"道"，就如《易经·系辞上传》所述"形而上者谓之道"的"道"。哲学涉及的研究范畴可以说是其他学科的总和，它能给出对世界本质的理性思考。如果把第二堂课提到的设计"概念"形容为"中道"，即事物的"本质"，那么不论设计"创意"的多寡，也不论那些零散"创意"是来自甲方还是你，设计师都要懂得抓住和坚守"中道"，这是设计师在设计过程中必须坚守的核心，正如《荀子·儒效》中所述的"千举万变，其道一也"。万一你不能把持"中道"，并"化零为整"就会变成"化整为零"。

第四堂 如何读懂中国甲方？

"千举万变，其道一也。"

《荀子》

## 方法5　　学会选择

面对不尊重合约精神、说过的话不认账、经常无故失踪或是朝令夕改的甲方，你要认真地考虑是否直接对这类项目说"不"，以降低风险。很多设计师都容易踏进相同的误区，就是"不认命"。无论甲方过往的口碑有多差，比如无限期地拖延缴付设计费、违反合约精神或无视设计质量的重要性等，有些设计企业仍然相信自己的命运会优于他人，结果还是碰个头破血流。就算"不认命"是人类顽强的生存本性，但也得要懂得前车之鉴，从长计议。

我们从小受到这样的教导："坚持"是成功最重要的条件，"放弃"是懦弱的表现。其实并非如此，因为当设计企业的目标与甲方的产生抵触时，选择放弃，也是商业成功的一项重要决定。学会放弃也是企业的一种智慧，那不是怯懦、自卑和自暴自弃的表现，更不是遇到艰难时的逃避回应，而是在周详的计划后做出的一种商业选择。只有放弃，设计企业才能免于遭受名誉与利益的损害，避免堕入万劫不复的境地。

甲方的员工会尽量避免澄清他们最高领导层所说的话，担心传递错误讯息，影响年终绩效表现，以至严重阻碍了项目的进度，让设计没法落实，直至耗尽设计企业的预算资源，还是未能获得收益。不要期望甲方根深蒂固的工作文化能在短期内有显著改善，但是，如果你确实需要这个项目，而甲方也把设计企业视作为最合适的选择，可以尝试为甲方量身打造合适的团队组合或增加设计费及草拟更严格的合约条款，以应对未来可能出现的风险。

方法6　　换位思考

将心比心会让人与人之间多一些包容和理解，少一些计较和猜疑。

利用同理心进入甲方的世界去换位思考，是以尊重和接纳的态度去协助客户了解问题。同理心并非同情心，不同之处在于同理心是以甲方为中心，而后者则以自我为中心。事实上，本土设计师也不一定善于聆听甲方的声音，这跟地域文化没有关系，而牵涉到个人的处世态度。

在跟甲方见面时，尽量"少说多听"，所谓"逢人只说三分话"，不要急于表现自己的专业知识，要以建立信任为首要任务。初次会面的互动模式是未来合作关系的缩影，也是甲方观察设计师的途径。你要"可刚不可硬，可柔不可弱"。太硬的时候，甲方的意见你会听不入耳；太弱的时候，则无法把持设计的原则。

你要"可刚不可硬，可柔不可弱"。太硬的时候，甲方的意见你会听不入耳；太弱的时候，则无法把持设计的原则。

许多人的内心都很脆弱。《庄子集释》之《外篇·秋水》中"夏虫不可以语冰"是说,如果跟生命周期只有几个月的夏虫谈论冰雪的情景,它是没法明白的,因为它们受到时令和生命周期的制约。

相同的,如果人们受到地理环境、文化、自身等限制而局限了见识,就不要再坚持说得太过明白,以免形成心中的刺,带来伤害,所以你需要"慎言"。根据哈佛大学神经专科曾在《美国国家科学院院刊》(PNAS)上发表一项研究发现:人们都喜欢谈及自己,喜欢与别人分享想法,而那种愉悦感可比拟由食物、金钱与性带来的愉悦。该研究亦指出,参与测试的人会愿意放弃金钱来换取谈及自己的机会。所以与甲方面谈时,你最好少说多听,只有甲方的心扉打开了,双方才能持续对话。

甲方投资在项目上的资金庞大,作为设计师要以同理心来缓解甲方的顾虑,提供针对性的解决方案,如寻找最合适的设计团队去接管项目,或商讨如何打开特定市场的潜力等。不要聚焦在非商业的讨论上,避免只提及许多设计师关注的细节,比如设计的特色、颜色运用及材料选择等,这会脱离甲方关注的核心问题——"设计怎样协助他们获得最大的投资回报?"

> 与甲方面谈时,你最好少说多听,只有甲方的心扉打开了,双方才能持续对话。

## 方法 7　曲成的智慧

作为设计师来说,沟通时要圆滑,汇报时要圆通。无论是"圆滑"还是"圆通",都应以尊重对方为出发点,共同寻找更佳的方案。"圆滑"是要做到投其所好,目的是让对方觉得受重视;"圆通"除了能做到"圆滑"的目的以外,还能以对方的主意为基础来解决双方的矛盾。事实上,因为你我相"通",才能在维护双方的原则下达成共识。比如说,甲方坚持要把红色的设计改为蓝色,"圆滑"的人会跟着去改,而"圆通"的人则会尊重甲方采用蓝色,与此同时在设计里融入原有的红色,这样做一般都会得

到甲方欣然接纳，所以相对于"圆滑"，"圆通"的人更容易赢得甲方的认同和尊重。甲方也会觉得"圆通"的设计师更有看法、心志坚定和懂得听取他人意见。

不论是"圆通"还是"圆滑"，都说明了万事要如《易经·系辞上》所说的那样懂得"曲成"，即做人要"曲"才能"成"。道理是"直"的，但路永远是"曲"的，中国传统讲究的"曲"，是指凡事（尤其是劝说、进谏等）都必须曲折行事，不然，很可能会得到相反的效果。"曲"是一种智慧，也是一种策略，就是因为懂得弯曲，雪松才能顽强地抵抗积雪的压力，并能在恶劣的环境下逆势独存；就是因为懂得弯曲，小草才能柔韧地从石缝中茁壮成长。

> 懂得"曲成"，即做人要"曲"才能"成"。"曲"是一种智慧，也是一种策略。

设计师不要认为"曲"是一种妥协而感到委屈，因为你的目的自始至终并没有变过——"赢得信任和合约"；"曲"也不意味着要低头承认失败，或是放弃追逐希望，而是等待着弯曲后所积聚的能量，借此获得重生。"曲"是一种变通，是把危机变为转机的方法。懂得"曲中有度"的人才可以改变现状，甚至改变未来。

## 方法 8　　读懂"身体语言"

现代管理学之父彼得·德鲁克认为沟通最重要的就是听出弦外之音。"身体语言"是每个设计师都要读懂的第二外语，因为每个人的一举手一投足都不是无缘无故的，都反映着不同的心理变化，因此一个成功的设计师同时也是一个很好的心理学家。设计师必须学会察言观色和听懂"言外之意，话外之音"，能说出甲方也难以表达的内容，才有机会取得胜利。

心理学家认为人在无意识情况下表现出的肢体语言是由潜意识所驱使的，人不光嘴巴能够说话，身体也能说话。身体语言往往比嘴里说出的语言更能反映一个人的真实心理。人与人之间的化学作用是微妙的，无论多么亲和的人，也有可能在初见面时招人讨厌。所以不用刻意地做出超越自己舒适范围的动作，因为对方也能感受到你的别扭。事实上，甲方想找个值得信赖的人来接管项目，所以你不必表现得事事皆精、事事圆滑；相反，要表现出能吃点亏、不斤斤计较和"圆通"的性格，这样更能赢得甲方的信任。

中国人的"含蓄"是传自父母甚至祖父母的沟通艺术，而由"含蓄"演变成的"含糊"令西方设计师嗤之以鼻。若要读懂中国人，不能单从语言去理解，还要学会察言观色，要做到相信直觉及读懂自身的情绪反应。除非甲方都是专业演员，否则不难从他们的身体语言中找出线索。以下是8种普遍的"身体语言"，当中也包含某些"行为语言"。

"沟通最重要的就是听出弦外之音。"

彼得·德鲁克

### a. 表情

活生生的人总是在面部或姿态上表现出思想感情。无论甲方看上去多么面无表情，你也能从细节中看到他们的反应，如眨眼、轻咬嘴唇、刮鼻子、点头等小动作。你是否习惯了说话多于观察，所以忽略了很多重要信息？比如说，当人意图说谎时，会不自觉地刮鼻子，因为在说谎时会伴随紧张情绪，这会让头部充血，导致血管扩张和鼻子发痒。又或是甲方的一个无心的眼神交流或是一个不经意的微笑或点头，都可能代表了他对你表达的某些内容感兴趣。

## b. 眼神

眼睛为灵魂之窗已不是什么新鲜的话题，人类有千变万化的眼神，就算用整本书的篇幅也无法完全表达它们。很多甲方都有避开与设计师眼神交流的习惯，这可能是他们自身的原因，或者是他们显示权威或害怕被看透的无意识行为，与你无关。你不用感到不知所措而自乱阵脚。只要你不以为意，保持尊重与自信的目光，他们的眼神是会回到你身上。此外，撒谎者的眼神都是散漫的，那是一种明明看着你但你又感觉不到的虚无眼神。除非是有眼疾，否则这表示他们不大想与你合作。生意场就是一个智慧和谎言短兵相接的战场。

## c. 决策者从不现身

有些甲方的决策者从不现身，以致项目难以推进。他们让前线为他们打仗的员工像傻瓜一样瞎猜他们的意图，这反映出了这家企业的独裁文化，这种甲方是最难缠的甲方之一，不爱下放权力。设计师就像跟空气交易，要么选择退出交易，要么需要无比的耐力和侦探般的探查能力，从甲方的员工口中套取信息。为了尽快完成任务，免受责难，甲方的员工会选择得过且过，草草了事，用一切手段获得决策者的审批，最后以设计师的设计陪葬。如果足够幸运的，设计师还能赚取微利，否则亏了本钱也输掉了口碑。其实，甲方的员工又何尝不是跟设计师一样无奈呢？你可以考虑与他们共同进退，在保障设计师的设计质量和他们的利益的前提下，研发最佳的处理方案来实现双赢。甲方会定时审核优秀设计师的名单，设计师也需要定时审核优秀甲方的名单，这样才有机会共创可持续发展的好项目。

## d. 见其员工如见其领导

要想了解一家企业的文化，只要用心观察企业的员工，就不难发现他们领导的性格和处事方式。比如说，有只懂奉承的员工，就有爱被奉承的领导；有唯唯诺诺的员工，就有爱掌权的领导；有处事有条不紊的员工，就有实干的领导等。如果一家企业的文化是稳固的，就算跟保洁阿姨闲聊也能感受到企业的文化，有见其员工如见领导的感觉。你可以在第一次的会议中获得一些有用信息，并对甲方进行评分，为下一次会议做更充分的准备。

## e. 民主精神

一般来说，甲方越是刻意表现民主就越显得独裁。他们越是刻意就越不自然。一个真正支持民主的甲方，领导不用说话，属下也会主动地争相发言。他们都是在一个平等的平台上，秉持着相同的目标，会不分职级、种族、性别地积极发言。民主精神是在日常工作中酝酿的文化，并非在权威的威逼下展现的文化。企业的民主展现都喜欢把员工视为合伙人，来增加他们的主人翁意识，给予他们尊重和尊严。民主的核心是一种"以人为本"的价值观和行为规范，也是企业管理的一种制度。碰到需要领导批准才敢发言的甲方员工，他们所表达的意见只能作为参考，你应该听取领导最后的发言。

## f. 习惯流露真性情

驾车与运动能显露一个人的真性情，比如说，遇到堵车或是打逆境球时的情绪反应，能真实反映他们的处事态度，这有助于进一步去理解紧密合作时的状况。一般来说，当甲方在驾车或运动时，自我防卫机制会无意识地松懈下来。这时候，他们大多显得特别健谈，你可以从他们的言谈里对他们有更深刻的了解。此外，虽然我不抽烟，但我却经常听别人说："要知道甲方在想什么，就给他们一支烟"。大家或可试试看。

## g. 从办公桌看人

办公桌可反映甲方的心理,一个人的真实性格可以从其办公桌反映出来。哪些东西会令他们感到舒适?他们有什么嗜好或癖好?他们这一刻的生活状况如何,都能从办公桌看出一二。比如说,"脸书"(Facebook)创办人马克·扎克伯格(Mark Zuckerberg)、科学家阿尔伯特·爱因斯坦(Albert Einstein)、苹果公司创始人史蒂夫·乔布斯(Steve Jobs)及作家马克·吐温(Mark Twain)的办公桌都堆满了各种杂物。有时候,杂乱的桌面反而会让人精神集中,并能从中整理出更清晰的思路,甚至还能激发更佳的创意及尝试的勇气,拥有杂乱办公桌的人的个性通常较为外向。相对于常保持办公桌干净整洁的人,他们会更注重细节,做事一丝不苟,他们一般十分尽责、守纪律以及做事谨慎。至于在办公桌上放满了私人物品的人,比如艺术品、纪念品等,他们对于保护私人领域的意识很强,会不惜一切地对侵略者作出反抗,但他们均满足于自己的工作,对企业有归属感。如果要为自己留一份神秘感,就不应该让你的对手看到你的办公桌和个人的随身物品。

杂乱的桌面反而会让人精神集中,并能从中整理出更清晰的思路,甚至还能激发更佳的创意及尝试的勇气。

## h. 权力表现

商业圈内有一种说法,那就是要把甲方想象成魔鬼,这样你就不会因为碰不到天使而感到沮丧。人为了建立属于自己的领域,会在有意无意之间不断地争取及展现自己的权力。千万不要在这个过程中打断他们的展示,可尝试先行满足他们的优越感。只要甲方有"一分"不满的反应,就得"万分"注意,所谓"伴君如伴虎",他们可能是翻脸无情的人。任何与利益挂钩的关系,都不用介怀它们的真伪。在商业世界里,90%的微笑都是假装出来的,这也不是没有道理。如果你是在商业世界里打滚的人,就不难体会那些假惺惺的面孔和谎言,很难分辨谁是谁非,因此我们需要用合同来束绑双方的关系。人在利益瓜葛下的心态会出现异常,就算是自己也难以掌控。

> 人在利益瓜葛下的心态会出现异常,就算是自己也难以掌控。

在生意场上,很多人都喜欢保持神秘感,并把自己的真实想法隐藏起来,因为毕竟保持神秘也是一种权力的表现;相反,如果甲方准备开门见山地与你沟通,女性就会无意识地不停拨开脸颊旁的几缕头发,男性就会无意识地以手指指向脸庞,让你看清楚他们的表情——这时候的沟通才是真正的沟通。

你可以尝试做个简单的实验:把电视机的音量关掉,只从荧幕中人物的身体语言去推测他们的心情和感受。你通常能猜中八九,因为"身体语言"是无国界的,适用于任何文化。但还要注意的是,不要因为一个细节就断定一个人的意向,最好多收集点信息后才再做总结。

保持神秘也是一种权力的表现。

## 方法 9　品牌效应

由于文化的差异，西方的设计师会认为生意谈判是一种公平交易，因为你有你的商业，我有我的专业，就算是甲方主动联系设计师，设计师也不一定有兴趣接受邀请。但对中国甲方来说，设计师是来向他们讨生意的，居于次一等的地位，所以一切必须由他们做主。甲方会尽量把一段关系回归到他们感到舒适的"父子""君臣"或"师生"等关系，双方才有继续谈判的可能，否则他们会感到浑身不自在。你有两个选择，要么降低"身份"唯命是从，要么提高"身份"等甲方找上你或缔造一段相对公平的关系。怎样提高设计企业的"身份"？这可以通过打造企业品牌来实现。

设计企业的名称本身就是一个品牌。品牌是商业社会中企业价值的延续，它代表着企业的宏观形象，包括质量、信誉及效益。中国品牌缺乏的是在国际市场打响名望的机遇，导致市场竞争力薄弱，难以获得甲方的青睐。如果一个品牌的知名度高，即使甲方以前未曾雇用过该企业，也会因为品牌效应而敢于尝试。

每一个品牌都能在市场上提供独一无二的印象，无论是正面的还是负面的。设计企业如要取得良好的品牌效应，清晰的市场定位、成功的作品集和优质的设计人才是必需的条件，其次才是宣传和推广。设计企业也可雇用品牌顾问和公关顾问替企业把脉，从企业的使命宣言到品牌包装以至传媒推广，为企业提供建设性的建议。

虽然说"有麝自然香",但适当的宣传还是需要的,比如借助宣传媒体的报道、获得知名的本土和国际设计奖项、在合适的媒体投放广告或新闻稿,或是为社会关注的设计议题撰写专业文章等,这些都能增加接触目标甲方的机会。

设计企业的价值愈高,在市场的声誉就愈高,所收取的设计费也能相对提高。设计企业最大的价值是设计质量,设计质量才是硬道理,否则靠人际关系和自我吹嘘是难以让企业持续的,难道你每一个项目都要通过与甲方称兄道弟去搞好关系吗?纵使有许多的设计师还在"原创"和"生存"之间徘徊,在矛盾中挣扎求存,当中有不少设计师仍是为了"完成而完成",但不要因此掉进恶性竞争循环,也不要打没有把握的仗。除了劳民伤财外,这还会严重打击团队的士气。

品牌展示了设计企业的公众面孔,还展示了企业的文化、创始人与股东的愿景、员工的心态、未来的发展方向、对社会的责任,等等。品牌并不只是代表了一系列的作品与创始人的魅力,还代表了作品与创始人背后的创作动机与具备审时度势的决心。理解"企业哲学"与"企业文化"是树立企业品牌的根本,也是企业的本源。此话题将在下一堂里讲述。

# 191

**第五堂　为何"安息"是一种力量？**

01　要营造"安息日"
02　要学会"忘却"
03　要"修心"
04　要建立起跳"平台"
05　要做"哲人"
　　1. 从"人生哲学"到"设计哲学"
　　2. 再到"企业哲学"
　　3. "愿景宣言"
06　要活出"企业文化"精神
　　1. 什么是企业文化？
　　2. 企业文化为何被低估？
　　3. "双环学习"与"单环学习"
　　4. 设计企业可以怎样做？

##  要营造"安息日"

中国人十分勤奋,一旦找对目标就会义无反顾地、奋不顾身地勇往直前。很多中国的企业家都有"一天24小时,一周7天"的工作习惯。我们被称为全世界最勤奋的民族。勤奋的衡量标准不仅包括劳动时间、劳动强度,还包括创新和产品潜力。

虽然如此,也不能为了追求"关键绩效指标"(KPI)才认真工作,设计师的工作要追求创意,创意亦能应用在改善工作和生活质量上。以往需要上千员工的工厂,现在只需十几个人就能正常生产。但实验证明,机器人暂时无法提供像人类一样的直觉判断和创造力。就算有一天人工智能能取代人类的判断和创造力,人类也无法忘怀创造力所带来的快乐和满足感,而这是人工智能所无法取代的。做个快乐和心态健康的人,才能激发创意。不要以沉溺工作的方式来逃避一段不良的关系、过往的伤痛,逃避审视自己的内心,这样的工作心态只会损害自己,没有效率,也没有好结果。只有当你真正地停下来,"安心地作息"(安息)的时候,才有聆听心灵的机会,因为通过"安息",你的潜意识才能借机提醒你的追求,提供你矫正心态的机会。"家"能为你提供最真实的世界,在家里,你能听到最难听到

"家"能为你提供最真实的世界,在家里,你能听到最难听到的真话,所以要善待家人,把家变成"安息"之所和活得实在的安乐窝。

第五堂　为何"安息"是一种力量？

的真话，所以要善待家人，把家变成"安息"之所和活得实在的安乐窝。

很多人往往误以为长期坚持不懈地努力工作是解决难题的最佳办法，但如果大脑长时间处于高度紧张的状态，就会有突然"关机"的副作用，导致创新所需要的糅合能力瘫痪。新闻工作者托尼·施沃茨（Tony Schwartz）指出："高度集中与间歇性放松交替进行，才能有最好、效率最高的工作表现。"以 3M 公司为例，其长期的创新能力，有赖于公司在 1948 年提出的"15% 时间"制度，给予员工属于自己的时间去发挥想象。谷歌的创始人拉里佩奇早在 2004 年就宣布雇员每天可以花 20% 的工作时间去做他们认为有利于企业的事情，而这的确为谷歌带来更多优势，让谷歌开发出了"谷歌新闻""谷歌邮箱""相关广告"等新领域。

"高度集中与间歇性放松交替进行，才能有最好、效率最高的工作表现。"

托尼·施沃茨

怎样才能得到"安息"？"心"要"安"才能"息"，要"心安"就要"理得"，要"理得"就要接受哲学思辨的训练，才能说服自己、说服别人。"安息日"是卸下工作，空出心灵的一日，是活化创意的一日。其实安息日不是单指某一日，也可以分布在一日的不同时段。安息日的真谛在于安息，你可以在任何时刻进入安息状态来为人生寻"理"，否则心里的七上八下，十分不安。加拿大心理学家唐纳德·赫布（Donald Hebb）发现，大脑细胞并不会因你安息得到休息，如同心脏日夜在跳动一样，它还会不断地思考和学习，把那些曾触动你的事情收藏起来。就如导演李安也能从工作中找到安息时段，他曾打趣地说："像我这样热爱电影的人，虽然制作电影的过程很辛苦，但进入拍摄时，其实就像度假一样"。

"像我这样热爱电影的人,虽然制作电影的过程很辛苦,但进入拍摄时,其实就像度假一样。"

李安

安息的方法因人而异,千奇百怪,世上聪明伟人的"安息计划"都大不相同。比如说,音乐家贝多芬、建筑师勒·柯布西耶、作家雨果和哲学家康德都喜欢早睡早起;音乐家莫扎特、艺术家毕加索、作家狄更斯和心理学家弗洛伊德都喜欢利用别人睡觉的时间进行创作,由此可见,对于"安息计划",英雄所见并不相同;又比如在创作时间上,作家伏尔泰是工作狂,每天创作15个小时,但柴可夫斯基则刚好相反,他的时间都花在睡觉、吃饭和休闲上。研究指出,在不同时段,大脑运作的区域也有不同。早起的人善于计划,熬夜工作的人的创造性思维有较好的表现,难怪莫扎特会这样说:"在完全独处时,又或是在无法入睡的夜里,就是我灵思泉涌的时刻"。当然,每个人都有睡觉的时候,但对有些人来说,可能不需要很长时间的睡眠,尤其是对莫扎特、伏尔泰与弗洛伊德而言。

第五堂 为何"安息"是一种力量？

" 在完全独处时，又或是在无法入睡的夜里，就是我灵思泉涌的时刻。"

莫扎特

现在让我们返回当下，看看几位著名设计师的一天中最美好的时光。

- 罗恩·阿拉德（Ron Arad）

"我喜欢开车送我的孩子去上学，然后加入拥挤的车流，聆听收音机的第四电台……然后一天中的大部分时间就这么浪费掉了……然后是晚餐时间，也是一天中最棒的时间，再然后，做一些阅读或者出门……"

- 托德·布歇尔（Tord Boontje）

"我认为最美好的时光是晨光初现的那一刻，起床以后看到鲜亮的光线，还有就是晚上的最后一刻，周围变得好安静……"

- 坎帕纳兄弟

（Fernando & Humberto Campana）

"早晨游泳的时候。"

- 马克·纽森（Marc Newson）

"……我认为是午饭后睡午觉的时候……当你开始睡着的时候……当你开始打呼噜的时候。"

要营造安息日,为安息寻找心灵空间有以下6个建议。

a. 坚持运动

"运动"能有效地让脑袋暂时"闭关",因为当你跑步或是打球的时候,确实很难同时兼顾其他烦恼,所以运动能令思想暂时"短路"。只要把思维的循环打断以后再重新连接,注意力才会从日常压力中转移出来,思维的脉络得以重整,附带着更多的可能性。研究显示,年轻人在跑步约一个小时后,体内会产生大量的花生四烯酸乙醇胺,可使人产生较为强烈的快感。从心理与生理双管齐下,就能为人带来短暂的安息状态。

为了获得最佳效果,每周应进行三五次45~60分钟的运动,一旦超过这个量,心理压力水平反而会出现U性反弹,由最低的水平慢慢提升。研究人员发现,所有运动均可减轻心理压力,但剧烈运动会给身心带来比轻度或中度运动更大的负担,只会适得其反。

b. 懂得自我放松

你的心灵、思想、感觉、信念和态度会影响你的身体健康,影响内分泌和免疫系统,乃至身体的所有器官。由于它们之间存在激素和神经递质的通信网络,因此"身与心"之间并没有真正的划分。你对待身体的方式,如饮食,运动量,甚至姿势都会影响心灵的状态,无论是正面或是负面的。如果要令身体放松,可先从放松心灵开始,相反亦然。举个例子,如果要放松演讲前的紧张心情,可做一些正向的身体动作(如跳舞、昂首阔步或紧握拳头等)来愚弄紧张的心

灵感需要心灵空间来显现,若不偶尔清空心灵,那么就算灵感来猛力敲门你也听不见。

灵，令它信以为真。这时候，心理上就会不自觉地放松下来。有些人会利用某些途径以身体影响心灵，例如瑜伽、太极拳、气功和舞蹈。最终，身心是相互关联和相互影响的。

c. **学会清空心灵**

你每天花掉大量的时间去计划未来、解决问题、做白日梦或胡思乱想，这会让人筋疲力尽、焦虑或出现忧郁症状。人们每天在脑海里闪过许多念头。这些念头有如潮汐涨退，来来去去，它们都是在潜意识深处运作的，如果那"一闪念"刚好引起你的兴趣，它就会留下来，否则它就会溜走。不要刻意去清空大脑，也不要刻意去不清空，你会体验到清空只是一刹那间的事情。

不要勉强停止思考，因为那只会产生更多的焦虑，让内心处于骚动与混乱状态。你要把念头看作天空中飘着的浮云，你要允许念头自由地、完全自发地出现，想来多少就来多少。在云与云的短暂间隙里，有晴朗的天空，一切的障碍都消失了，就在那一刹那间，你会瞥见无念，得到一份不被打扰的宁静。

在每天繁忙的工作状态下，人的大脑会变得迟缓，而身体的机能亦会有所影响。清空大脑可以减弱意识活动，让大脑处于清醒而又放松的状态，令神经纤维组成的大脑的白质更加活跃，从而增强创造力，使思绪涌现。有人会通过冥想、灵修、禅修、静观等方法，偶尔为心灵留白而发一下呆，以组合出更多创思创想。灵感需要心灵空间来显现，若不

偶尔清空心灵，那么就算灵感来猛力敲门你也会听不见。

d. **多听音乐**

据说聆听熟悉和喜欢的音乐，会让大脑释放多巴胺（Dopamine），这是一种能令人感觉愉快的神经递质，在认知、情感和行为功能中起着重要作用，可通过音乐进行诱发。简单说，就是一种能令人感觉愉快的化学物质。也有一些研究人员指出，可以利用音乐来提高认知能力，使人在潜意识的驱使下感到心平气和。

如果你没法通过音乐营造安息日，实现精神的深度放松，你可尝试先行通过瑜伽、气功、打坐、冥想等练习达到放松状态，然后才通过聆听音乐来引导音乐与心灵产生美好共鸣，体验所谓"情感的高潮时刻"，促使多巴胺的释放。

音乐可以诱发丰富的视觉想象，包括色彩感、形象感、运动感，甚至触觉和味觉感受，通过音乐诱发的自由联想能让人深刻体验大自然和生命的美好，产生心理上的"高峰体验"，使人经常处于一种良好和积极的安息状态之中。

e. **相信直觉**

"直觉"是"身""心""灵"在消化你的过去经历及身体各细胞所蕴含的信息后投射出来的感觉。直觉是人类与环境互动以及最终做出许多决定的关键，但由于直觉与心灵与超自然现象的联系，直觉被认为是不科学的。

虽然看似复杂，但产生直觉的速度比超级电脑还要快。你要学会聆听它的真言和指示，凭直觉寻找属于你的"安息地"。它是你在工作和生活中茁壮成长的关键因素之一。

直觉是一种"知道中的不知道"，因为你不知道你的知道从何而来。直觉与思考、逻辑或分析不同。你能从直觉得到快速判断，它总是试图以正确的方式来导引你们。直觉经常与你对话，但可惜的是，人们由于忙碌、受压和倦怠，或是经常使用智能产品，以至于无暇顾及内心和直觉所发出的信号。如果你对直觉听而不闻，你可能会错过很多重要的信息。

你是否曾经说过："我不知道为什么要这么做，这是一种直觉。"每个人与直觉联系在一起，直觉是一个伟大的礼物，它比智力还更强大，无论我们是否意识到，直觉总是存在的，就算在做梦时，也会凭直觉接收到信息。你要留意负面情绪如生气或沮丧等，它们能掩盖你的直觉。保持积极与正向的情绪可以提高直觉判断能力。

### f. 充足睡眠

在《中国睡眠研究报告 2022》中指出，中国人睡够 8 小时的只有 35%，当中影响大学生睡眠质量的因素是其"睡眠拖延"问题，对智能手机的使用率过高拖延了他们的睡眠时间。《2022 中国国民健康睡眠白皮书》显示，近四分之三的受访者表示曾有睡眠困扰，成年人失眠发生率高达 38.2%。长期睡眠不足会大大地降低人们的生活质量，如创造力、解决问题、决策、学习、记忆、心脏健康、大脑健康、心理健康、情绪健康、免疫系统，甚至寿命都与睡眠息息相关。

在"安静"的睡眠过程中，一个人经历了四个阶段。体温下降，肌肉放松，心律和呼吸放缓。其中 REM（快速眼动）睡眠，发生在做梦时段，能以复杂的方式改善心理状况和促进情绪健康，为你营造从内而外的"安息时段"。除此以外，科学还证实，REM 睡眠通常可以提高创意点子的数量和质量。

毕生研究自然疗法的医生安德鲁·维尔（Andrew Weil）曾说："如果我只能提出一个对生活健康的建议，那就是学会正确呼吸。"如要改善睡眠、减轻焦虑和降低血压，威尔博士提倡每天做两次"4-7-8 呼吸法"。简单说，就是重复以下三个步骤 4 遍，这能降低交感神经的兴奋程度，放松身体和帮助入眠。

- 闭上嘴巴，维持 4 秒鼻子呼吸，让氧气充满肺部。
- 接着屏住呼吸 7 秒，让氧气彻底进入血液。
- 最后通过嘴巴吐气 8 秒来减缓心跳，让肺部排出二氧化碳，同时发出 8 声嘶哑的声音。

如果以上方法未能助你入眠，可参考《我们为什么要睡眠》（*Why We Sleep*）一书，马修·沃克（Matthew Walker）的结论是，睡眠在人类进化方面的优势远大于劣势，极大地增强了人类的进化适应性，因为睡眠能产生复杂的"神经化学浴"，以各种方式改

善大脑。要改善睡眠卫生，可以尝试以下 4 种方法。

- 减少睡前饮酒，因为酒精并不是助眠剂，因为酒精是 REM 睡眠最强大的抑制剂之一。

- 把睡眠时的卧室温度降至 18℃，因为在启动睡眠时，身体的核心温度会降低。
- 更换室内的所有的 LED 灯，因为它们会发出干扰睡眠的蓝光。
- 在午后小睡一小会儿，这能帮助你提高创造力，并促进你的冠状动脉健康，延长寿命。

直觉是一种"知道中的不知道"，因为你不知道你的知道从何而来。如果你对直觉听而不闻，你可能会错过很多重要的信息。

## 要学会"忘却"

"忘却"是"学"的一个过程,两者并不对立。你"学"的是知识,"忘却"后,这些知识就成了你的智慧。"忘却"可以把硬知识的躯壳脱去,把它们变成软知识。一个人可以拥有大量的知识,无所不知,无所不通,但就是不能把它们升华到能与万物共融并再生成智慧。比如说,"太阳的直径是 $1.392 \times 10^6$ 千米"是硬知识,但当你问"为什么太阳的直径会是 $1.392 \times 10^6$ 千米?"的时候,就可以引申出更多的思考。当你敢于挑战固有概念的时候,就会出现无穷无尽的可能。

读书的最终目的是"忘却",只有通过"忘却",你所"学"的知识才能真正成为你的精神食粮。所以读书应该是越读越轻松,越读越年轻。你很难想象一个经常忧心忡忡、疑虑和嫉妒的人能散发任何"智慧之光",因为他们体内的能量处于混乱状态。设计的过程也一样,设计师没有"智慧之光"就如"读死书"一样的"设死计"。这便是为何有人穷一生的精力也没有半点收获的原因。

"忘却"的道理就如"禅",它的大意是放弃利用已有的知识、逻辑及常理去解决日新月异的问题,而是直接利用内心感悟所获得的启发,领悟人生哲理,或解决疑难。"学"与"忘却"是智慧增长的一个循环,"学"为"忘却"带来无穷的资源,而"忘却"可以调整"学"的方向。

人心中都有很多似是而非的观念,大多数人对这些观念,从来没有半点质疑。比如说,"人一定要活得开心快乐""人必须互相尊重""员工一定要服从领导的指示",又比如说"工作时工作,游戏时游戏"或是"一寸光阴一寸金",等等。如果能审视埋藏在你认知世界里的"人生规则",你也许会发现,一些阻碍你的、令人故步自封的思想,其实都是一些没"理"可循的道理,也是令人"心不能安"的关键所在。

安息日是清空脑袋的一日,是深度放松的一日,是准备重生的一日,是与心灵赤诚相见的一日。在去玩、去享受、去感受的时候,可以把"忘却"所得的智慧应用到生活的每一个层面,并由外至内、再由内至外融会贯通,直至将它们内化至骨髓中。

安息日是让你回归为"新手"的机会,因为在设计师专业行为的背后,很多事情都由习惯驱使。有研究显示,在你每天的活动中,有高达四成是出于习惯而去做的。"新手"的特性是对周遭发生的事情感到好奇,并懂得每事提问,以至能"忘却"已牢固的习惯,重新组合成崭新的经历。然而,习惯并非缺点,模仿习惯能让你快速适应新环境,如小孩学习父母早晚刷牙的习惯,或是当你移居异地时的入乡随俗等,但这也并不代表习惯从此不能改变,而是把精力集中去"忘却"一些不良习惯背后

的扭曲概念，如"迟到的人显得更重要""设计概念只是设计过程中的点缀"，又或是"狡猾的人更懂得处世智慧"，等等。

"忘却"有如佛教中所说的"放下"，不是说什么都不要，而是弄清楚要什么和要多少，这样你才能活得心安理得。无论你的身躯有多庞大，你的生命只需要一颗心脏。多余的脂肪会压迫人的心脏，多余的财富会拖累人的心灵，多余的追逐、多余的幻想只会增加一个人的生命负担。"忘却"就是学会"放下"，慢慢形成自己的人生哲学。

> 无论你的身躯有多庞大，
> 你的生命只需要一颗心脏。
> 多余的脂肪会压迫人的心脏。

《论语·学而》中言："吾日三省吾身，为人谋而不忠乎？与朋友交而不信乎？传不习乎？"除了要反省替人谋事有没有不尽心尽力的地方；与朋友交往是否有不诚信之处；师长传授的功课有没有需要复习之外，你还得每天反省所要"忘却"的固有概念、不良的习惯和负面记忆等。每天一个改进，一年就有365个改进。

要发现"忘却"的内容，可以从观察别人对你的反应开始。可能一个人指出你的错误时你不服气，两个人说你不服气，但当很多人都提出相同的问题时，你应该认真地审视自己所"学"的知识，或者坚决地置之不理，大胆地越过幽谷。

安息日是学习舍弃的一天，所谓有舍才有得，小舍小得，大舍大得，难舍难得，不舍不得。有一句话说得很实在："当妻子控诉你什么也不做的时候，你不是在步向成功就是在步向死亡。"这取决于你所要舍弃、放下或"忘却"的是什么？如果你所"忘却"的能令你"心安"，那么大概找对了方向。"能触摸的东西没有永远……把手握紧，里面什么都没有；把手松开，你拥有的是一切。"

自从有了互联网后，只要懂得操作手机，就可以足不出户地知晓天下事，获得世上最新资讯和知识，甚至能窥探世界上的每一个角落、每一个项目和每一个人。2021年，全世界共有50亿人使用互联网，相当于世界总人口的63%。拥有知识不再如以往般艰难，难得的是把知识综合成商业、学术、政治、文化等有价值的东西，这就是创造力与智慧的表现。

一般甲方会通过"知识"而非"智慧"来理解设计，两者的区别在于，"知识"是把事物拆分后进行分析，而"智慧"是反过来把事物组合起来进行创新。分析是机械式的，但创新是随心的，需要空间与时间去完成每一个神秘组合。如果设计师要体现自身价值和实现市场价值，就必须具备创新的智慧。而创新的智慧平台是通过"忘却"获得的，智慧平台清净而平等，能幻化万物，创作以后又能再次回归如水般的平静，静待下一次的灵感来临。

一般甲方会通过"知识"而非"智慧"来理解设计，两者的区别在于，"知识"是把事物拆分后进行分析，而"智慧"是反过来把事物组合起来进行创新。

# 03 要"修心"

我的设计老师曾引用他的老师——已故乐坛"鬼才"黄霑先生的创作五字诀"藏、混、化、生、修",意为:

- 藏——把日常的经验和观察客观世界所得的资讯储藏起来;
- 混——有意识地混想与组合已收藏的资讯;
- 化——无意识地转化以上混想与个人激情组合的成果;
- 生——延续以上混搭过程后产生的崭新创意;
- 修——修改初步诞生的创意并令它们符合需要。

藏、混、化、生、修。

我对这五字诀中的"修"有不一样的理解：如果"修"是指"修心"而非"修改"，那就圆满了，因为"修心"才是创作的最终目的，而非创作的实质成果或为企业带来的声誉。你可在创作过程中领悟自己的"心性"，这是禅宗所认为的心即是"性"及禅宗所提倡的"明心见性"。

为什么要"修心"？"修心"是因为要活出一个"有意识的苦乐人生"，"修心"是为了将那些阴暗、见不得人的阴暗面曝光，统统归一。修心就是修行，不要被散乱的心迷惑了初心，要让心清净。"修心"不是要把你的过去扔掉，而是要脱离分别心和执着心，把旧的和新的去"化"和"生"。要"修心"，首先要知道什么是心。"修心"的人由始至终都只是想了解自己的内心，除此以外，别无他求。

人要"修行"，不必放弃工作，躲进深山古寺，也无须摆脱七情六欲。古代大德曾说"热闹场中做道场"，要"修心"，哪里都可以，所谓"参禅何须山水地，灭却心头火自凉"。只要摒弃杂念，哪里都是安静之所。一个会用功修心的人，一切时，一切处，都是道场。

"热闹场中做道场"，要"修心"，哪里都可以，所谓"参禅何须山水地，灭却心头火自凉"。

那么"修心"是否有途径可循呢？采用别人的方法时，你可能仍然无法放松自己，甚至觉得别扭和不自然，因为"修心"的方法是不能拷贝别人的，你可以拷贝别人的生活模式，但不能活出他们的态度，亦不能找到那推动你不断往前的激情。你能参考的是众多修心方法背后的"共性"，也许你能从以下4种方法中找到属于你自己的修心法则。

第五堂 为何"安息"是一种力量？

入静才能观，如明镜中影现万象，看到
万物背后"不变"的动机，但奇怪的是，
入静并不一定需要安静的地方。

### a. 修心都需要的"入静法"

你有一些能令自己"入静"的方法吗？是独处的时候？激烈运动的时候？品茗的时候？还是与最心爱的人与物相伴的时候？

入静才能观，如明镜中影现万象，看到万物背后"不变"的动机，但奇怪的是，入静并不一定需要安静的地方。曾有人经历"越安静，越嘈杂"的矛盾，你也可能因为入静而听到最不愿意听到的内心独白。当要通过入静去迈向更高"自我意识"的时候，必须有充分的心理准备，那不会是一条容易走的路。入静能止息妄念，如明镜止水。心境要"止"才能"观"，令爱恨、得失、取舍等分离得以"归中"，体验"平常心"背后的"止观不二"。

你不一定要仿效乔布斯通过"冥想"来提升专注力和创造力，令"内心的声音"得到释放。喜爱简单（如"独处"）的入静方法的名人很多，如爱因斯坦、埃隆·马斯克、比尔·盖茨、马克·扎克伯格等都认为平静的独处能激发创造性思维。时常独处，大脑的预设模式网络也会跟着活化，让他们变得天马行空，更具想象力。独处能令人们入静的一个简单途径，但独处的目的不是为了灵感乍现，创意泉涌，独处只是大部分内向型人格的喜好，一种能为他们的内在"电池充电"的方法，并不一定伴随美好的效果。

那么，你的"入静法"又是什么？

b. 修心都需要的"启迪地"

每一个人获取灵感的地方和时间都不一样。有人在后花园获得灵感,有人在开车的时候,有人在某个国家旅游的时候;有人喜欢喧闹的地方,有人喜欢安静;有人喜欢深夜时分,有人则喜欢大清早。当某个地方与你的内心深处产生共鸣时,你的思绪会犹如泉涌,顿时拥有超凡的洞悉力。

不要管灵感之地有多远,那个环境有多恶劣,你都得要找到那个属于你的独一无二的地方,把它变成你的修炼室。每当你身心俱疲的时候,都能在那里寻回迷失的灵魂片段,你的腿会不由自主地带你重游旧地。那片神秘莫测之地就是你的"启迪地",不需要理由,不需要道具,只要待在那里,就会产生事半功倍的修心效果。

不要试图解释为何心灵会如此运作,因为直觉会自然地为你找到安心之所,与你产生共鸣,精神心灵也不例外。其实自你有意识以来,直觉就会以感觉为语言与你进行沟通,从不间断,只是很多人不以为意。尼采在《作为教育家的叔本华》一书中曾说:"世上有一条唯一的路,除你之外无人能走。它通往何方?不要问,走便是了。"

那么,你的"启迪地"又在哪里呢?

当某个地方与你的内心深处产生共鸣时,你的思绪会犹如泉涌,顿时拥有超凡的洞悉力。

#### c. 修心需要提高"自我意识"

"自我意识"是对自己的思维、情感、意志等心理活动的认识。它影响着自我价值的发展，驱使你不断地自我完善和自我教育。自我意识是你需要发展的最重要一块"肌肉"，它驱使你成为最好的自己，使你的生活得更快乐、人际关系更和合、工作更满意，是日后"企业哲学"发展的基础。

话虽如此，但它是一种难以实施和罕有的能力，因为人们很容易由于自身情绪的影响而扭曲对其行为的解释，蒙蔽自我真正的动机。他们需要强大的驱动力，勇敢地观照赤裸裸的自我，并义无反顾地作出与价值观一致的改善。《道德经》曾言"知人者智也，自知者明也"，指出能了解别人的是智慧之人，而了解自己才是真正高明的人。

"历事练心"就是通过生活、处事、待人接物及一切的事情去修炼自身。就以"埋怨"为例。埋怨是你对事情的不良后果表达的不满。每当你"埋怨"自己或是别人的时候，你会开始变得盲目，因为"埋怨"是把自己的责任推卸到别人身上而令自己置身事外的一种做法。事实上，"怨"被"埋"在别人或自己身上以后，并不会因此消失，反而会发芽成长。当怨恨压抑到一定程度的时候，就需要寻找宣泄情绪的途径，否则会导致怨气冲天。观察"埋怨"是一种很好的"自我意识"练习，你能从"埋怨"中意识到自身的价值观，认清自己的心灵痛处，只有去面对这些痛处，你才有释怀的一天。

那么你从生活与情绪变化当中意识到了什么？

观察"埋怨"是一种很好的"自我意识"练习，你能从"埋怨"中意识到自身的价值观，认清自己的心灵痛处，只有去面对这些痛处，你才有释怀的一天。

#### d. 修心都需要相信直觉

"感觉"是当下、瞬间和立即产生的，理智无法阻碍它的出现。其实你的肠道也有感觉，弗林德斯大学教授尼克·斯宾塞（Nick Spencer）甚至把肠道形容为"第一大脑"，如忧虑、愤怒、伤感、刺激等情绪都能够触发肠道反应，影响着人类的情绪状态、寿命和免疫系统。肠道感觉与直觉类似，尽管前者通常会涉及某种身体上的感觉，而直觉并非总是如此。

"肠道感觉"并不在感官的支配下运作，它是通过潜意识起作用的，而非经过逻辑思考。大部分由肠道传送给脑部的信息是在无意识下进行的，它能帮助你感受环境带来的威胁和内在被压抑的情绪。"肠道感觉"亦会告诉你选择所修的道是否与心灵所需的一致。事实上，肠道是与神经系统联系在一起的，肠道与脑袋由相同的组织构成，其中一部分发展成中央神经系统，另一部分则发展成肠道神经系统。所以人们总能从"肠道感觉"的信息中有所领悟。

"肠道感觉"亦告诉你选择所修的道是否与心灵所需的一致。

那么你此刻的"肠道感觉"又是什么呢？

自我意识是你需要发展的最重要一块"肌肉"，它驱使你成为最好的自己，使你的生活得更快乐、人际关系更和合、工作更满意，是日后"企业哲学"发展的基础。

## 04 要建立起跳"平台"

文学家居斯塔夫·福楼拜（Gustave Flaubert）曾说："有规律和有条理的生活，会让你的作品表现得狂野而具有独创性。"

一个神经经常绷紧的人很难在心灵中留下空间去融入新的创意。在创作生涯里，有规律和有条理的生活可以为你建立一个稳固不变的起跳平台，让你在需要发挥创造力的时候可以跳得更高更远。就算是跳高运动员，如果在一堆软绵绵的垫子上起跳，可能还没有在硬地上的你跳得高。

> "有规律和有条理的生活，会让你的作品表现得狂野而具有独创性。"
>
> 居斯塔夫·福楼拜

2009 年，美国联邦储备会员会前主席本·伯南克（Ben Bernanke）因为成功带领美国度过大萧条时期最恶劣的经济危机，被《时代》杂志评选为"年度风云人物"，风头一度压过了美国前总统奥巴马、百米飞人博尔特和苹果公司原 CEO 乔布斯这些炙手可热的人物。不过这本杂志同时还将他形容为"地球上最有权力的书呆子"，因为他害羞，很少出席华府的派对，宁愿留在家中跟妻子吃饭，妻子还会要他洗碗和倒垃圾，夫妇饭后不是玩填字游戏便是阅读，不过他的性格也为他带来胆色非一般的创意表现。

"地球上最有权力的书呆子。"

《时代》杂志

"我不是一个爱改变的人，因为我的工作已经充满自发性和变化，我需要的是稳定的生活。"

蔡国强

旅美艺术家蔡国强,曾担任2008年北京奥运会开闭幕式烟火总设计。作为世界上顶级的焰火艺术家,蔡国强的作品风靡全球。他曾说:"我不是一个爱改变的人,因为我的工作已经充满自发性和变化,我需要的是稳定的生活。"不要因为创造力而唾弃"习惯","习惯"需要有足够的空间去"内化"所学到的知识,直至它们扎根成为你的稳固平台后,继续推动你的创造力。

"习惯"能让你省却回应重复工作的思考,让你有更充裕的专注力去完成工作中更重要的部分。苹果公司的iPod产品设计师托尼·法戴尔(Tony Fadell)审视习惯的方式为:"习惯有时不是好事,如果习惯让你无法留意、解决身旁的问题,那就不妙了。"

第五堂课是把前面四堂课所学习的内容融入你的生活,把你的人生哲学贯穿在日常的一言一行中,继而内化和巩固。所以第五堂课是意义深远的一堂课,你需要深度放松和唤醒自我价值。第五堂课亦是发展企业哲学的一堂课,它有助于拟定企业的行为、发展、文化与设计思维,是建立企业重要决策的依据。企业哲学是企业文化的强大支撑,而企业文化则是企业哲学的外在体现。以上一切都是扎根于你的人生哲学之上,是维护企业内部团结的凝聚力。企业哲学是企业活动的灵魂,它犹如"看不见的磁场",支配着企业的规章制度、组织结构及战略决策,等等。

企业哲学是企业活动的灵魂,它犹如"看不见的磁场",支配着企业的规章制度、组织结构及战略决策,等等。

下面提供了三个概念，左侧为"人生哲学"的三大问题，而相同的问法可以套用在寻求"企业哲学"的意义上，即右侧的问题。

- "我从哪里来？"/"企业存在的意义是什么？"
- "我活着是为了做什么？"/"企业应如何生存？"
- "我死后往哪里去？"/"企业的终极目标是什么？"

"企业存在的意义是什么？"是指企业的"愿景"（Vision），揭示企业长远渴望实现的目标及将往哪里去（Where）？"企业应如何生存？"指的是企业的"使命"（Mission），是企业需要做什么（How）来实现愿景，表明了企业实际的工作性质。"企业的终极目标是什么？"是企业的核心价值（Core Value），是企业文化的构成，是为民族、为利益相关者、为员工带来什么深远的影响（What）？

如果没有以上的辩证思维模式，就很难运用企业文化来指导企业的运作，而只是在文化表层上谈论文化，企业文化最终会变成漂亮的摆设。所以企业哲学的意义在于实践，否则就没有了意义。清晰的企业哲学必须付诸实践，加以实现。各级领导应该能认清企业的核心价值，并通过当前企业面对的问题与状况来实现企业核心价值，清晰地向员工展示遇到问题时的应对模式。

怎样组成稳固的平台因人而异，而平台并不是一个没有生命的地方。那里能让你心安理得，做到"为了看到问题的本真而退一步"，看到不变的规律与变化万千之间强大的较量与角力。而组成平台的元素可以包含新旧习惯、价值观、矛盾和激情等交替编织，同时能让你安心依靠的元素，不一定是人们所认为的如庙宇或教堂般的神圣庄严。而建基于这个稳固平台上的企业哲学，才能站得牢固和影响更深远。在闲暇日以第三者的身份去审视自己的生活，别人的意见可以作为参考，但不一定要听从，因为不同人的价值观可以是南辕北辙的。

平台并不是一个没有生命的地方。那里能让你心安理得，做到"为了看到问题的本真而退一步"，看到不变的规律与变化万千之间强大的较量与角力。

第五堂 为何"安息"是一种力量?

# 要做"哲人"

## 1. 从"人生哲学"到"设计哲学"

哲学是什么?当你在想"为什么要学习哲学"的时候,就已开始学习哲学了。哲学思维是每个人都拥有的,只是有些人会自觉使用,而有些人却不自觉。

哲学与我们的生活息息相关,它能指导我们的思维和行动,尤其是在寻找自身的激情和价值的追求时,因此,也可以将哲学看成是一种"人生观"。不论是企业哲学或设计哲学都来自人生哲学,也是我们首先要寻获的自我价值观。比如,日本无印良品(MUJI)的设计哲学是"物的八分目"(意思是八分就好),民间谚语也有:"若要小儿安,常受三分饥与寒"。这是经受过世代检验、行之有效的理论。无印良品的设计师认为人类盲目地追求百分之百的欲望是不对的,应该懂得适可而止,人类要探索的是人的生活到底是什么样的,思考怎样才能让人感觉富足。

学哲学,用哲学。

设计哲学能让你找到设计的根本意图，不论最终答案是为了金钱还是为了实现个人抱负。如果你继续追问"为什么？"，你最终会面对一个最终极的哲学问题，那就是"你为什么要快乐？"

设计哲学研究的是设计概念的本质和价值，以及设计思维的逻辑。学习哲学的人都爱问"为什么？"而这也是构想设计概念时需要养成的基本习惯——以问"为什么"来寻找激发设计师创作的动机，以问"为什么"来令市场相信设计师所相信的，以问"为什么"来挑战那些旧有的观念和愿景，以问"为什么"来找到设计的核心价值和本源，等等。但无论如何，这些"为什么"的答案都不能与外在奖励直接挂钩，如追求名誉和利益，因为它们是短暂和需要经常填补的，否则动机就会持续下降。创作动机必须来自直接原因，如对激情和梦想的追求，就算失败了，创作的过程中仍有所得。名利最多只能被视作为间接原因，因为名利与坚毅不屈之间并没有必然的联系。

纵观世界上的著名设计院校，它们都相对重视批判性的哲学思维训练，通过专心一意地调研去发掘问题的答案，对核心问题进行思辨，从而帮助日后设计创造独特价值，这样的设计才能触碰问题核心和更具说服力，而非只注重设计的外表。设计学院在世界上的排名基于毕业学生的成就和雇主对他们在职后的评价，而能在世界上排名的设计学院，除了拥有缜密的学生筛选过程以外，师资也是另一个成功因素。学院之间的学费可能相差十倍以上，除了院校的地理和名气这些因素上的差异外，老师的经验成本也能为学院营造创作氛围。他们都是在职场磨砺多年的著名设计师，都曾经历过前面所述所讲的死穴、痛点，磨炼出了专业资格和操守。学院还会安排学生在就学期间与小型企业、跨国企业、政府、大学和慈善机构等紧密合作，让学生的哲学思辨与企业的日常业务进行碰撞，运用知识产生影响，超越传统的知识交流并开发创新能力，建立长期的双向关系。

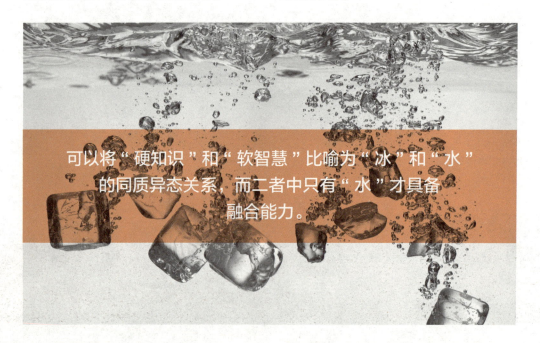

可以将"硬知识"和"软智慧"比喻为"冰"和"水"的同质异态关系，而二者中只有"水"才具备融合能力。

设计哲学能追溯设计的核心问题所在，脱离纯艺术的虚无，找到相应的"思维点"。这样的设计才有灵性，才会实在。没有被问题诱导的设计是空洞的，就像一个没有灵魂的人。如果要甲方"心安"，设计必须要"理得"。设计师的说服力来自对设计核心问题的正视，能透过哲学的思辨如实地体现设计价值。

可惜的是，很多人对哲学的态度仍是敬而远之，因为他们认为哲学是"钻牛角尖"的代名词，认为是一种神经错乱，归咎于"想得太多"。其实不论是要探寻事物的本质、思考死后往何处去、失恋又或是设计概念的由来，都需要"想得够多"。在这个复杂多样的世界，事情很难简单地用"对"或"错"，"是"或"不是"来回答，特别是面对企业里的重大问题。这种非黑即白的思维限制了人们的决定和选择，令复杂情况被过度简化，将一个可能存在多种答案的问题，简化成只有两个可能性，以至不能揭示及触及事情最接近根本的成因。慢慢地，人们就不情愿看到事情复杂的一面，而是倾向于把复杂问题简单化。一旦遇上市场变化，由于思维单一，企业的整体水平就会下降。

不要忧虑"想得太多"导致精神问题，那些最爱思索的哲学家的精神状态是没有问题的。心理学家费利克斯·波斯特博士（Felix Post）研究了近代 300 位著名人物后发现：在哲学家中占有明显精神病特征的只有 26%，如伯特兰·罗素（Bertrand Russell）、让-雅克·卢梭（Jean-Jacques Rousseau）和阿图尔·叔本华（Arthur Schopenhauer）等。其实"一个天才，和一个神经不正常人中间的距离是非常短的"，曾获得 1976 年诺贝尔奖的华人实验物理学家丁肇中曾如是说。

现今年轻一辈，应该用自己的方法去寻找个人的人生哲学，千万不要盲目拷贝年长一辈的价值观和理想。

前四堂课是笔者个人经验的总结，如果说那带给你的是一些没有心灵交感的"硬知识"，那么只有通过哲学思辨和实践，"硬知识"才会变成"软智慧"。可以将"硬知识"和"软智慧"比喻为"冰"和"水"的同质异态关系，而二者中只有"水"才具备融合能力。所以说"硬知识能使人僵化，而只有软智慧才会产生无穷的创意"。比如说，第一堂课讲述的创造力体验，如果没有经过思考、分析与实践就把所学的知识拿来作为你的创作观点及准则，你只会是个创造力的"旁观者"，并不曾将这些知识植根在你的心灵中，以致你很容易受外界的人、环境和信息的影响而动摇。

曾有位设计师在汇报时通过背诵唐诗来表述其设计概念，令甲方听得一头雾水。中国文化源远流长，如要表达个中的奥妙并将其融入设计当中，设计师要有融会贯通的哲学思维，否则把中国文化"生搬硬套"，只会显得"鹦鹉学舌"，变成"百家被"般的无章混搭。由于甲方无法理解，以至设计不获审批，不予投资，令设计师陷于风险的境地。好的设计必须有上文下理，要起承转合，首尾呼应。除了"美观"与"实用"以外，还要照顾设计"脉络"与"内在价值"的表现。设计"脉络"是指各设计元素之间的联系网络，而设计"价值"是设计师基于各方愿景所赋予设计的新生命、新表征和新意义。

设计哲学是不能够外借的，就算是企业哲学也必须融合在创始人的人生哲学中才能产生效用，不然的话，设计哲学亦只是"口头禅"而已，如宋朝王茂《野客丛书·王先生圹铭临终》一诗所述："平生不学口头禅，脚踏实地性虚天"。意思是不说那些空洞的禅语或佛号，在自己脚踏实地的修行中顿

> 好的设计必须有上文下理，要起承转合，首尾呼应。

第五堂 为何"安息"是一种力量？

悟见性，得到真谛。现今年轻一辈，应该用自己的方法去寻找个人的人生哲学，千万不要盲目拷贝年长一辈的价值观和理想，因为你并不需要重复长辈的人生，你的视野将会更开阔，创意更具颠覆性，年长一辈的人生哲学也会因为你而变得充实，并不断进步，跟上市场的脉搏，时刻清楚了解自己的岗位与责任。

为何你总想要赚取更多的金钱？除了要买更多吃好的、住好些、玩好些及多实现梦想，施行更多的计划外，在第五堂课中，你可以把人生哲学融入以上的各个生活层面里，"让金钱为你服务"。除了能从"吃喝玩乐"中丰富你的人生哲学，你还能通过与自己、家人、朋友、仇人、已逝去的亲人、师长、陌生人、宠物、空间或物件等的细腻交感，增加关于设计哲学的丰富体验。

## 2. 再到"企业哲学"

身为企业的头号人物，你的人生哲学可能已在不知不觉间演化成企业哲学。

任何一家企业都有能力销售自己的产品或服务，但在设计行业里，能够把自己的企业与别人的区分开来，依靠的就只有"企业哲学"。如果一家企业只专注于以某个产品的设计来与别人比高下，也许该企业偶尔会达到目的，但大部分时间还是会觉得力不从心，因为那是一个无法持续的行为，企业总不能单靠几个星级设计师或产品来维持业务。

企业哲学是人生哲学的升华，可以精练成为一系列核心价值来运用到商业实践中。企业哲学能作为员工在重大事情上如何做的指引，亦能成为企业的一种强大品牌指导，或令工作环境更融洽和谐。它们试图为企业内部和外部员工阐明企业的身份定位。

那么应如何建立企业哲学？可以参考以下的"六多"。

### 1）多磨合

要把企业创始人的人生哲学与企业哲学、使命宣言和行为守则无缝衔接，必须在每天的工作情景中多应用企业哲学，才能磨合出属于企业的独有价值。企业可以通过创造企业窘困的模拟情景来寻找折中方法，如面对市场逆境、拖欠债务或人才流失的处理。慢慢地，企业哲学就开始形成轮廓。企业成员还可以为创造一些能代表企业的词汇而进行头脑风暴，或征求企业最挑剔员工的建议，让他们给出意见，等等。

### 2）多钻研

许多企业都只会把企业目标集中在"盈利最大化"上，以至疏于钻研和分析企业在竞争市场上诸如"强弱危机"（SWOT）所带来的启示，以及如何在企业内有效地实现价值，如企业文化、企业哲学及使命宣言等。长此下去，企业会暴露在巨大的风险中。削弱和分化企业的并不是企业的产品、设计过程或盈利模式，而是令员工不能和睦相处的各种原因，如对企业价值观的意见分歧或缺乏团队间的协作精神，甚至是面对困境就显得一蹶不振。

### 3）多简化

为了令企业哲学能够转化为行动，企业哲学必须简单易明，令员工在重要决策上能容易掌握，所以企业哲学最好不超过三个原则，否则员工难于应用；虽然如此，但不能把事情弄得过于简单而忽略重点，所以最好能做到调和折中。只有当企业哲学过于详细、过于长篇大论才会让人容易遗忘；同时企业哲学亦要避免流于口号化而难以实行。

### 4）多碰面

许多企业都不关注自己的企业哲学，直至被问："你究竟为了什么而奋斗？"然后才开始有意识地正视企业哲学。当企业的规模开始增长的时候，企业哲学会变得重要。反观小型企业，员工之间的关系有如碰碰车般经常产生碰撞，他们并不需要刻意地去安排见面，因为企业的创始人、CEO及员工会经常坐在一起去讨论每一个决策。企业文化是由一小撮人自然而然地塑造出来的。

在规模较大的企业，当发觉员工之间不再产生碰撞的时候，就要开始认真思考企业哲学能如何指导员工每天的行为。尽管企业经常与外地员工通过视频会议进行交流，但还是不足以把企业哲学交代清楚。企业必须经常接触他们，比如说，安排会议给他们讲述近期的成就和挫败，以及介绍企业的价值观，又或企业应以什么方式来奖励员工等。如果企业还是不求进取，员工就会自行替企业寻找他们期盼的企业哲学，通常只会是如何让企业盈利最大化。

随着企业的发展，人力资源部的成立变得不可或缺，该部门会告诉新员工及在职员工所要考虑的优先事项。该部门亦需要介入各项人力资源的流程，如招聘、绩效评估、晋升和奖励计划，等等。如果只看重应聘人的技能，他们最多只能满足企业一半的价值，因为就算他们的技能如何了得，也不一定符合企业的价值，最后只会沦为错配。虽然他们能胜任工作，但对于创造企业价值却难有建树。企业可以在面试的时候，利用以下的问题来了解应聘者对企业文化的重视。

- "在职业生涯里，你曾犯过最大的错误是什么？"
- "怎样用温度计来测量水深？"
- "当你和同事有冲突的时候，你会怎样解决？"
- "你以前是否有赶不上交付日期的经历，可以讲一下吗？是什么原因？"

企业最关心的是你最后能否解决问题及如何解决问题。其实这些问题并没有正确答案，这些问题除了考验应聘者的创造力和反应能力，还可以考验他们有多符合企业的文化及核心理念。

### 5）多呼吸

即使应聘人能顺利通过企业的面试，但他们仍无法在短时间内掌握企业哲学的重点。纵然如此，企业亦不适宜以说教的方式去灌输企业哲学。一个成功的企业文化氛围，能从企业高层到清洁工的闲聊中感受到，所以应该尽情地让他们呼吸企业文化的空气，鼓励他们把企业哲学应用到每天的工作和待人接物上，例如大胆创新、迅速解决问题、信息透明化、承担社会责任等的文化内涵。如果企业再以过往的实质案例来阐明重点，他们就能更轻松地抓住文化的核心。同事之间的处事模式也可以成为他们的好榜样。

企业领导的任务是要传承活生生的企业理念，包括企业在持续经营和长期发展过程中所继承的优良传统，在领导积极倡导下，激发员工自觉实践。例如，总部位于美国拉斯维加斯的鞋类和服装网购店Zappos的第一个核心价值要求员工以"超越平均的服务水平为顾客带来情感上的碰撞"。员工可以在没有咨询主管的情况下，自发做一些温馨的举动与顾客建立联系。这种主人翁意识能令员工自觉参与企业的管理。

### 6）多审视

在企业的发展过程中，员工很容易忽略企业哲学的价值，以至出现道德上的失误。当问题出现时，想要补救可能为时已晚。企业领导可以组织"关注小组"来采访员工、甲方和供应商，因为他们能直接地道出企业的问题所在，或安排员工在网上完成不记名的问卷调查，找出问题的症结与核心所在。

员工的行为问题多是企业哲学使然，不论是筛选新员工时忽略文化因素、企业领导未能以身作则、企业哲学内容过于烦琐，难以实践或是文化的信息未能有效传递，出现断层。如要获得突破性的进展，就需要重新审视企业哲学。

除了企业文化的"精神性"需要审视以外，员工的理想、信念、价值观、道德标准等方面，代表了企业的深层结构，是企业哲学的真正核心；企业文化的"组织性"也是需要审视的重要一环，"组织性"属于表层结构，总体可概括为企业的行为规范、思维模式、事业原则等，这些都是员工的行为规范要求，可能给员工带来压力。相对精神性的文化层面，企业的组织性文化较为严谨，具有较快的变动。此外，企业的组织性文化还包含必须具备提高经济效益和有利于企业生存和发展等经济性功能。

企业哲学是企业使命与愿景的指导老师，它就像一个人的应世哲学，是企业制订重要方案时的思想指导。以下是27条选自国内与跨国企业的哲学宣言，大家可以判断它们能否为你带来启发，因为世界上没有最好的企业哲学，只有最适合的企业哲学。

- 学会了画句号，你离成功就不远了。
- 你要把一件事做到最好。
- 你不一定要在饭桌上找答案。
- 世界上没有永恒的加冕，只有永远的拼搏。
- 赋予人们建立社区的力量，让世界更紧密地联系在一起。
- 贵在行动。
- 今天工作不努力，明天就要努力找工作。
- 以质量创品牌，以品牌促发展。
- 你无须做邪恶的事也能赚钱。
- 外面存在更多的信息。
- 顾客至上。
- 要从大处着眼。
- 快的比慢的好。
- 如果没有做大的速度，就没有做强的机会。
- 奇正相生，德智相融。义利相通，治乱相宜，破立相协。
- 唯有聚英才，方可创辉煌。
- 当家作主。
- 需要做非常多正确的事。
- 雇佣及发展最好的员工。
- 你不用穿西装来显示你的威严。
- 发明及简化。
- 坚持最高的标准。
- 一切以用户为中心，其他一切就会随之而来。

- 赢得别人的信任。
- 节俭。
- 品位虽贵，必不敢减物力；炮制虽繁，必不敢省人工。
- 很好还是不够好。

## 3. 愿景宣言

究竟是先有"企业哲学"还是先有"愿景宣言"？其实它们都是重叠的，没有先后次序，它们甚至可以同时发生，互相补益。"愿景宣言"能阐明企业整体发展的目标，指导企业的行动和决策方向。简单地说，"愿景宣言"提供了一家企业的存在理由，通常言语精妙，几乎是口号。"愿景宣言"代表了企业期望为世界带来什么样的东西，并把企业的核心目标和重点以文字方式记录下来，并在一段时间内维持不变，成为企业及其成员所珍视并在业务往来中坚持的核心思想或价值观。

> 其实"企业哲学"和"愿景宣言"是重叠的，没有先后次序，它们甚至可以同时发生，互相补益。

无可否认，"企业哲学"是一家企业的奠基石，是"愿景宣言"的表演舞台。

第五堂　为何"安息"是一种力量？

"使命宣言"与"愿景宣言"的区别在于前者专注于企业的短期发展，而后者则专注于企业未来的长期发展。很多"使命宣言"都是陈腔滥调，如设计企业以"成为全球最有创意的企业及为甲方提供最到位服务"，又或是"引领社会潮流，回馈员工、股东、社会"等为座右铭，但这些使命宣言缺乏差异和启发性。创造"使命宣言"是费时且昂贵的，虽然将使命宣言放在年报的封面能令人感到企业的深思缜密，但对员工却没有多大意义。创造实质性的使命宣言反而让人更容易明了和执行使命宣言。

以下是全球 16 家成功设计企业的"使命宣言"，它们都是独当一面的企业，为创意工业带来了正面的冲击。这些企业的名字并不重要，你可以细读及判断哪些企业宣言最具有差异性，能为你带来启发或让你产生共鸣。如果没有，你又该怎样创造属于自己的"使命宣言"。

a. 建筑设计公司

善用设计的力量创造一个更美好的世界。

b. 品牌设计公司

通过研究数据、与消费者交流、分析企业运营模式等方法，找出一些品牌克服挫折、取得成功的方法和原因。

c. 工程设计公司

我们把不同领域、市场、地区的专家联合起来提供改革性的成果。我们在全球提供全球性的设计、建设、融资、运营和项目管理来寻找机遇、保护我们的环境和改善人们的生活。

d. 建筑设计公司

通过对人类需求的理解、环境的妥善管理、价值的再创造及科学与艺术的融合，为我们的甲方提供卓越的设计理念和解决方案。

e. 产品设计公司

我们通过研究、战略、创新与设计，把机遇转变为现实。

f. 建筑设计公司

我们是一家以人为本的建筑公司。我们以用户的体验为核心，本着以下原则来提供引人入胜并面向未来的设计：无限的好奇心，以及基于对使用者的行为和分类的分析和计算。

g. 产品设计公司

通过以人为本的设计来帮助公司在公共和私营行业内进行创新和发展。我们为满足服务需求及支持使用者来发掘他们的潜在需求、行为和欲望。我们能预见市场上新的企业和品牌的出现，而我们设计的产品、服务、空间和经验的互动能为它们带来生机活力。我们帮助公司打造实现创意文化、维持创新和推出新尝试时所需的内部系统。

h. 广告设计公司

我们的做法是以简化然后扩大的方法来制订战略和整体概念，并充分利用各种媒体的传播，以创意贯穿概念至完成的阶段，我们确保过程中的一致性和快速执行，特别是能在当今的高速发展世界里有力执行。

i. 多媒体设计公司

我们的工作室率先在业界把情感与强大的战略思维相结合。你们可以与甲方紧密合作，以最有效的方法来传递和确认准确信息。

j. 广播设计公司

我们创建引人注目的内容。你们可以找到娱乐、广告和技术的交汇点，利用多个跨平台来创作引人入胜的电影、电视、网络及品牌。

k. 家具设计公司

我们协助使用者创造出一个伟大的地方，让他们可以在那里工作、治疗、学习和生活。通过调研、设计、生产和发表创新性的室内空间解决方案，支持全球的企业和个人。

l. 产品设计公司

我们致力创造市场重视的产品和服务……我们跨专业合作，把伟大的想法转化成能触动消费者的情感体验，并帮助他们取得成功。

m. 建筑设计公司

我们参与各规模和各行业的项目。我们为与周围环境同步的文化、商住楼、住宅及其他空间带来变革和创新。

n. 产品设计公司

创造，不管以什么方式，必定会尽量提高人类的生活质量。这份诗意又实际的工作必须与大家共享，因为不论是颠覆性的、伦理的、生态的、实用的还是幽默的，都是设计师的责任。

o. 建筑设计公司

我们的目的是对项目的地理位置和当地的文化有敏锐的触觉，并把最新和最先进的建筑技术融入其中。我们采用高技术、充满激情的心和富于协作精神的设计团队，为甲方创造能振奋人心的设计。

p. 网页设计公司

我们专为拥有直观和美观内容主导的体验而努力，寻找可以服务的各类人群。

# 要活出"企业文化"精神

## 1. 什么是企业文化？

活出企业文化似乎是一件严肃的事，如戴尔电脑前任总裁凯文·罗林斯（Kevin Rollins）所说："成功的关键是一年复一年的企业基因的发展，而它们是不能被其他企业复制的……企业文化扮演了一个很重要的角色"。企业领导光有激情和创新是不够的，还需要有很好的企业体系、制度、团队和良好的盈利模式，再由企业哲学把它们融合成为企业文化。但是为何要把企业文化放在安息日来讨论？

所有成功的文化都有独一无二的性格和灵魂，它们是不能强加或是被创造的，而是要从共享的价值与传统中发掘和形成，它们是从内发展到外，有自己的历史传统和经营特点。企业有自己的个性，而且被甲方所认同，才能在企业之林中独树一帜，才具备竞争的优势。

"成功的关键是年复一年的企业基因的发展，而它们是不能被其他企业复制的……企业文化扮演了一个很重要的角色。"

凯文·罗林斯

"企业文化"是时间与经验练就出来的成果，是企业形象的基石。好的企业文化必须是精简的，可精练成极简的话语或符号来渗透到每一个企业员工的心坎里，因为最优秀的文化往往是最简单明了的东西。一家拥有制胜文化的企业，员工不但知道要做什么，还知道他们为何这样做。贝恩策略顾问公司（Bain & Company）曾在《建立成功的文化》一文中指出："根据对超过365所机构（包括亚洲、北美及欧洲）的调查，81%的领袖相信企业缺乏高效表现的文化是导致企业平庸的主因，但只有10%的企业能够成功建立企业文化。

"81%的领袖相信企业缺乏高效表现的文化是导致企业平庸的主因，但只有10%的企业能够成功建立企业文化。"

贝恩策略顾问公司

一家设计企业的文化在于具备独有的设计过程和企业文化传承，需要多年的累积与沉淀才能形成，员工留下为企业效力，主要原因不是为了金钱，而是为了有发挥的机会，他们会对这个能激发他们激情的舞台感到感动和骄傲。如果员工经常以工资多寡来挟持企业，企业除了要反省自身出了什么问题外，还要认真地看待该名员工的去留。设计企业的文化应基于合理的福利和社会保障，如果连加班工资、住房公积金、专业培训等福利都没有的话，实难维持员工对企业的忠诚度。

## 2. 企业文化为何被低估？

现代管理学之父彼得·德鲁克曾这样说过："文化可以把策略当早餐吃掉。"文化是一项最容易被低估的基本要素，不论领导的策略是多么的明智，影响有多深远，如果背后没有文化支撑，最后都起不了作用。如果策略是早餐，接下来我们应该把架构当成午餐。这意味着文化会把策略和架构都融合，因为文化重组较其他形式的策略及架构重组更重要。

"文化可以把策略当早餐吃掉。"

彼得·德鲁克

如果企业运营出现问题，多是由于企业领导相信策略与架构重组能为文化带来改变。尽管重组能发挥作用，但作用只是短暂的，因为文化始终都是首要问题，当企业文化受到重视，员工的工作模式亦会回到正轨，企业文化才是那些拥有激情的员工愿意为企业更多贡献的原因。很多企业的领导，尤其是新上任的领导，为了显示权威，都会以改变架构来配合他们的改革愿景，毕竟架构是比较具体和容易管理的，但文化却不是这样。

架构可以用一张幻灯片来演示，但文化绝不是三言两语能交代清楚的；相反，有些领导认为只要文化没有出现问题，就没有定期审视的必要，特别是在企业重组以后，当到达平衡点，步伐开始放缓的时候，他们只会着眼于可行的方案，不会继续为企业追求卓越文化，亦不会关注企业文化事宜，甚至停止挑战企业背后的理念，相信只要成员之间能融洽相处就足够了。慢慢地，一切都会变得理所当然。其实只要企业成员能定期审视、思考及挑战架构，能有效地反映企业文化，这也是"学习型企业"的特色之一。有些企业的领导认为就算忽略文化，企业仍能够正常运作。不过你可以试想一下，如果

企业架构能决定文化，那么为何还要谈论文化？很多人都认为文化是自然而然的事，所以选择不加理会；也有人认为文化既然源远流长，并且成为惯性模式，所以一动不如一静。

事实上，重组对企业的问题并不对症下药。当重组未能达到预期效果的时候，就意味着需要更多的重组，结果就形成了一个"重组循环"。这个循环分成三个阶段。

a. **第一阶段** 企业领导会为问题寻找解决方案。他们会审视和调查企业现有的人才和团队，并对他们进行整改。

b. **第二阶段** 由于重组令员工困惑，他们有些会选择适应，但有些却不这样做。起初的时候，企业的表现会因为重组而改善，部分员工会为了维护自我利益而拼命配合，并对新的工作模式寄予厚望，同时还希望重组能为文化带来改变，但随着时间过去，文化方面的问题会再次重现。

c. **第三阶段** 虽然重组已为企业的现状带来改善，但企业文化仍然没有丝毫变化。企业会继续费尽心思地通过重组进行变革，结果，重组成为了企业处理问题的最终手段，企业领导始终并未意识到需要改变文化来解决问题。

企业文化与价值观无关，但还有很多企业仍然通过价值观来指导员工。如果企业仍以此来理解企业文化，企业文化将难以有任何变化。企业文化是由企业创立背后的神话、故事和企业成员一贯的处事方式组成的。相对于架构的"硬而有形"，文化的特性是"软而无形"，这是为何企业领导对企业文化避而不谈或不去了解员工的处事方式，而只专注于研究架构和策略的原因，终日埋首于一个又一个的会议，令重组成为他们认为的唯一出路，这使得企业架构凌驾在文化之上。

成功的领导都知道，为了让重组获得成功，必须先从企业文化着手，他们知道改变文化带来的冲击会大于任何改变企业架构、责任或角色上带来的冲击，也就是说，文化与策略及架构重组必须相互运作。在企业管理中，"硬"的东西需要"软"的来管；而"软"的则需要"硬"的来管，其中文化是"软"的，

> 在企业管理中，"硬"的东西需要"软"的来管，而"软"的则需要"硬"的来管，其中文化是"软"的，行为就是"硬"的。

行为就是"硬"的。

文化不能单靠解决问题来得到改善,因为文化就是制造问题的元凶。不论企业的架构怎么整改,问题依然会存在。成功的领导会在现有的企业文化基础上寻找改善方法,令各级别员工都有互相学习的机会。就算架构有不恰当的地方,但如果企业文化是对的,仍然会带来改善。不论是星巴克还是淘宝,它们卖的都不是产品或服务,而是新的体验、新的生活方式。只有经过文化熏陶的员工才能为顾客提供企业独有的体验,不论是在顾客服务方面,还是产品设计方面。

不论是星巴克还是淘宝,它们卖的都不是产品或服务,而是新的体验、新的生活方式。

当一家企业扩张到500人以上的时候,仅仅靠财务、人事上的管理很难继续发展,必须借助统一的价值观来凝聚人心。事实上,如果希望企业的成员能够开心地工作,必须拥有一种文化能令他们做自己,感到自信、安全、开心并获得尊重。这是企业最有效的宣传工具。员工在工作上感觉不佳的时候,可以通过互联网媒体去分享这些信息。互联网已令企业与个人变得透明,而企业是无法阻止这些信息传播的。企业应该让员工感到愉快,因为只有人感觉愉快才能更关心家庭、朋友及身处的环境。只有当他们开心的时候,才会有更佳的表现,对他们的甲方更好。这将为企业带来更多的好处。我们不要只顾为了生活而赚钱,而要在赚钱的同时活出最好的人生。

## 3. "双环学习"与"单环学习"

"双环学习"与"单环学习"是商业理论家克里斯·阿吉里斯（Chris Argyris）在1982年提倡的。"单环学习"是指企业成员无选择地单向学习企业的既有规范，他们不能进行挑战或怀疑，"单环学习"令企业难于改进；而"双环学习"则刚好相反，它鼓励企业成员去质疑、挑战、放弃或整顿企业的准则、目标、战略和价值，并从中发掘问题来公开辩论，共同研究解决方法。

真正的学习型企业必须采用"双环学习"模式，企业需要的是透明与公开的交流，企业的成员也必须有着共同的愿景、自我超越的激情及勇于创新的精神。这种学习需要通过公开的对话来修正企业目标、政策和规范，进而优化或改善企业文化。"双环学习"鼓励企业成员之间多做互动、多互相学习和多变通。文化是指企业处理人和事的方式，能带动企业内的"双环学习"。如果领导不讲文化，这表示他们对"双环学习"一无所知。

"单环学习"与"双环学习"之间的区别在于企业内的学习文化。一家允许不同层级的员工互相学习的企业与一家没有学习文化的企业，两者的表现非常不同。一家能够把学习融入文化内的企业，是一种以学习力提升创造力进而增强企业和员工的竞争力的企业。对于以品牌作为竞争手段的企业，学习力与文化力决定着企业的发展。学习应该成为每一个企业成员的工作和生活方式，并逐渐成为中国设计企业的新气象。企业愿意在学习文化方面进行投资，员工终将为企业创造价值。

"单环学习"与"双环学习"之间的区别在于企业内的学习文化。一家允许不同层级的员工互相学习的企业与一家没有学习文化的企业，两者的表现非常不同。"

克里斯·阿吉里斯

当企业存在这种学习关系的时候,根本就没有企业重组的必要,只要雇用符合企业文化的新员工并赋予他们相应的任务即可。一个成功的领导不会混淆企业重组与"双环学习"的效用。在一家架构复杂的实体企业,团队会自我发掘成功的方法,以及需要进行怎样的改变来维持现状。要防止盲目抄袭,否则就算企业能成功构建学习文化,员工也会有种"被迫"的感觉,学习效果只会事倍功半,即使企业做得再好,学习资源再优质。

学习每时每刻都可以进行,而不仅限制于教室里。企业可以为员工提供空间、时间和定制课程方面的支持,这将激发员工的学习激情,进而为建立学习文化打下坚实基础。具有持续学习心态和高度数据化准备的员工能够更快地适应下一波颠覆的来临。一家高度协作并使用有效学习策略的企业,更有能力为员工装备新技能以应对未来的挑战。

## 4. 设计企业可以怎样做?

企业员工必须经常讨论处事的方式,比如说,尽管企业声称要以顾客服务为上,为何甲方仍然会投诉?这时候领导必须重新审视企业的文化与系统,研究为何未能达到预期效果。企业亦必须愿意听取坏消息并寻找解决问题的途径。如果企业未能找到解决方案,就不能有效地把学习文化广为流传。一家只靠"单环学习"的企业,只能通过重组得以生存,它将会面临一个临界点,也就是说,要在改变文化与倒闭之间做出选择。当企业面对下一波的重组时,应该先问一下自己:"企业的重组究竟是为了避免处理文化事宜,还是为了反映企业的学习文化?"

许多企业拥有核心价值,但却不去遵守,因此,就算将核心价值写在显眼的地方或是放在年终报告里,也没有意义。对任何企业来说,构建文化是一个实实在在的挑战。企业在塑造文化的时候可以参考以下5个方法。

### a. 委任"文化小队"

为了带领企业文化朝着正确方向发展,必须委派专门负责文化工作的人,他在行为与思想上都能反映企业独有的价值观与激情。然而一个人是无法独立完成这项任命的,企业必须委任更多人去担任各个部门的代表,组织"文化小队",不论是在筛选应征人、评估员工上,还是在参与管理设计团队和企业决策上,"文化小队"都能给予重要和有代表性的参考意见。所谓"细节是魔鬼",企业内的细节,如员工的言谈举止、服务态度、社会意识等,都能告知甲方一切有关企业的信息,所以需要专门找人负责审查这部分的工作。如果企业领导和高管团队能亲自处理这部分,最好不要假手于人。

### b. 企业领导能"身体力行"

企业文化很大程度上能真实反映领导及高管团队的处事方针,他们以身作则,将成为企业成员的榜样。如果企业将"透明度"视为重要的价值,那么领导必先表现得透明。员工都喜欢知道企业正在发生的事,所以"适度的沟通"总比"过度的沟通"好。领导可

以考虑与员工分享企业的财务状况和目标，不论好坏，这会令员工感觉自己受到重视，更能投入企业的业务中，也更愿意与企业共同进退。

如果他们对企业的构建价值无法适应，就无法从战略层面上提供支持，企业文化将很快站不住脚。所以领导要时刻审视高管团队与他自己表现出的所期望的企业价值，并确保领导能时刻收到最新信息，使他们和工作进程保持一致。比如说，如果企业的协作精神是企业的代表性文化，那么领导要确保企业成员能充分理解和体现协作的价值。企业文化不是短时间内就能构建出来的，而是长时间酝酿、引导和创造出来的成果。

### c. 文化下的"企业架构"

设计师是以维护设计质量为工作的最大驱动力，如果设计师经常遭受财务部和市场部等部门的诸多掣肘，他们会怀疑，企业在获取最佳收益平衡的情况下，究竟有多关注设计。这就要求企业适当地调整企业的汇报架构，以便能更有效地驱动企业文化。比如说，苹果公司会把企业内的设计团队提升到可以直接与首席执行官进行汇报的高度就是一个很好的例子。

虽然企业文化不能解决所有疑难，且企业难以对文化清楚诠释，但是企业文化会引导领导了解"为什么要"和"怎样去"解决难题和应持以怎样的态度。领导可以定期去找文化代表团队问一些简单的问题，例如：

- 你喜欢现有的企业文化吗？
- 什么才是文化？
- 企业文化对你有多重要？
- 你喜欢或厌恶企业的什么东西？
- 如果企业属于你，你会做出怎么样的改变？

很多设计师都会离开大企业前往小企业工作，因为他们都曾获得糟糕的对待。试想一下，当他们离开企业的时候，他们会怎样去形容企业？带着感恩还是怨恨的心情？这会给对甲方、竞争对手、运营方、使用者带来什么样的印象？企业可以用此来反省和调整企业文化在日常运行中的价值观念、道德规范和行为准则。

### d. 认清优先次序

企业领导要做出有利于和符合企业文化的决定，虽然他们对企业都有着乌托邦般的愿景——怎样才能在利益最大化的前提下令每个员工愉快地工作、相亲相爱，甚至能带自己的宠物进入办公室，并拥有自我进步与改善的心态等。比如说，盲目追求明星级设计师只会起到适得其反的作用，令业务难以持续，反而是聘用几个能一起工作的团队，可为企业文化带来更好的优势。

当面对一些违背企业文化的甲方要求时，设计团队不会害怕向甲方表达反对的意见，如要求提供重量不重质的设计成果、要求提供免费的咨询服务或是违背使用者以人为本的原则，等等。其实，一般的甲方并不太清楚他们的决定会给设计企业带来什么样的影响，只有设计师最清楚什么才是对企业文化最有利的决定。如果没法向甲方清楚交代，

第五堂 为何"安息"是一种力量？

或碍于自身道德的冲突，则必须与领导和文化小队进行讨论，认清优先次序，商讨最符合文化框架的解决方案。

e. **过多的沟通**

身为员工，要不断地为企业的价值与文化发声，不论是对外还是对内，因为身为企业的员工，必须清楚了解企业的文化，甚至要做更多的沟通。企业要奖励能推动企业文化的员工，并坦诚地对一些达不到要求的员工进行反馈。给予员工认同感可令他们充满动力，哪怕只是轻拍他们的肩膀，相信没有员工会抗拒，否则，使命宣言只是一句空口号。

当越来越多的员工被文化感染的时候，就能更有效地把文化推广给更多的员工。企业在不断成长的时候，文化可令企业不会偏离发展的轨道，包括雇用能为企业带来成功的员工，以及防止企业做一些不被认可的决定。如果企业的表现持续下降，员工的表现亦是平平，就要审视和考虑改进企业文化，而非对员工大动肝火。

现在是时候考虑企业属于何种文化类型了，不能相信文化会自然生成。如果企业想要疯狂地建立产品或品牌，则需要同样疯狂地建构企业文化。

如果企业想要疯狂地建立产品或品牌，则需要同样疯狂地建构企业文化。

企业文化的改变需要长时间的沉淀、构建过程中的耐心和很多人的无私付出，由修心到自我意识再到企业文化的生成，就像一个500磅的人要坚决减肥，也不是每天只吃一条香肠就能迅速达标的，他必须完全改变生活方式、饮食习惯、运动习惯，并坚持很长一段时间，才能达到预期的效果。如果领导发觉现在的企业文化并不是他所期盼的，就要立下决心做出重大改变。这绝对不是一件容易的事，因为企业很可能要面对残酷的抉择，所最好能先咨询企业教练、知心好友，合作伙伴或业内专家，以现有的资源组合获得最大的成果。

在企业发展初期，很难让每一个员工的每一个决定和意见都能保持一致，所以企业需要按照文化框架来确定每一件事情的审视步骤，将它们逐渐沉淀成为企业创意的稳固根基。一个有说服力的、清晰的文化能引导员工做出正确的商业决定和行为模式，这样的企业才有做大、做稳和做好的条件。

一种有说服力的、清晰的文化能引导员工做出正确的商业决定，形成良性的行为模式，这样的企业才有做大、做稳和做好的条件。